臺灣水彩專題精選系列

光陰的故事-懷舊篇

The Story of Time _____ Nostalgia

目錄 CONTENTS

徵選藝術家

處 長 序

臺北市藝文推廣處　林信耀處長

彩繪舊時光 - 老靈魂的抒情浪漫藝術

現代人生活節奏步調日趨快速繁忙，在城市裡匆忙不停地學習、工作及生活著，與記憶中的過往時光越來越不同，漸漸地無法好好地暫停一下，感受與欣賞生活中美好的人事物，因此我們會逐漸地懷念起過去的種種生活映象。

不知您是否曾在午夜夢迴時，憶起小時候住同一條巷子卻早已失去聯絡的玩伴；想念童年時最喜愛去的街角巷口卻早已改建消失的雜貨店；回味往事的情感抒發，抒發著我們都已遠離的那個世界，那個只存在記憶中，憑藉著復古、復刻，再度獲得短暫的喜悅，一種屬於老靈魂獨有的抒情浪漫。請暫緩一下忙碌的腳步，來本處欣賞駐館藝術家特展「懷舊 - 光陰的故事水彩大展」。

這檔難得的展覽由中華亞太水彩藝術協會策劃展出，主題為「懷舊 - 光陰的故事」，參展藝術家約 50 位，精選 119 幅充滿懷舊氛圍的水彩作品，每幅作品隱含著不同藝術家的懷舊情思，默默地訴說著過往歲月感動人心的故事；透過藝術家獨特的洞察力與抒情浪漫，用畫筆記錄逐漸消逝的舊時美好點滴，帶給觀賞者無窮的想像空間，透過作品讓我們重溫懷舊的氛圍與感動。

本處自 106 年起將水彩繪畫的推廣定調為展覽業務的重中之重，將持續優化展覽空間，鼓勵水彩創作及展覽興辦，期盼打造本處成為全國水彩藝術的交流重鎮，讓更多優秀水彩藝術家在這個平台分享展出專業創作，未來本處將與中華亞太水彩藝術協會長期合作，陸續推出更加精彩的「臺灣水彩專題精選系列」創作大展。非常感謝策展單位與所有藝術家的熱情參與，並祝展覽圓滿成功。

臺北市藝文推廣處 處長　　謹識

再接再厲的展現水彩主題，
推出迴腸盪氣的「懷舊」專書

中華亞太水彩藝術協會理事長　洪東標

如果說二十一世紀世界性的水彩蓬勃是導因於網路資訊的發達，尤其是這個媒材的簡潔、快速與方便都是重要原因，它完全滿足於創作者能快速完成作品，且完整性極高，有這樣特點的媒材，哪能不受歡迎；如果此時又有豐富的美學創作論述，「水彩」成為藝術主流必然是時不遠矣。但是水彩一向被認為「技巧性」極高的媒材，但是我認為「技術」不等於「藝術」，所以如果沒有論述來輔助，「水彩」淪為手工藝般耍弄技巧而已，必然實難登大雅之堂。

「水彩」之所以還是被稱是「小畫種」其實是導因於水彩畫家的不爭氣，現今已經有許多民眾及收藏家普遍都認為水彩的難度極高，以「易學難精」來形容，那現在這麼蓬勃的水彩熱潮，還是不被重視，我們有甚麼好自艾自憐的，不受重視的導因其實不是在於我們沒有發言權，而是不敢發言，不會論述，所以沒人理會我們。

中華亞太水彩藝術協會成立的宗旨就是要建構一個具有論述能力及環境的畫家平台，14 年來堅持逐步的追求目標。先後推出兩個系列的展覽和出版就是在於建構創作與論述並重的環境，讓有意論述的畫家登台，這是一個簡單且有共識的理念，但是誰會登台？誰想登台？誰可以登台？誰來決定誰登台？我的答案是想登台的人都可以自己決定。

2015 年起中華亞太開始推出「水彩解密，名家創作的赤裸告白系列」，已經出版五本專書；2019 年協會再推出「台灣水彩主題精選系列」計畫辦理十二個主題特展，目前已經出版「女性」、「春華」、「秋色」、「河海」四本專書，這一系列不外乎就是要水彩畫家從創作者兼具論述者，從「問」與「答」的開始，再進一步的進入有系統的「創作理念分享」論述。主題展的策展人先在畫壇上尋求畫家作品中具有符合策展主題特色的畫家，邀請他們就主題來參與論述，也就如同在射滿箭矢的牆上畫定一個區域內的優秀畫家，然後，策展人再在牆上畫出一個空白區塊，告訴大家這個區塊的主題，讓有意的畫家朝著目標來射箭，因此我們更能發掘出許多為主題而創作的優秀畫家。不論是「主動」或「被動」都是一時之選。

「懷舊」這個主題在四十年前曾經在台灣水彩畫壇造成風潮，當年受到美國懷鄉寫實大師魏斯的影響，這個風潮 40 上也影響了音樂，影響的電影，影響的是文學，再到美術創作，這個風潮持續了很久到了當代，也還有許多人喜歡，當我在推動台灣水彩主題系列的展出計畫和專書出版的時候，我深深覺得「懷舊」是臺灣百年來水彩發展過程中，非常重要的一個主題展主題，是許多人童年的回憶以及青春時期的一種夢想，「懷舊」展也將慰藉了很多人；此次我邀請到國內最具「懷舊」代表性的畫家謝明錩老師及陳俊男老師分別擔任學術策展人及執行策展人，並且把這一場展出延伸到台灣最具懷舊氛圍的古都台南展出

這兩位畫家都是個性內斂，心思細膩的畫家，除了自己的作品非常精彩之外，邀請參與「懷舊」展的畫家們也多以台灣為主題，除了展現個人面貌的多元性及堅強的實力外，期望能夠帶動大家多多關懷這塊土地，認識台灣古樸之美，也能夠珍惜我們現在擁有的美好。「懷舊」豐富的內容是這次展出及出版專書的特色，在此特別感謝策展人的辛苦，參展畫家們的熱情參與，更感謝台北市藝文推廣處在場地與經費的支持；也因為如此，我們對未來接續的七個主題，非常有信心，也有更高的期待能為台灣水彩畫留下珍貴的作品，為美術史留下珍貴的史料。

中華亞太水彩藝術協會 理事長　　謹識

飲一壺老酒、唱幾首老歌、笑談人生的過往，是何等的暢快！

《光陰的故事 - 懷舊篇》策展人　陳俊男

"思古幽情"在藝術家手中，揉合了知性和感性，將過往的歲月片刻，或古物、老建築或過往情事轉化為永恆的藝術禮讚。每一幅畫作，透過水彩的多樣性：潑灑、渲染、重疊等技法串連與融合，安排出多層次的空間，構成豐富且耐人尋味的視覺饗宴，觸發觀看者欣賞美麗的線條和顏色外，也在濃郁懷舊氣氛的作品裡，體悟其背後如史詩一般的感人情懷。當時光不斷飛逝，世代不停交替，舊時那些美好的老屋、人情、事件、物品，斑駁的色彩、溫潤的質感，在午夜夢迴時總讓人細細地回味著。

"臺灣水彩專題精選系列 - 懷舊篇《光陰的故事》水彩大展"展覽由中華亞太水彩藝術協會承辦，由協會薦選參展畫家，並嚴選每一幅參展作品，風格的多樣化絕對精彩可期。展覽期間更安排畫家現場進行生動的作品導覽、深度的水彩示範教學以及藝術生活分享的座談會等活動，引導觀賞者走進藝術家創作的秘密花園，並藉此使藝術生活化，同時開闊民眾欣賞水彩藝術的視野，讓大家得以自在輕鬆的心情貼近藝術之美好。

為了配合懷舊情懷，此次展覽除了在台北展出外更在台南府城加開一場：台北場 2020 年 11 月 7 日於臺北市藝文推廣處展出 119 件作品，台南場 2021 年 1 月 15 日於台南市立文化中心展出 69 件作品。含括了老中青三代最優秀的水彩藝術家，臺北市藝文推廣處更由一個展廳擴大為 2 個展廳，規模之大歷年少見。希望藉此展覽能以水彩媒材，運用不同表現形式，將濃濃的往日情懷，蘊釀成一件件精彩的傑作，喚醒心中舊日美好的時光，除了認識水彩這媒材動人之處更希望將水彩教育推廣到南部。

本展計畫在 2020 年臺北市藝文推廣處繼三月「河海」展出後，將配合「台灣水彩專題精選系列」出版專書，繼「女性人物」、「春華」、「秋色」、「河海」，匯集各種創作的專題研究，希望能為台灣水彩留下更深入的研究史料。

策展人暨總編輯　陳俊男　謹識

時空痕跡或者生命滄桑 - 我對八位藝術家作品的賞析

文 謝明錩

關於懷舊，不同年齡的藝術家解讀不同，感受也不同。大體而言，五十歲以上的人，懷舊對他們而言，是生命的刻痕，是童年生活抹不去的記憶，但對於三、四十歲或者更年輕的人而言，懷舊可能是另一種新鮮品味或者時髦。藝術家以懷舊為題材，有人單純只是愛上斑駁痕跡之美，有人一心想表現的，卻是時空遞遷所留下的關於生命滄桑的感喟。然而，統稱為「光陰的故事」則不管老的、少的、看的、想的，通通都對了……

張明祺《歲月》

同樣是描繪歲月遺痕，張明祺的畫顯得肯定而爽朗，他對歲月痕跡與生命滄桑有著同等的喜愛。過往，他獨鍾數大便是美的場面，對類似卻不斷演繹的題材有著無法割捨的愛戀，鳥籠如是，羊群、燈泡、佈告欄上的招貼亦復如是，如今，他找到不一樣的繪畫語言，不管是形狀或者光影，都有一種朦朧卻剛強的特質，雖不再執著於同類演化的題材 但觀念與手法漸趨一致，於是形成了屬於自己的技法風格。張明祺似乎有一雙穿透混沌的眼睛，歲月的腳步踩過百年風雨洗禮的物體表面，他一下子就抓到了這些變化，然後極快速而肯定的就把它們轉譯到畫面上來。越細微的場景，越複雜的結構，似乎越能突顯他抽絲剝繭的能力。

這幅《歲月》作品，張明祺選擇了三個農村常見的用具為內容，作為主角的斗笠色彩不但豐富(橙、綠、紫、黃、藍、黑)而且頗有彩度，卻意外交織出一種陳舊的歲月感，右邊一個黃色竹篩，同樣有著高彩度，卻以略顯曝光過度的描寫巧妙的和右側背景的高明度形成視覺上的弱對比，於是站穩了配角的角色。以高彩度描寫滄桑題材，非但勇敢也十分有創意，是一般畫者比較不會嘗試的。為了呈現主賓關係，張明祺大膽用色描寫老舊物件的魄力卻聰明的在陰影區收斂了，以藍綠色描繪陰影顯然是想和橙色的主題產生對比，但做得如此單一而絕對，也彰顯了一種圖案特質。總之，張明祺的鄉土藏有一種特殊的「硬裡子」，點線面也好，乾與溼的鋪陳也好，

打從紙面上的第一筆開始，他就不處理畫面上幾乎看不到微肌理、小層次，單刀直入是他的一貫作風，就像斗笠上的那些明快色線以及牆上的簡潔斑點，少掉了拖泥帶水，說的都是該說的話，就因為如此肯定，陽光的感覺就活生生出來了！

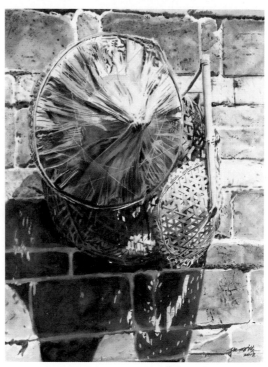

歲月 · 張明祺 · 2018

溫瑞和《紅牛車之憶》

溫瑞和是重疊法的高手，線條的高手，也是色彩的高手。一般而言，他並不強調懷鄉題材中的特寫肌理而是運用他慣有的流暢手法、俐落的筆觸把舊日景觀和風景寫生結合，從而創造出一幅「農村風情畫」。這幅《紅牛車之憶》就是這樣的一幅作品，圍籬、枯草、石牆、瓦屋、牛與牛車，所有現代都會年輕人夢都不會夢到的東西，都在畫中出現了。為了容納這麼多的內容，同時避免複雜，溫瑞和採取了一般海景常用的水平構圖，把所有農村景觀依其重要性一層一層的排序而且往後推遠。最重要的牛車與牛就放在正中央，這是當然的主題，透過溫瑞和處心積慮的安排強弱、主賓、鬆緊層次，我們

一眼就看到了它！

以色調來分，最前方的一層以藍色為主，然後是枯草地的黃，牛與牛車的棕紅，其次是石牆瓦屋的藍黃混合，再往後則是灰藍轉灰綠的遠樹與山景。輕重有別不說，每一層色彩，不論是明度、彩度都強弱互襯、參差出現而且每一層都有黃色貫穿其間作為呼應與調和。駕馭龐雜構圖是極難的一件事，既要顧及節奏韻律，又要做到透視與平衡，為此，溫瑞和安排出一個隱藏在畫中的「之」字形動線。

前景的重點在右側，中景的重點在左側(牛車與牛)，石牆瓦屋層的重點在右側，背景則由右側作為瓦屋襯景的「暗」往左漸淡，最後再突出兩叢樹做為構圖的變化與平衡。依此，由前往後，右左右左的推展就變出一個之字形來。有時候我們看一幅畫，感受作者呈現的美固然是享受，但能體會出作者的用心，也是一種快樂與成就。所謂「內行看關係，外行看情節」就是這個道理。

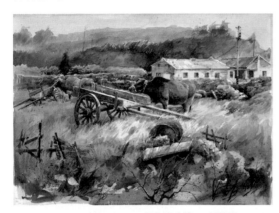

紅牛車之憶 · 溫瑞和 · 2020

陳顯章《紫陽門》

陳顯章一向以懷舊為取材重點，他的鄉土畫在虛實技法間轉換，顏色帶著灰調，很容易把觀者推回到舊日時光的想像中。

這幅《紫陽門》作品誇大了透視，使作為主題重點的飛簷直直挺上了天，顯現了一種氣勢。作品的左側與右側是截然不同的兩種情調，右側陽光和煦、質感豐富，用色較重，明暗對比較強，左側則隱進一片蒼茫中，悠悠的在灰調裡沈吟……

由強而弱的轉變都是溫和漸進的，照顧了觀者的眼睛，也做好了畫面聯繫。左側那棵樹姿態優美，不以真實為考量，強調的是畫意，上下兩層呼應著類似的結構，上層一根枝椏指向右側，美化了構圖然後往下漸虛，幾乎隱去了身形，緊接著模擬微光照臨的下層枝幹驟然而起，有著較鮮明的對比與筆觸……

對於懷舊題材，陳顯章早已發展出自己的系統，熱愛鄉土的心，一路走來始終如一。

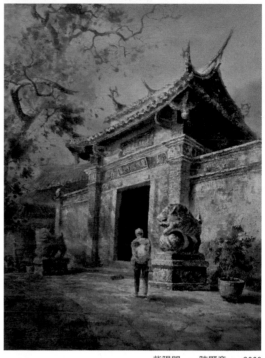

紫陽門 · 陳顯章 · 2009

陳俊男《落入凡間的眾神》

陳俊男是駕馭龐雜內容的能手，也是較多關注於古董或者廟宇老宅局部構件的畫者 這幅《落入凡間的眾神》以精準卻浪漫的描寫手法表現了牆角堆疊的交趾陶，雖然看不出是否廟宇一角的實景，但能組合出如此具有張力的架構，其氣勢其實也夠瞧的了。神秘的光打在右上方的一群陶偶身上，唯妙唯肖的動作與表情，在明亮與陰暗間閃爍。跨腿握拳、張臂持矛的姿態十足有戲劇感，彷彿訴說著一齣高潮迭起的七俠五義的故事。

大部分的陶偶面向左側，若有所驚的凝視著前方，站著的、騎馬的，莫不瞠目咋舌。左上方一人騎馬奔馳，卻獨獨朝向右側，巧妙的彌補了構圖的缺憾更增加了意涵的豐富性。陳俊男的畫，在古蹟、老巷、舊情與文物間穿梭，走的是一條回到過往的時光隧道，當代題材吸引不了他。他的畫總是鉅細靡遺的描述舊日生活的一切。

以技巧而言，他的素描極度精準，尤其難能可貴的，是他處理所有特寫作品中暗面的功夫，以這幅《落入凡間的眾神》為例，其實隱在陰影中的細節才是欣賞重點，在那兒，該有的都有，五官的輪廓，衣服的細節，馬匹與人物的體態，甚至陶器上的紋飾，

雖然都只是隱約可見，但「氣」是通透的，層次與前後空間一如物現場所見，我們只能說，這真是神乎其技了！

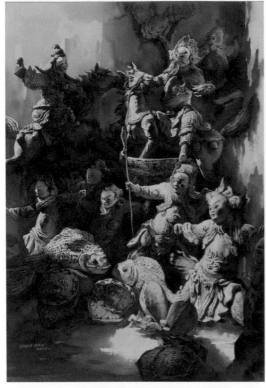

落入凡間的眾神 · 陳俊男 · 2017

蔡秋蘭《門內的稻草堆》

蔡秋蘭的鄉土創作走的是溫馨路線，農村一角的景觀，禽鳥與陽光共舞的戲碼，多年來不斷的在她的畫中出現。這幅《門內的稻草堆》是他作品中最有浩瀚氣勢的一幅，整幅畫在大器潑灑與浪漫精描兩種手法間融合得天衣無縫。顏色似乎是精準規劃過的，多層次灰藍、棕色、靛青，帶著少量黃紫，以冷熱互現的巧妙布局在畫面各處流淌。麻雀的色彩和背景色彩完全一個樣，簡直是完美的縮圖，或者說，那些木枝草桿的色彩根本是參考麻雀身上的色彩設計的。能夠把繁複的成捆枯枝，整理成如此虛實濃淡恰到好處，又十足有節奏韻律之美是不容易的，形狀、筆觸、色彩，包括麻雀的位置，彷彿找到了畫作進行中的最佳時機然後停留在那兒。陽光的感覺抓得好極了，地面揮灑的那些黃當然也是大功臣。「毫無斧鑿痕跡，一氣呵成」，這幅畫應該值得這句讚美！

蔡維祥《古老況味》

蔡維祥對所有時光洗禮後的一切都充滿興趣，他的畫面取景不遠也不近，在遠眺與近觀間，數不清的

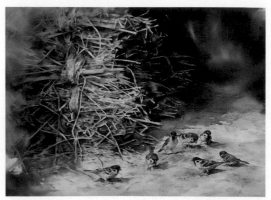

門內的稻草堆 · 蔡秋蘭 · 2020

悲歡場景都足以令他眼睛一亮。在這些他悠遊玩賞的空間裡不乏破敗凌亂的角落，但陽光不曾捨離，雨露依舊，他永保初心熱愛這人間的一切。

這幅《古老況味》可視為他典型風格的一例。一條老街、一間陋室，在輕柔的陽光下悠然展現它的風韻。以繪畫的眼光而言，屋門前的雜物其實都是色彩，都是形狀，都是足以豐富畫面造成躍動光彩的點、線、面。他的筆調輕盈，處理這些「五線譜上諸多音符」時極盡統合與放鬆之能事。他以「虛」造成「暈」，以「灰」形成「低音」，以輕盈滑動的筆觸搭配韻律，於是乎鐵皮屋頂、鏽窗、電表、消防栓、塑膠桶、舊桌椅都成了繪畫、戲劇或者音樂裡不可或缺的節奏韻律……

藝術創作離不了個性，不能滿足天性裡割捨不了的「那一塊」，創作就失去意義。的確，藝術必須言志，必須誠懇，但也必須昇華、創新，自我突破。以什麼為題材真的一點也不重要，重要的是我們怎麼想、怎麼畫……

古老況味 · 蔡維祥 · 2014

劉佳琪《鹿語。浮生》

劉佳琪以虛實交錯手法經營出來的廢墟系列早已是個人的標記。能以那麼大的繁複場面，包含寫實、抽象、肌理、圖案還賦予文思與內涵，這種一切都

包的豪情，放眼世界，沒多少「生物」能。

廢墟基本上由舊物組成，但和古蹟、文物、老街扯不上邊，廢棄的工廠、機器離當代科技文明不遠，但懷舊的心情是一樣的，沉緬光陰故事的感覺也相同，只是劉佳琪把諸多當代藝術理念與手法，如分割、反映、懸疑內涵、虛擬空間都加進去了，既舊又新，既古典又當代……

廢墟本身是雜亂無章的，想要以之入畫，第一要慎選角度，但是上帝的失誤比比皆是，因此劉佳琪作畫並不模擬實景亦步亦趨，而是以「大結構、大肌理、大潑曬」起頭，然後增減內容，隨機修正，因此所有的「改造」手段都用上了，包括洗刷、刮除、拓點以及運用不透明水彩堆疊。白色是她的利器，她非但可以用它降低彩度，增高明度，還可以遮蓋大面積，改變構圖再重來一遭，她創作的手法極度自由，往往作畫前只是一個大致結構。她雖也用留白膠、貼膠帶等手段預留一些細節但最後這些細節到底存不存在，但看整體關係而定。我們可以說，畫的最後結果只能想像，完成圖成何模樣是時常難以預知的，這也就是劉佳琪作畫手法極度自由，運筆走色絕無滯礙而且微層次豐富難以細數的原因。然則，這樣的畫何時停筆較好呢？就像這幅《鹿語。浮生》，多一條線少兩個塊面又如何呢？憑藉的當然是天份，是與生俱來而且不斷演練精準的布局感，更重要的還要具有個人特色的美感與人文品味。

劉佳琪的畫耐看，遠觀近賞，分析技巧，追索內涵

鹿語。浮生 ・ 劉佳琪 ・ 2020

蔣玉俊《十字光譜於殿堂》

蔣玉俊的畫當代感重於緬懷心，雖然他的確以不少具有歲月痕跡的老舊事物入畫，但在他眼中，那些都是色塊、形狀、肌理以及點線面。

他繪畫的起頭可能比劉佳琪更大而化之，佳琪刻苦尋找一個廣大的空間架構也在意題材的歲月感，但蔣玉俊只要角落裡一個構成吸引了他，就可以運用

十字光譜於殿堂 ・ 蔣玉俊 ・ 2018

加法擴充它、玩弄它，許多飛跳的點線、肌理都是以趣味考量而不帶任何意涵，色彩也全然主觀，憑藉的是「偏好與理論」融合後那種不違背且能出入其間的美感規範，就像「理論作曲」一般，意無所指，就只是在強弱、長短、快慢、停歇或者連續的階與階間游走。

這幅《十字光譜於殿堂》，蔣玉俊看上的是圓、拱、直線、斜線與方塊間的關係，雖然這些造型的確有著巴比倫、希臘、羅馬、伊斯蘭的符號暗示，也不失為懷舊，但他以心眼替代肉眼，創造了許多大塊又有細微層次的美，寓含著光、暈、閃動、飛濺、映射、疾走等感覺，又運用了許多水彩技法的特色，如刮、拓、洗、漬、流淌、乾擦、淡疊等手段，只是他採行了這麼多的隨機手法，畫面呈現的又十分簡潔、乾淨而且透明，這實在不容易。

「畫」一般免不了是內心的投射，和他的成長背景與學習經歷有關，也脫離不了時代的影響，技巧與風格如果是刻意為之，為作怪而作怪那就感動不了人。

蔣玉俊的畫與眾不同，而且他的所有作品都有類似的風格與不一樣的構成，算是接近「自成系統、無限推演」的目標，他的畫以創新的風格，美妙的色彩與構成，可以意會卻又難免撲朔迷離的內容打動人，至於「懷舊」那只是他的藝術語彙之一罷了……

邀請藝術家

謝明錩、何文杞、郭進興

謝明錩

Hsieh Ming-Chang

1955 年生於台北市

謝明錩，1955 年生，台灣著名水彩畫家，曾任台灣藝術大學美術系副教授，現任玄奘大學藝術與創作設計系客座教授。他以文學系出身的背景崛起於雄獅美術新人獎，活躍於 1970 年代台灣水彩畫的第一次黃金時代。27 歲時，國家文藝基金會頒給他「青年西畫特別獎」，40 幾歲時，兩度獲邀佳士得國際藝術品拍賣會，50 歲時，臺北市立美術館策劃的《台灣美術發展展》遴選他為 70 年代台灣鄉土美術的代表，60 歲時，在《全球百大國際水彩名家特展》中被觀眾票選為人氣王第一名。

參與國內外重要展出紀錄

2020 受邀擔任馬來西亞 INTERNATIONAL ONLINE JURIED ART COMPITITION 國際評審團評審

2019 《活水 -2019 台灣桃園國際水彩畫雙年展》

2018 《第一屆馬來西亞國際水彩雙年展》 Excellent Award

2017 中國濟南《第一屆大衛杯世界水彩大獎賽》 總決選國際評審團評審

2016 《IWS 台灣世界水彩大賽暨名家經典展》 國際評審團團長

2016 《第一屆中國南寧國際水彩畫邀請展》

2015 獲邀參展《韓國國際水彩邀請展》- 首爾

2015 《韓國國際水彩邀請展》- 首爾

2014 《我的心靈浴場》榮獲中國水彩博物館典藏

2014 泰國、新加坡及中國青島國際水彩展獲邀展出

2018 在台北宏藝術舉辦第十九次個展《是雲霧？還是波濤》，獲邀參展《2018 首屆馬來西亞國際水彩畫邀請展》

創作自述

這輩子開過二十次個展，雖然每一次畫展我都有不同的主題、不同的追求，但追根究底，我真正感興趣的，仍然在「時空痕跡」上。「美麗中有滄桑，滄桑中不失美麗」，這是在自然中最能感動我的部分，一面新漆的牆，也許乾淨整齊，但難免平整單調，而三十年、五十年之後，漆褪色了，灰泥剝落了，苔長出來了，植物在頭上攀爬，加上水的沁染色彩變得十分豐富，這種視覺的美，加上對歲月嬗遞，滄海桑田的感喟，使得這樣的圖像變得既有文學聯想又有藝術性。

歲月的確是會逐步改造一個人，現在的我，即使仍然熱愛描繪「時空痕跡」，但關注焦點已經改變了，我由偏重於故事性與文學性的文學述說擺盪到另一頭的，以意念、形式與技巧為主的藝術性上，換句話說，從前強調內容的感染力，以題材本身帶來的人生經驗、生命啟示為表達的重點，而今天，我卻比較關心對象的形式結構，

以及該用怎樣的全新手法表達，並融入怎樣的意念。
這樣的轉變，乍看似乎不大，卻足足用掉我三十年，
如果把現在的作品和三十八年前第一次的個展並列，
其中差異，內行人當然可以一眼看出，但每次個展
中微妙的變化，如今回想起來，雖都有跡可循卻非
人人可以感知。

　　這次展出，我所選擇的作品其實是比較傾向於純粹
懷舊情調的，但色彩肌理的鋪陳充滿了許多主觀性，
在配角邊角的處理手法上，我強調自由度，也就是
完全脫開肉眼觀察，盡量讓自己悠遊在抽象、圖案、
結構探索或者技巧趣味上，只是我做的比較含蓄罷
了。不論為學、做人、做事或者作畫，我都講求中
庸之道，在展現創意之餘，我想充分拿捏，力求恰
到好處，避免極端……

平凡的幸福
水彩 ·
51 X 76 cm ·
2019

作品說明

春聯對華人有特殊的意義，紅色也是。 不只是富貴
人家，就算平常人家也喜歡在春節期間，為自己寫
下未來一年的祝福。
　平常人家要的幸福不多，就像這幅畫一樣，只要紅
色滿溢，喜氣有餘；只要陽光普照，四時和煦就夠
了！
沒有多餘的奢求，這幅畫以淳樸內容、豐盈色彩、
流動筆觸，成功抓住了平凡人家的平凡幸福……

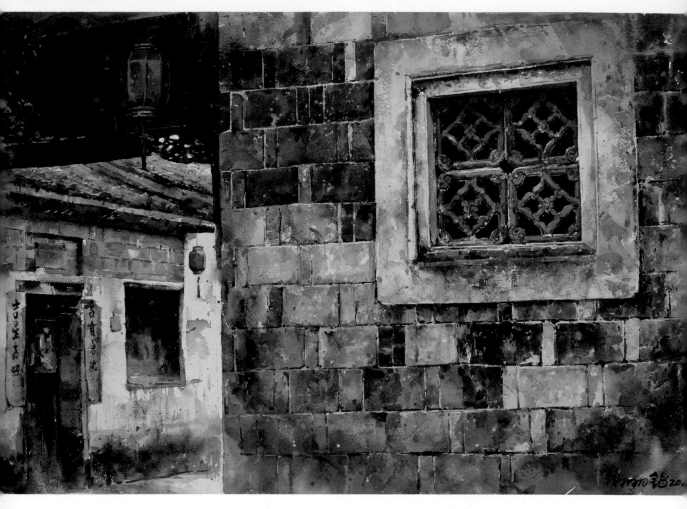

1. 作品說明

「意念」就是隱藏在畫面裡的心思。想要一幅畫耐看有趣就須畫面裡包含意念。意念就是創新的想法，就是畫畫的企圖，這些東西在畫裡要越清楚越好。

這幅畫可不是單純的寫實，雕窗當然是主題，畫得連質感都出來了，磚牆的結構則是重點，展現了節奏韻律之美，當然，這樣恰到好處的佈局，全是細心安排的。

畫面裡看不到透視的盡頭，有的是之字型轉折的空間。大磚牆是平面的，靠著屋簷連結過去，轉到後方的平常瓦屋，就有了透視空間，就交代了光的來源。

兩盞宮燈一前一後的呼應著，平面的紙上於是有了深度想像。技法是在虛實之間擺盪的，寫景與寫心相互映襯；富貴人家與平常百姓隱藏在巷弄裡，有著各自的幸福與不同形式的祈福……

2. 作品說明

一直喜歡老腳踏車，喜歡複雜的結構，喜歡天底下合理而且可以運轉的機器。這輩子畫了那麼多的老腳踏車，為什麼這次畫起來特別興奮呢？其實主因來自背景。

同樣是圓卻是造型不同的簍子、籮筐與畚箕；同樣是方卻是有格子的窗與橫豎交錯的牆板，尤其是窗櫺裡透出的光，這情境太浪漫太令人心動了！

腳踏車的描繪是一絲不苟的，背景則擺盪在銳利與朦朧之間，些許寫意、些許抽象，低彩的棕綠色則概括了遊子近鄉情怯的心思……

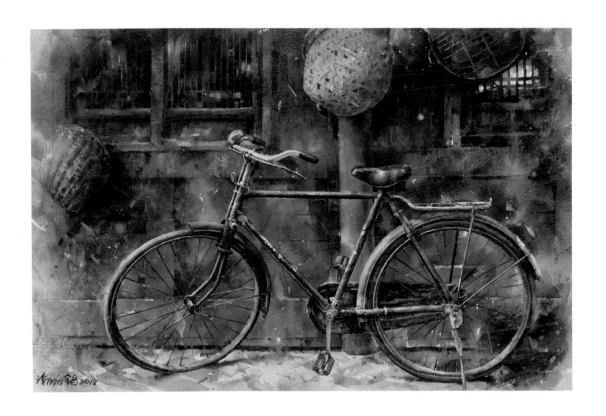

1│2

↘ 1. 富貴的呼喚
水彩・
51 X 76 cm ・
2019

↘ 2. 農村舊憶
水彩・
51 X 76 cm ・
2018

何文杞

Boonky Ho

西元 1931，台灣屏東大埔
國立臺灣師範大學 藝術系畢業
1960 創立「翠光畫會」
1963 成立「翠光藝苑」

參與國內外重要展出紀錄

2015　舉辦「愛戀鄉土何文杞 85 回顧展」於屏東美術館；佛光山收藏何文杞捐贈之「佛館寫生百景」百幅作品，並舉辦畫展及國際巡迴展

2005　擔任亞細亞水彩畫聯盟總裁，並榮獲英國劍橋世界名人錄中心「2005 世界百人藝術家頂尖成就獎暨國際文化功勞人士頭銜 (IOM)」

1992　主辦「第二屆國際水彩畫聯盟世界水彩畫大展」1995 第三屆、1996 第四屆、1997 第五屆，接續 2009-2010 主辦「第七屆國際水彩聯盟世界水彩畫大展」於台北、屏東、高雄舉辦巡迴展。

1989　擔任亞細亞國際水彩聯盟總裁；於中國天津美院展覽館舉辦「台灣鄉土禮讚個展」

1983　榮獲日本白亞美展會員特別優秀獎 (作品：犁)

1977　赴美考察及旅行寫生，作品入選全美 1977 年水彩大展。於紐約威爾遜畫廊、西德漢堡格斯特羅畫廊舉行個展。

創作自述

在初期的我誤解要做一個世界名畫家，一定要畫前衛派畫，當有一天看到外國觀光客拿著照相機頻頻拍台灣的古厝，才瞭解到，外國人很喜歡我們的古厝，反而我們自己不曉得欣賞並尊重自己的古厝。因此，我才領悟到，要做一個世界名畫家，一定要先瞭解並愛自己的文化，腳踏實地從自己的鄉土畫起，畫出自己的文化特色，從那一天起，我就開始畫我們自己的台灣古厝、土結厝、竹籠仔厝、瓦厝及台灣鄉下農村的生活。

畫作以超寫實的技法表現台灣古厝鄉土之美，其素材與台灣的農家生活、農具花草、宗教、文化等有著密不可分的關係。從台灣古厝的造型及色彩中吸取先人的美感意識，以古厝的馬背、門窗為表現對象，透過其敏感的

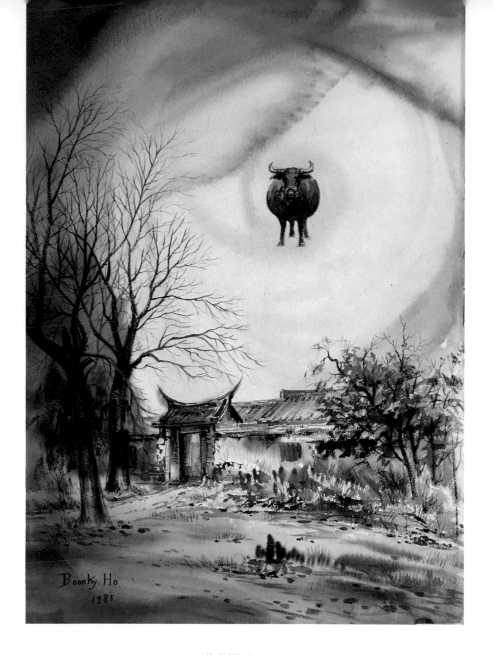

台灣牛的故事 -
官田陳家古厝
水彩 ·
55.3 X 80.5 cm ·
1985

觀察，加以對鄉土熱愛的轉化，以極為洗鍊的技巧呈現創作欲表達的人文素養與豐沛的感情。

在整理眾多的作品當中，嘗試過各種不同畫派的形式表現，始終未曾離開鄉土題材，那種懷舊鄉土的親切感逐漸變得真實，讓人看了忍不住的說：「親和力很強，越看越有味。」因為看的人，也覺得心底深沉愛台灣的意念。就是所謂的懷舊風，古味很強，最為耐看與珍藏。繪畫和文化一樣必須要有根，作品方能具備有生命力，也才能持久永恆；恰如其分地表現出純地方性的美，而其實愈是地域性的，才愈是世界性，越是個人的，才越是普世性的。

作品說明

藉由畫筆表現許多台灣人深埋在內心底的彭湃情緒，這是一種極為高明的投射手法。超現實主義曾經歷一個世紀而不衰，反映出藝術家對社會的不滿與反抗。藝術家進行理性的批判，以含蓄的超現實手法來表達對傳統教育及文化的不信任，處於這種自省、自憐、憤怒情緒下，卻能具備優美的情愫，而創作出更引起共鳴的作品。

這是官田陳阿舍的古厝，畫這一幅畫時，它已有二百九十年的歷史，可惜在 1999 年 921 地震時倒塌，現在已經完全消失。

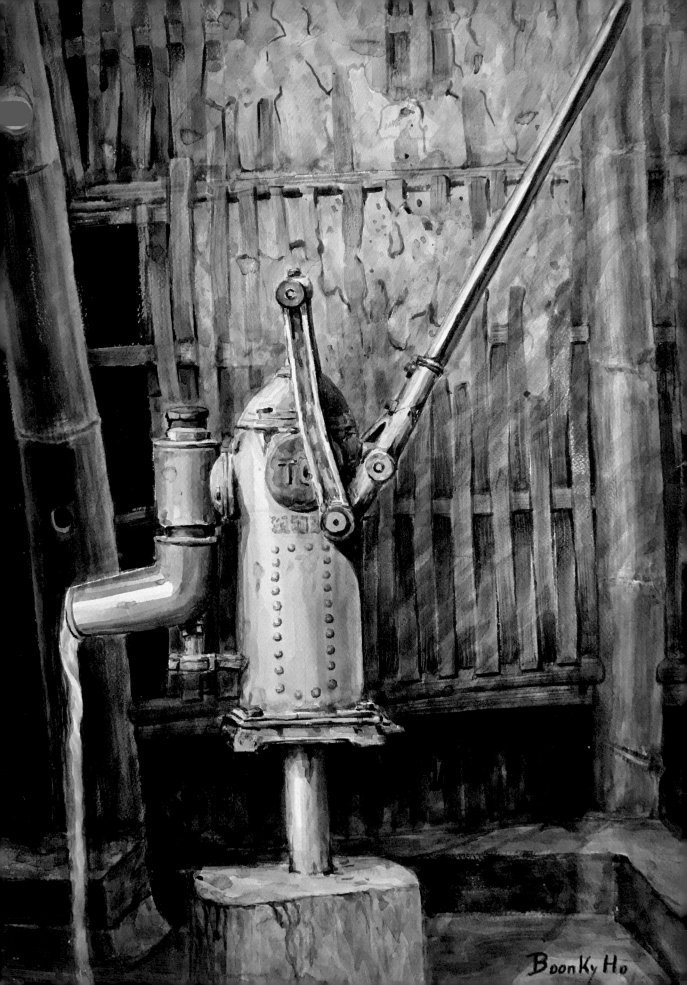

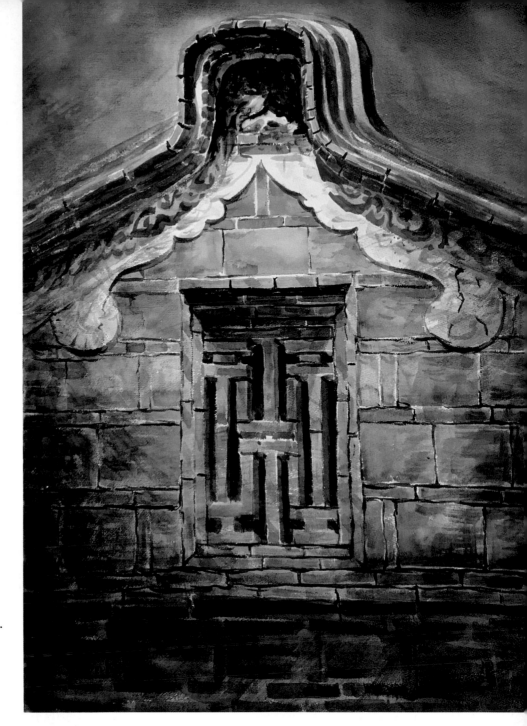

1 │ 2

↘ 1. 飲水思源 -
　竹屋與幫浦
　水彩 ·
　58.5 X 80.5 cm ·
　1982-1983

↘ 2. 金字長壽馬背
　水彩 ·
　56.8 X 77 cm ·
　1993

1. 作品說明

藝術語言就是繪畫與鄉土結合的結果，愛鄉土是繪畫的動力及根源，生在台灣，生活在台灣農村，愛台灣的鄉野，所以令人意外的發現，土結竹籠仔厝與水協仔相互結合呼應的美，而將它畫了下來。

在我的心目中回想母親慈祥地在這早期農村的環境中，辛苦的為全家洗衣、煮飯的那種充滿溫暖的回憶便湧上心頭；便把那種愛和美一起表現出來，不只是形式的美，而是有內涵的美。

2. 作品說明

台灣古厝美的精華表現在「馬背」、「門窗」上，我們祖先的精神、美感意識和智慧，都隱藏在這馬背、門和窗的裝飾圖案中，真值得後代子孫去好好兒的欣賞及領會，其中尤其以馬背為最。

在中國傳統的建築中，由於馬背常是人們觀看建築的重點，只要略具規模的房舍，對於馬背的設計與工法都是極為考究。馬背就是屋脊的頭端，是建築用語，單弧形馬背在易經中屬金，而門窗用磚砌成仿壽字型，表示家格多金又長壽。

郭進興

Kuo Chin-Hsiang

屏東半島藝術季進駐藝術家
1940-2013

獲獎

2006	屏東美展水彩類 - 屏東獎
2006	第 60 屆全省美展水彩類 - 第一名
2006	第 11 屆大墩美展水彩類 - 第三名
2005	第 59 屆全省美展水彩類 - 第一名
2003	第 8 屆大墩美展水彩類 - 第三名
2003	第 57 屆全省美展水彩類 - 第三名
2002	第 16 屆南瀛美展工藝類 - 南瀛獎
2001	第 15 屆南瀛美展水彩類 - 南瀛獎
2001	南投美展水彩類 - 首獎

2004、2007　南瀛藝術獎‧桂花獎及新秀獎評審委員
水彩個展、聯展無數

創作自述

談到水彩畫，郭進興眼睛就變得炯炯有神，很難讓人相信，非美術科班出身，靠自己摸索水彩畫技巧，五十五歲才拿起畫筆卻連兩年榮獲全省美展水彩類第一名。

「五十五歲拿起畫筆，好像重新找回了自己，那最深層的心靈需求！拿著畫筆，靈感不斷的湧現，一直畫…想畫出自己對於這個世界的感受！」大約 10 年的時間，他拿著自己的作品不斷地參加全國大大小小的藝術競賽！像是年輕人，想向世界證明自己一樣！他得了許多年輕人夢想的第一名或首獎，也受邀在各地展出，但心裡的那層感動，未曾因為不斷地得獎而消失，雖然年紀比年輕人大了一些，但拿得動筆畫，還是想繼續畫，持續用創作告訴大家，他對這個世界的點滴感動！有幸的在過去幾年中，認識了各方好友及對藝術有著深濃感情的默默支持者與工作者不計代價的付出，讓他在這條創作路上不覺孤寂，反倒是像條久違了海洋的游魚般，有著無法言喻的得水喜悅與滿足。

郭進興認為，傳統水彩畫強調渲染，因為他畫過油畫，所以在主題上大多取自鄉土題材以寫實的筆法，善用

組合的技巧，並用光影來做搭配，使得整幅畫看起來更具層次感。更希望表達出內心對藝術那份有形的投入和無形的衝勁，更冀望一幅幅的畫作可以讓人感受到他對藝術那份義無反顧的真心。

除水彩與油畫，郭進興也擅長工藝，他曾花九年時間，在江蘇宜興學做「紫砂壺」，2002年參加台南縣文化局主辦的南瀛美展，即以陶藝創作「蠶食」奪得工藝類最高榮譽「南瀛獎」。

郭進興常說要感謝在這條藝術路上一直陪伴他，給他極大支持與包容的妻子－呂雪香女士，衷心感恩她付出的一切，還有兒子、孫子、媳婦、兩個女兒及女婿，都是他的精神支柱，也是讓他持續創作的動力來源。

近日整理郭老師的圖文資料感念、感動他藝術創作的熱忱及高超畫技，「哲人日已遠，典型在夙昔」，他的風範值得我們景仰及學習！也感謝郭師母慷慨外借郭老師原作讓展覽更添質感及深度。

鄉土風情畫無師自通 光影變化層次豐富 寫實筆觸打破傳統　陳俊男整理

↘ 歲月
水彩 ·
76 X 56 ㎝ ·
2004

作品說明

不知年歲的陽光輕灑在滿臉皺紋的竹籃上
我已不知今夕是何夕
那歲月刻畫的容顏
十年 二十年 三十年 轉眼即逝
還來不及留下什麼就已灰飛煙滅
徒留滿滿回憶在人間

陳俊男 筆

1 | 2

↘ 1. 鎮門宅獅
水彩 ·
105 X 75 cm ·
2006

↘ 2. 恆春南門城
水彩 ·
76 X 56 cm ·
2005

1. 作品說明

守著百年老宅的石獅依舊雄壯威武

身上朱漆雖已斑駁

堅硬石頭也已殘雕

但在陽光下仍熠熠生輝

繼續守護著世世代代的傳承

郭老師細膩的筆法及色彩

將石獅的形態精神做了淋漓盡致的呈現

陳俊男 筆

2. 作品說明

舊城門總有說不完的故事

人來人往 進城出關

日子就這樣一天天的過去

但昔日的手拉車已變成汽車

綠色老樹被灰色叢林取代

不變的是

百年城樓依舊昂首矗立著

陳俊男 筆

薦選藝術家

張明祺、溫瑞和、陳顯章、蔡維祥、陳俊男
蔡秋蘭、蔣玉俊、劉佳琪

張明祺

Chang Ming-Chyi

西元 1947 年，台中市
世界新聞專科學校
中華亞太水彩藝術協會副理事長
台灣水彩畫協會會員
台灣國際水彩畫協會會員
台灣中部美術協會理事

獲獎

2014	中國大陸第 12 屆全國美展港澳台地區水彩類 - 特優獎
2009	藝術家法國沙龍展 - 銀牌獎（水彩）
2005	第 4 屆玉山美展水彩類 - 第一名
2005	第 59 屆全省美展水彩類 - 優選
2004	南瀛藝術獎水彩類 - 桂花獎
2004	第 58 屆全省美展水彩類 - 優選
2003	南瀛藝術獎水彩類 - 桂花獎
2003	第 50 屆中部美展水彩類 - 第二名
2003	第 57 屆全省美展水彩類 - 第一名

創作自述

水彩是我生活中的一部分，從小就一直很喜歡水彩。

在漫漫的旅途，從最基礎的小石頭開始疊起，點滴漣漪慢慢凝聚成大大的波瀾，時至今日依然能在 畫筆與原料之間獲得感動與喜悅，甚至在水與顏料的碰撞，畫筆與紙張的愛撫之中，成就我心靈的 狂喜。

繪畫皆需經歷、領略、時間淬煉，對於生活的態度與想法凝聚了對美的目光而執著，而水彩畫 看重的光影比例構圖，還有技巧的講究與熟練，便在時間的每一分秒之內，朝著畫家招手。

探索的不只是一個全新的世界，更是人生另一個旅程，前方道路蜿蜒，夾道花影繁複，而在光影的 另一個轉角，我知道那裡將會有我最喜歡的題材，更有最美的風景。

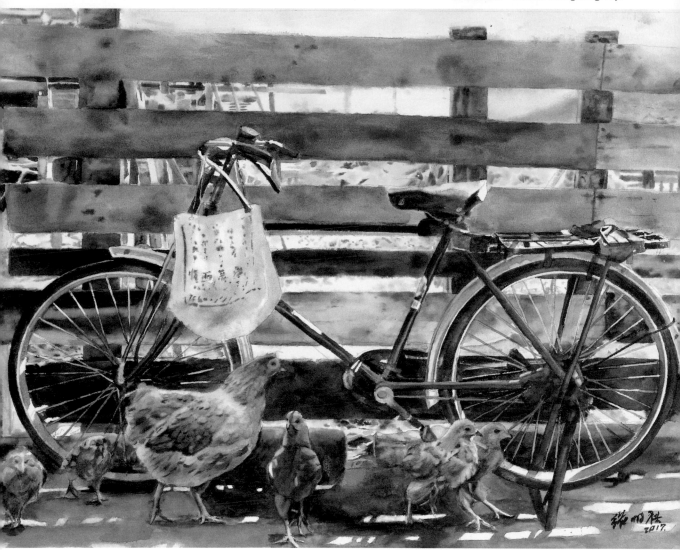

作品說明

嘉義布袋一家院落，從庭院裡望去，木板圍牆邊，停
放著一輛掛有帆布袋的腳踏車，溫暖陽光灑滿 大地，
一群小雞跟著母雞靜靜地在一旁玩耍，溫馨的畫面，
我用輕快乾淨的水彩，畫出陽光下那幅 幸福的景象，
使畫面充滿著美感。

↘ 生命情調
水彩・
56 X 76 cm・
2017

↘ 阿爸的鐵馬
水彩 ·
76 X 56 cm ·
2012

作品說明

台南新營的一家古厝前，停放著很有歷史味道的一輛
老式腳踏車，靜靜地灑滿一身的陽光，在錯落 的光
影中，顯著粗獷又豪邁，充滿古意，彷彿有了生命，
在整個畫面流露出深深的情意。

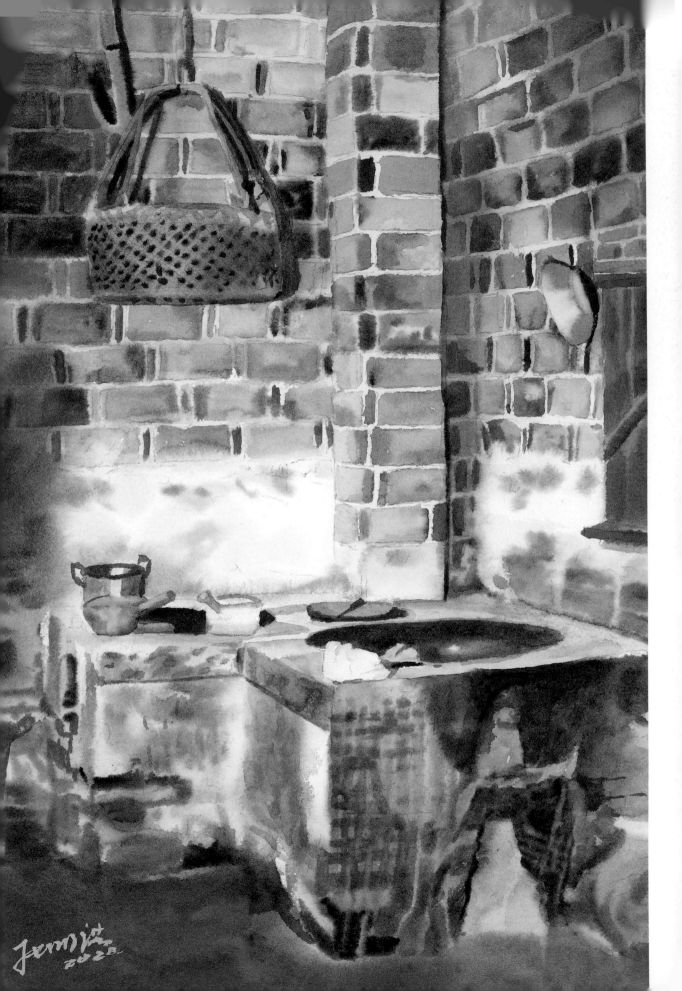

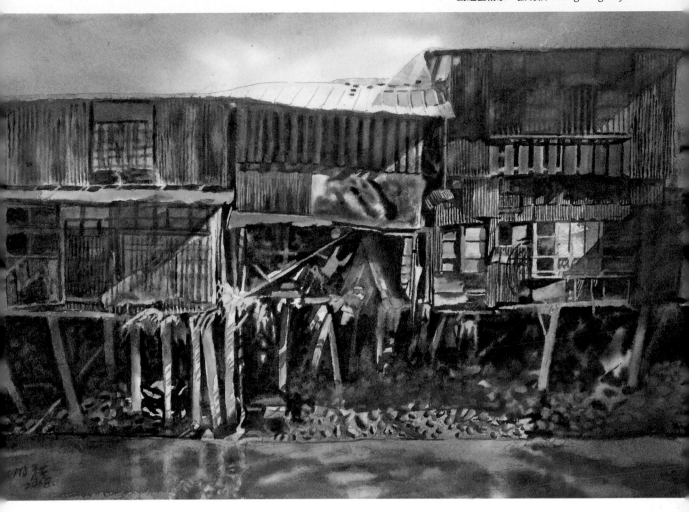

1 | 2 ↘ 1. 炊房灶台 ↘ 2. 吊腳樓
 水彩・ 水彩・
 36 X 53 cm・ 53.5 X 38 cm・
 2020 2018

1. 作品說明

這是一幅台灣早期鄉村農家的厝房的畫,灰色灶台,
苔蘚斑斑,看似雜亂卻充滿著一幅溫馨的畫面, 突
顯出它經歷漫長歲月有些年代了。

2. 作品說明

台中綠川靠火車站 附近 ,早期有很多吊腳樓,很有
味道,但因台鐵改建,這僅存的一部分吊腳樓也 拆
除了,吊腳樓之美那斑駁遺痕是深情又充滿色彩的。

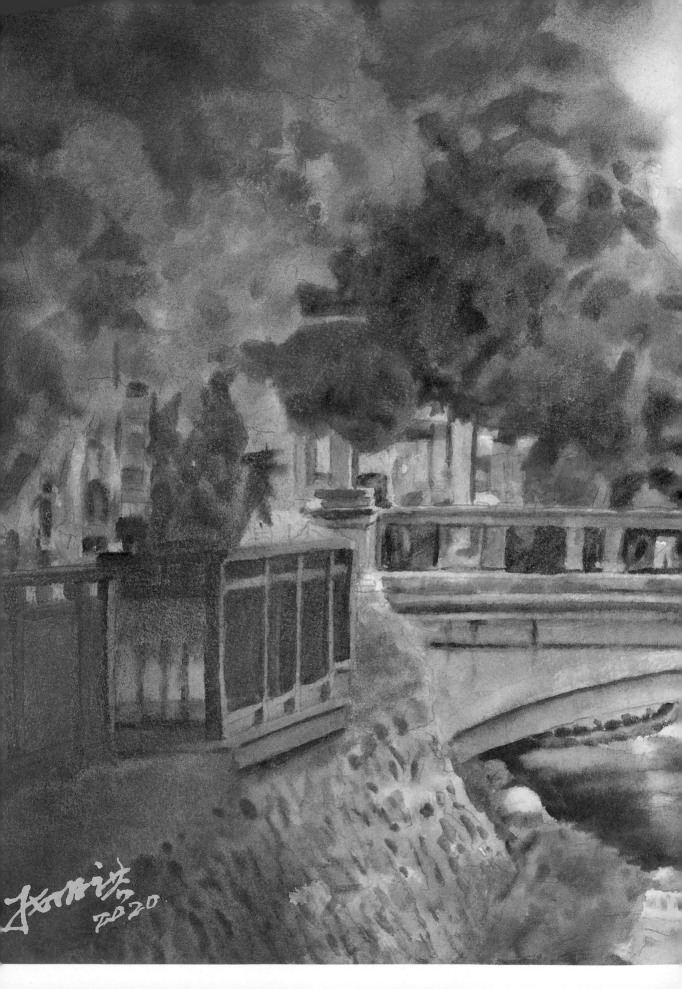

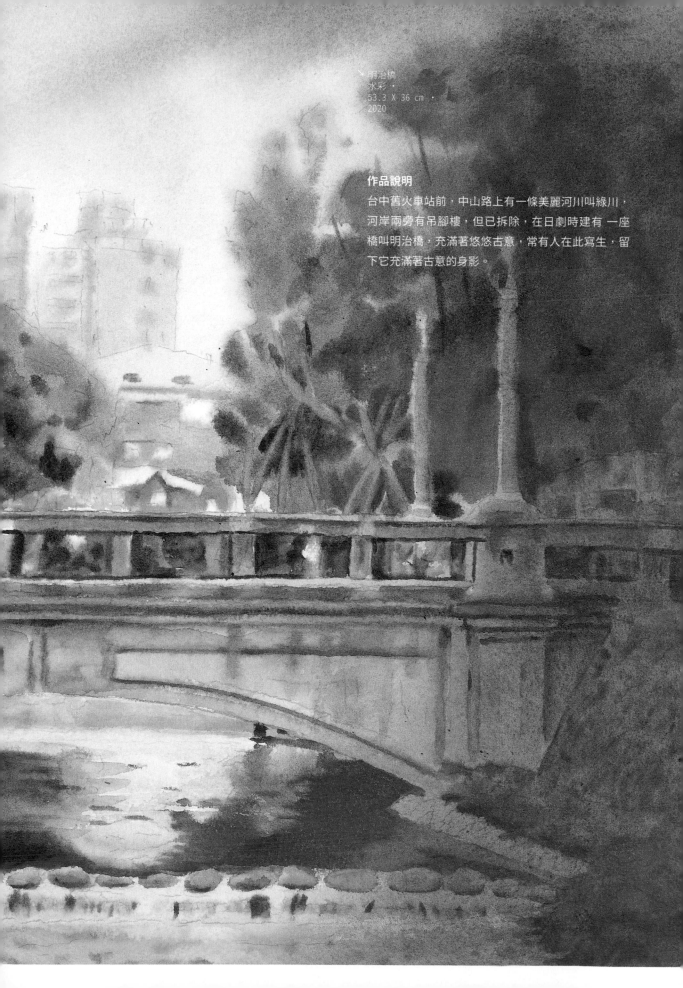

明治橋
水彩 ·
53.3 X 36 cm ·
2020

作品說明

台中舊火車站前，中山路上有一條美麗河川叫綠川，
河岸兩旁有吊腳樓，但已拆除，在日劇時建有 一座
橋叫明治橋，充滿著悠悠古意，常有人在此寫生，留
下它充滿著古意的身影。

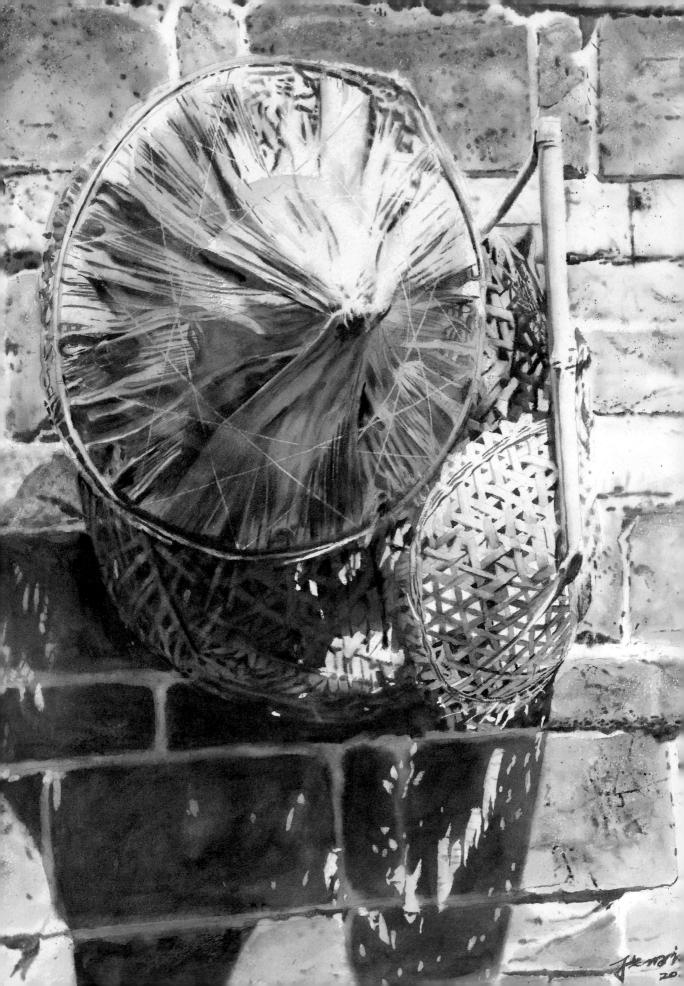

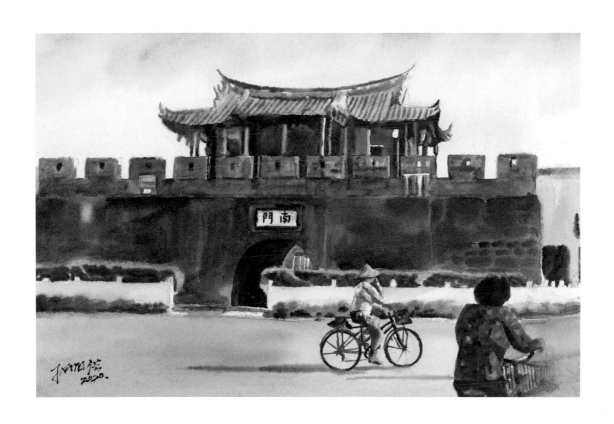

1 | 2

↘ 1. 歲月
水彩・
54 X 74 cm・
2020

↘ 2. 恆春古城
水彩・
53.5 X 36 cm・
2020

1. 作品說明
古厝外一面磚牆掛著竹籃一頂斗笠，加上一個竹撈在陽光照射下呈現一幅頗有歲月痕跡的畫面，色調統一，沒有刺激的色彩，複雜的情愫，形成畫面有致的韻律節奏。

2. 作品說明
屏東恆春存在一個古城門 — 南門，飛簷翹角挺立著一種動人的姿態，牆面陳舊而古樸，畫面前點綴的農婦，使其交錯的結合充滿著情趣。

<div style="text-align:center">1 | 2</div>

↘ 1. 破舊三輪車
水彩 ‧
53.5 X 36 cm ‧
2020

↘ 2. 蒸汽火車
水彩 ‧
36 X 53.5 cm ‧
2020

1. 作品說明

台灣早期的三輪車，在街上常常看到，而現在幾乎已
經絕跡，在台北猴硐偏僻角落有部破舊三輪車 擺放
著，破爛的帆布，斑駁的輪胎，生鏽的車體，充滿著
悠悠古意，我用細膩寫實手法，其後用揮 灑的筆觸，
顯得粗獷豪邁，讓此畫因而有了清新的意境。

2. 作品說明

台灣早期的蒸汽火車，令人懷念，樸素中流露出一種
粗曠豪邁的感覺，溫暖的陽光，裊裊如炊煙似 乎聽
到長長的鳴笛聲，畫面活潑的色彩，浪漫的筆觸，真
是難得一見的景致。

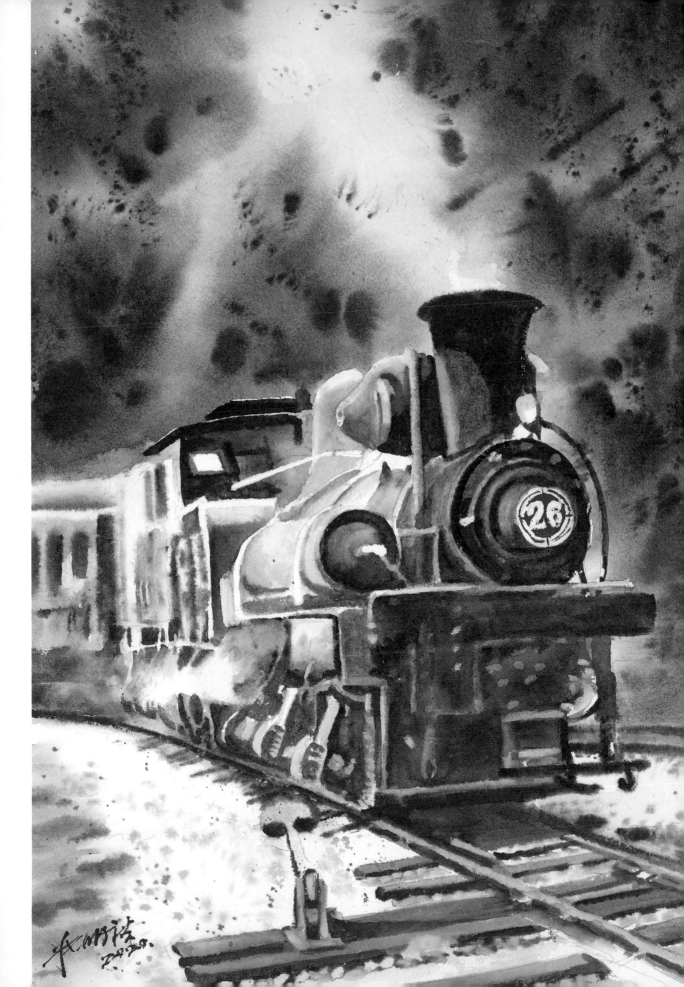

創作步驟教學與說明

步驟 1

在「破舊三輪車」這張畫裡，我使用的是 arches 640g 重磅冷壓水彩紙和溫莎牛頓的顏料，而使用的顏料主要是焦茶、群青、岱褚、隔朱、胡克綠，還有鎘橙等。

面對參考資料以 2B 鉛筆打稿勾勒，而在未上顏色前，在想要留白的地方先塗上留白膠。

步驟 2

首先先刷一次清水，在鋪陳渲染底色，讓色彩在紙上自然擴散流 淌。

步驟 3

畫面乾後，在想要畫的地方先局部再刷一次清水再畫，在明暗交接外加強色調的對比。

步驟 4

每次上色前都先刷一次清水，保持畫面濕潤再上色。

步驟 5

塗掉先前塗上的留白膠，在局部調整，將畫面
朝設想的去描繪。

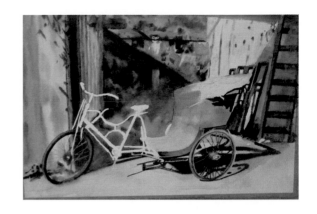

6 完成圖

破舊三輪車
水彩 ・
53.5 X 36 ㎝ ・
2020

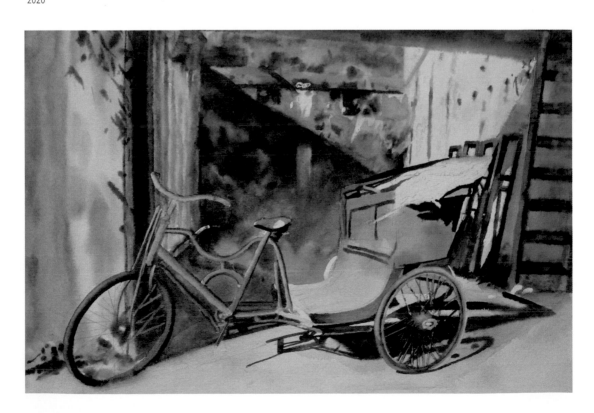

溫瑞和

Wen Jui-Huo

政戰學校藝術系

獲獎

2005　第十七屆全國美展水彩 - 第三名

1993　教育部文藝創作水彩類 - 佳作

1979　文藝金錨獎水彩 - 首獎

1978　文藝金錨獎水彩 - 首獎

參與國內外重要展出紀錄

2019　參加義大利 Fabriano 水彩嘉年華會 (現場演繹)

2017　台日交流展於台南奇美博物館 (現場演繹)

2016　參加第二屆馬來西亞国際美術雙年展

2015　高雄大東藝術中心 世界百大水彩名家聯展

　　　(現場演繹)

高雄文化中心個展共十九次

屏東文化中心個展共三次

創作自述

作為一個畫者，因為背負著教育傳承的使命，所以從大學教育以後，始終秉持著「要繪畫就要立好基礎」的精神，把色彩、明暗、賓主、形體、結構、空間等練好，再逐漸注入內心所想，大膽用筆，強化表現力等。

繪畫如同音樂，好的作品必須在既有的基礎上力求表現，並且要將自己的情感移入（音樂演奏也必須注入情感，否則流於呆板），沒有情感的作品，如同靜靜的流水，引不起眾人的注意，缺乏特色。有表現力的作品必定是強調色彩的美感及統一性，筆觸也有特別的力道及獨特感，如同梵谷的油畫、沙金特的水彩，他們的作品都有個人的性格，為世人所認同。所以每一位創作者在作品已達成熟階段後，應在個人作品中將自己思惟、感受及特性灌注進去。

本集作品以「懷舊」為主題，這是很好表現的題材。懷舊並不一定要將懷想的舊事物，全然重現在作品中，畢竟舊人物、舊建築、舊歷史均已過去，甚至消失，只可藉今懷古，讓觀賞者由作品中憶及過往，感嘆從前。

早期我的作品「秋的回憶」，其實就是懷舊的代表作，作品雖然描寫金門戰地的洋樓，但景中獨坐屋前的老兵，道出對洋樓的懷念與記憶，這樣一個小小的人物就增加了畫中內涵的表現，而非純畫風景。我愛風景畫勝過畫其他題材，尤其對老舊建築情有獨鍾，因此，我會尋找和題材相關的資料，甚至在舊建築實地寫生。對它的外觀、結構、色調、裝飾性的圖案詳細觀察。有關的歷史性資料也要詳細瞭解，如週邊景物中出現的人物衣著、交通工具或其他器具，甚至瓦、牆的堆砌方式、材料類型等，都應符合時代性，這樣的作品才能讓觀者迴響。

對於「水彩畫」除了注重水和彩的趣味外，我並不醉心於疊染，反而喜好以塊狀重疊的方式去表達，未來可能不再侷限於透明畫法，只要用水彩顏料去表現，濃、淡、厚、薄、刮、洗、擦、揉，只要是對作品有效益的方式，都會試著去運用的。

↘ 紅牛車之憶
水彩 ·
55 X 75 cm ·
2020

作品說明

澎湖以海岸、沙灘、砧砱石、老厝為主。過去澎湖人以農、漁業為主，汽車尚未發達的時代以牛車為陸上重要載具，牛車漆成紅色主要是辦喜事時用的，所以澎湖牛車多半是紅色的。以前幾乎家家都有紅牛車，這是農家的象徵。每戶人家的庭院、空地都可見到停置的牛車、牛隻，伴隨著砧砱石牆，如今這樣的景緻已逐漸消失，爾後恐怕只能留下回憶了。

早期的澎湖尚未綠化，除了岩石、沙灘外，少有高大的綠樹，僅種植大量銀合歡。本幅畫以咖啡、土黃的灰色調為主，配上藍色的前景，就是要呈現出澎湖早期生活艱困的景象。

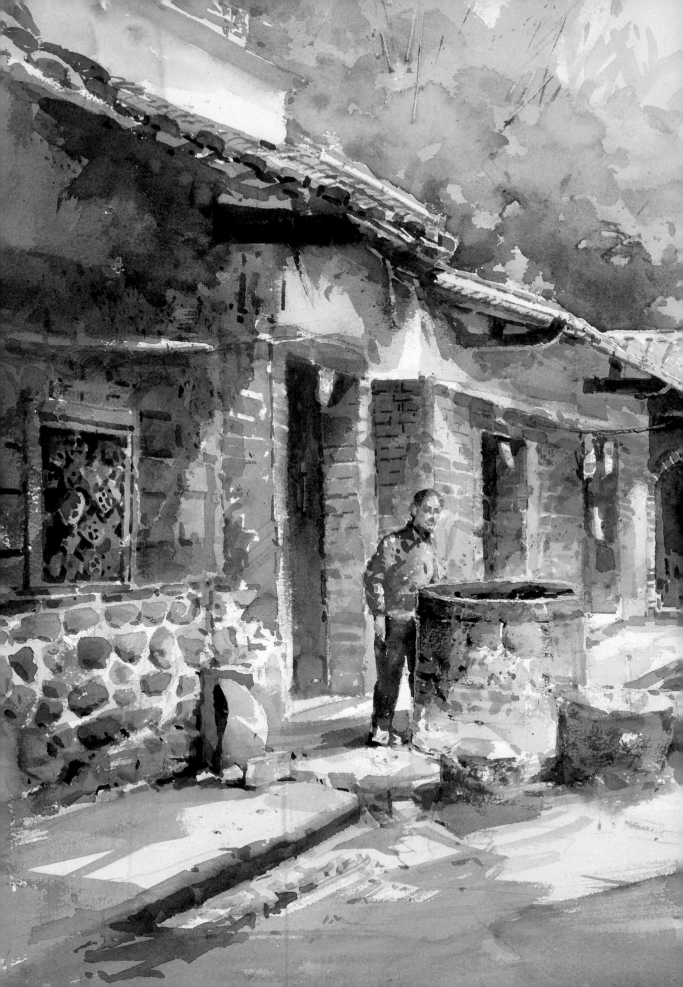

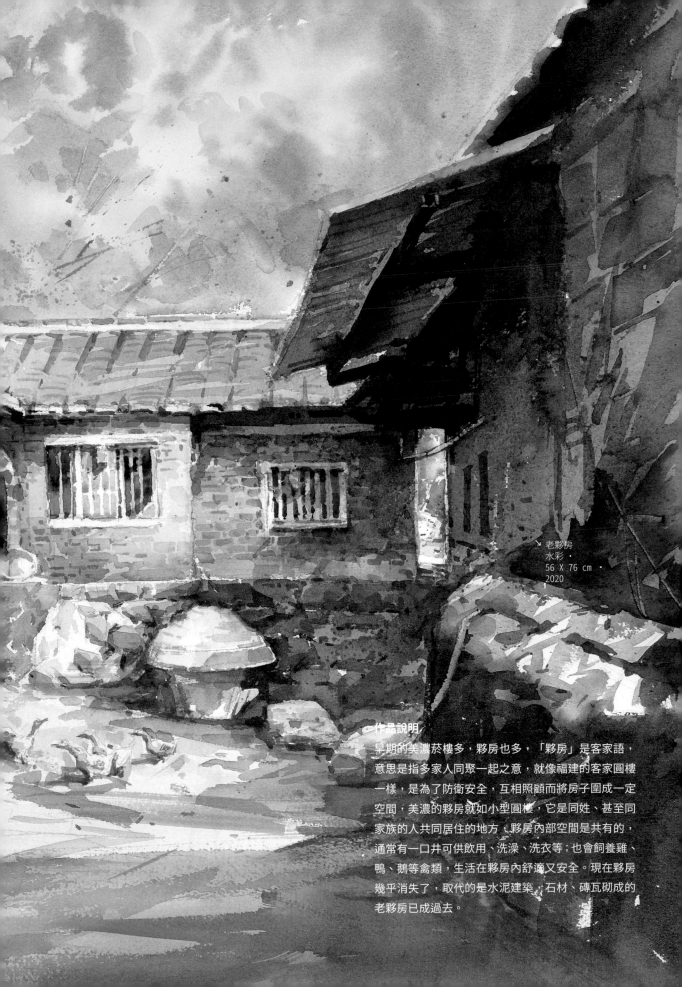

↘ 老夥房
水彩 ·
56 X 76 ㎝ ·
2020

作品說明

早期的美濃菸樓多，夥房也多，「夥房」是客家語，
意思是指多家人同聚一起之意，就像福建的客家圓樓
一樣，是為了防衛安全，互相照顧而將房子圍成一定
空間，美濃的夥房就如小型圓樓，它是同姓、甚至同
家族的人共同居住的地方 夥房內部空間是共有的，
通常有一口井可供飲用、洗澡、洗衣等；也會飼養雞、
鴨、鵝等禽類，生活在夥房內舒適又安全。現在夥房
幾乎消失了，取代的是水泥建築 石材、磚瓦砌成的
老夥房已成過去。

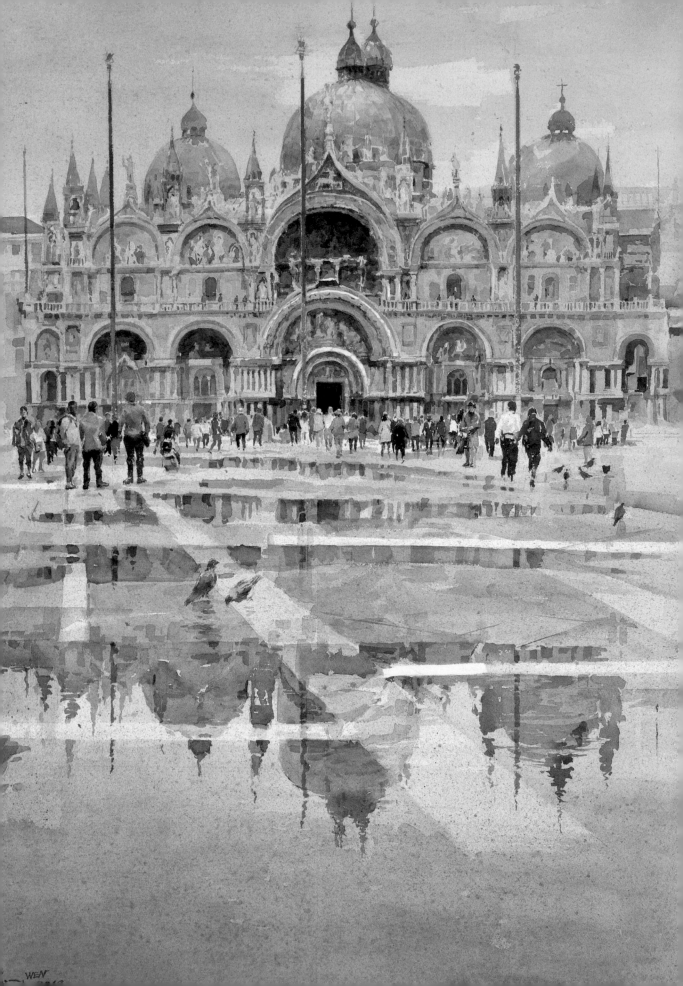

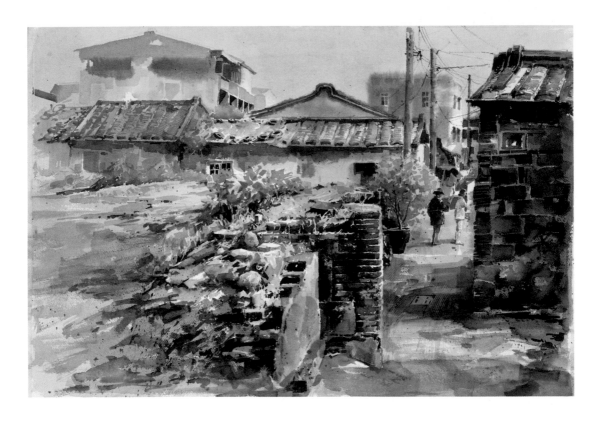

| 1 | 2 |

↘ 1. 聖馬可教堂
水彩・
106 X 76 cm・
2019

↘ 2. 新化老巷道
水彩・
55 X 75 cm・
2020

1. 作品說明

位於義大利東北角的威尼斯是世界聞名遊覽景點，也是古都之一，自古以來是藝術家寫生的重要地方。它的古巷、水道、古橋、教堂、貢多拉船等特殊物件，造就了許多有名的藝術家，如辛涅克、薩金特、佛林特、席格等。

這棟興建已經數百年的聖馬可教堂更是大眾最青睞的，站立在教堂前廣場，立刻被它雄偉的外觀和華麗的裝飾吸引。天晴時，午後的陽光照射下，古樸的壁飾立刻披上鮮麗而明顯的色彩，陰天時卻顯得莊嚴而肅穆，圓形的拱門、窗口和塔頂，既統一又富變化。適逢大潮時，廣場淹水，立即呈現不同景觀，宛如湖泊一般，可以行船。最美的時候應該是水位將退時，廣場前形成局部小水池，清晰的照映著教堂的倒影、站立教堂前的人們和鴿子，讓整個廣場變得活潑起來。記憶猶新，不知道現在的威尼斯、聖馬可大教堂會是怎樣的情形呢？

2. 作品說明

五十年前台灣的老街見到的幾乎都是紅磚、紅瓦砌成的老屋，「紅瓦厝」一詞就代表了台灣老屋。

隨著時代的變革，水泥牆、鋼骨建築取代了磚瓦房，房屋變高了，形體有了極大的變革，紅磚瓦色，也逐漸消失，所謂的紅瓦厝已成稀有，在台灣老街所剩無幾，看到老街就像在讀歷史，可以見到祖先的生活過程和建築智慧。

新化老街就是台灣僅存的幾條老街之一，它的型態和其他的台灣老街幾乎雷同，但老街的後方巷道，隱藏了許多老磚瓦厝，尤其一些更古老的方磚老屋（斗子砌）更是稀有，狹窄的巷道只能騎腳踏車行走，看到僅存的破牆殘瓦，會讓你憶及早期的居民，是如何的刻苦及如何適應生活的，這種懷舊會讓你思念還是警惕呢？（註：方形磚有個特別名詞，叫「斗子砌」，是老厝的代表，也是經濟較好的人家才用得起的。方磚內是空心的，可隔音、隔冷、隔熱。）

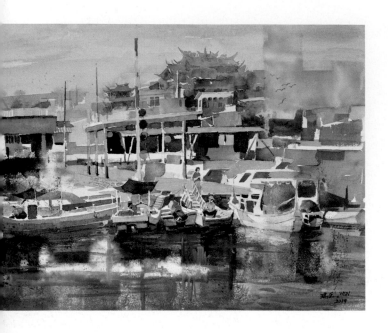

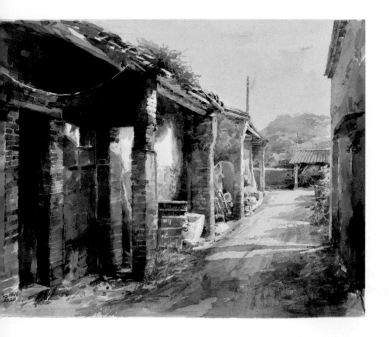

1	
---	3
2	

↘ 1. 蚵仔寮漁港　　↘ 2. 紅瓦厝
　水彩 ·　　　　　　水彩 ·
　53 X 75 cm ·　　 55 X 75 cm ·
　2019　　　　　　 2019

1. 作品說明

記憶中的蚵仔寮是高雄偏北方的小漁港，這兒就像澎湖一般，有著砧砳石的老房舍、沙灘、老漁船和漁民。如同台灣其他地區的漁村，漁港的背景經常是大型的廟宇，其他的房舍通常為較矮小的紅瓦屋及部分平房。從港口遠望，映入眼簾的是港口中的藍白色漁船，深藍色的海，土黃的大地以及電線桿，記憶中的港口並沒有像現在一般繁華，船隻也較破舊，碼頭更談不上整潔華麗。本幅畫為表現神秘氣氛，特別以大色塊和粗獷的筆觸，以簡化的方式去表現，所以大刷子、滾筒都運用了，僅想表現空靈又有歷史記憶的味道。

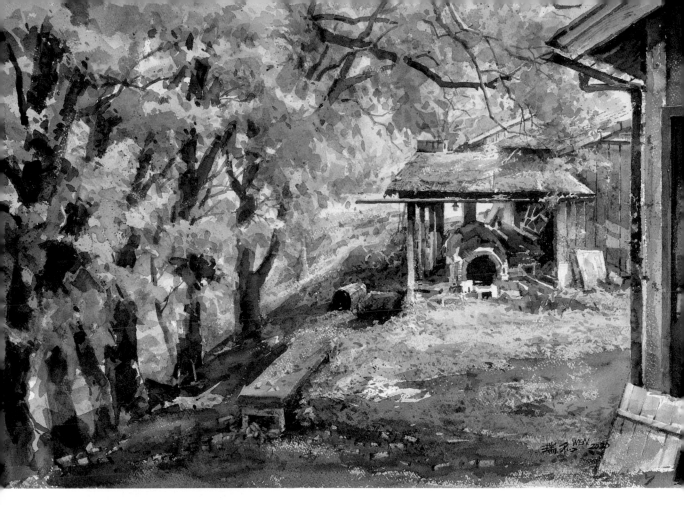

↘ 3. 秋天的窯爐
水彩 ·
50 X 72 ㎝ ·
2020

2. 作品說明

造訪高雄燕巢附近的七星村，是近兩年的事，因為高速公路的興建，讓村落在山腳下顯得更滄桑、零落。看到這群紅瓦厝時，是天晴的時候，在午後的陽光照射下，它的樣貌顯得格外清晰。白色的石灰牆、風化的水泥牆、紅磚清楚的呈現，長型磚或是斗子砌的方形磚也能清楚顯現。略為破損的屋簷長了些小草，經過時間的摧殘，草也枯了，和老屋一起進入了歷史中。特別的造型是屋簷下有兩米寬的廊道，支撐屋簷的是幾個磚形方柱串成的拱形門廊，廊道堆滿了農具、籃子等，顯見這是典型的農家，但屋前並非一般庭院，而是三米寬的巷道，是社區的型態。

從巷道這一頭看老屋，光影清晰，老屋的過去一定是光鮮亮麗的，主人翁也必定是富豪。褪色的紅磚，殘破的巷道，土黃的泥土味，襯著明亮的天空，遠處的雞冠山，七星村的過去，讓人有無限的遐想…

3. 作品說明

「窯」在我們印象中大部分是磚瓦窯、陶窯、木炭窯等三種，除了陶窯以外，後二者已經很少見，窯業在現在已是夕陽產業。

在偶然的一次秋季旅行中，於日本關西飯店旁，見到奇特用途的窯，同樣他是燒木材，但用途卻是燒熱水。

在秋紅的時節，氣溫偏涼，樹葉早已由綠轉紅，大樹旁搭建的木屋中見到的是完整的窯爐。雖然已停止使用，磚塊且已部分剝落，長滿青苔，但是外觀仍然完好如初，造型簡單而結實，在木屋中具有相當的份量，穩坐其中。秋意的季節裡，烏黑的大地點綴著黃色的落葉，涼意中帶有幾分蕭瑟，記憶中的窯它會一直座落在那裡嗎？

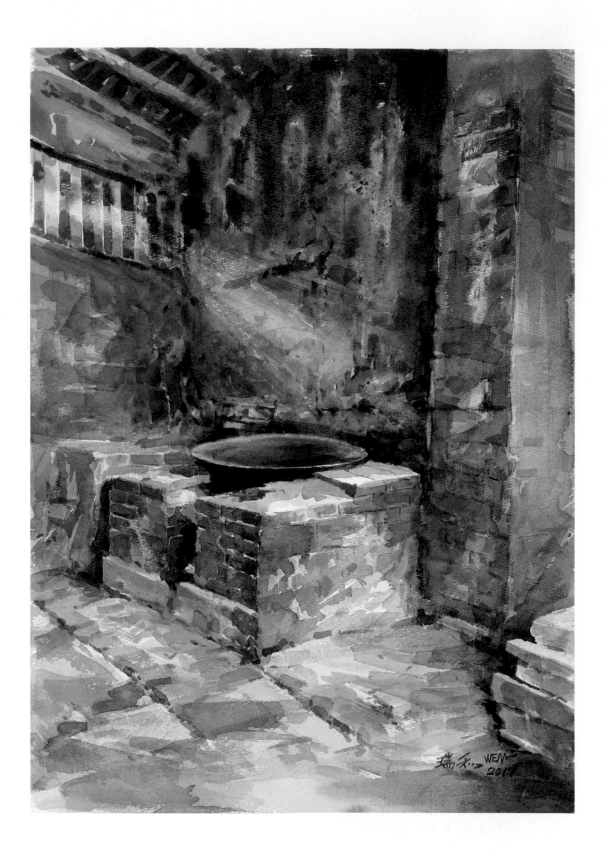

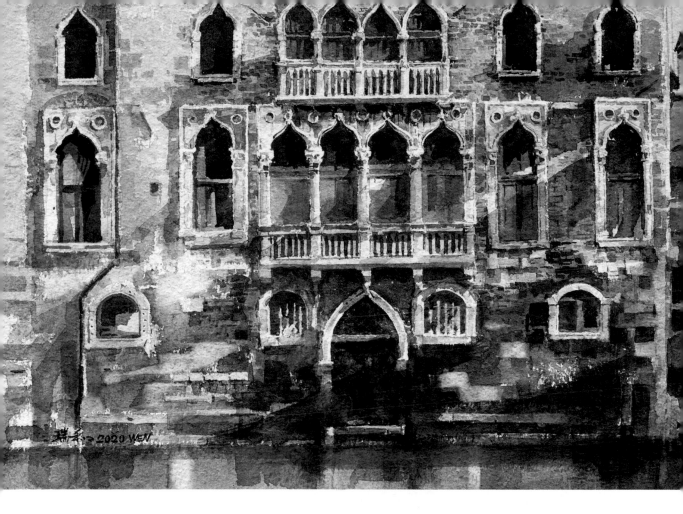

1. 作品說明

五十年前，家家戶戶燒木炭的時代，大小爐灶是必需品，就如現在的瓦斯爐一般。

憶及五十年前的鄉間，廚房是全家最溫馨的地方，因為媽媽都會在這小天地中烹調出美味佳餚，飢餓時的小點心，也是出自於此。物資缺乏的時代，食物總是出自廚房，尤其到了刺骨的冬天，廚房中的爐火總是讓全家得到溫暖，大夥在冬日中團聚，聊著往事，也增添情趣，連家裡的貓、狗也都依偎在爐旁，直到天明。「灶爐」有大有小，大夥房的人家使用大型的，平常人家使用小型的。本圖中的灶爐是萬巒五溝社區的大型爐，採用紅磚砌成，廚房內空間大而挑高，已超過五十年歷史，後牆已被煙燻得發黑，陽光由左後方窗中照射進來，顯得古意盎然，畫味十足。

2. 作品說明

到威尼斯首先映入眼簾的是水巷中的一棟老房，斑駁的牆已泛黃，至少有一半面積已露出原本的內裡----紅磚牆，陽光在這時營造了一齣時光劇，回到了從前……。

水畔的拱門正開著，接送主人的船停在門口，樓上華麗的陽台站滿了送行的人，主人是要遠行，窗口謹然的嘻笑聲，代表了這戶人家是富足的、安樂的。在這麼狹窄的水巷中，居然有如此多人願意在此蓋豪華的住宅，真覺得不可思議。

畫習慣了台灣的紅磚牆，沒想到來到威尼斯，也見到了同類型的磚牆，而威尼斯的磚牆顯得更古老、更斑駁，這種肌理讓你百看不厭，就想畫它。

1. 作品說明

嘉義梅山上有棵老雀榕,第一次上山見到時,僅見光禿一片的樹幹、枯枝,樹皮長著許多青苔,看似枯木,但許多枝椏是從 2 公尺處長出的,顯見其旺盛的生命力。樹下有座小土地公廟,讓這棵老樹顯得靈氣活現。果然,在樹旁賣菜的阿嬤說了,這棵樹齡已超過百年,平常枝多葉茂,夏日炎熱時光,樹下是乘涼的最好地方。

賣菜的阿嬤是村裡人,每天推著小車,載著自己種植的一些蔬菜、瓜果,有多少賣多少,賣完推著車沿著上山小路回家,從老樹到小村尚有一公里之遙呢。

在靜靜的小路,看著慢慢推車的阿嬤背影,讓人感觸良多。時隔多年,想著阿嬤獨行的背影,這棵老雀榕應該長得更壯大了吧!

| 1 | 2 |
| | 3 |

2. 美濃老菸樓
水彩 ·
37 X 53 cm ·
2020

3. 懷念後勁溪
水彩 ·
37 X 53 cm ·
2017

2. 作品說明

十多年前，美濃地區除了種水稻之外，菸葉是最重要的經濟作物，誰家菸樓多，就代表越有錢。記得當時走進美濃，四處都是菸田、小村，每一小村中，總有幾棟高聳的菸樓。菸樓外觀通常有三到四層，最下層是寬大的水泥建築，屋頂覆蓋瓦片，第二層以後大部分以鐵皮蓋成，第三層亦同。二層以上的牆，開窗是為了燻菸草時排煙之用（菸樓沒裝設煙囪）。

這棟菸樓是位在龍肚的山區，總共有四層，是極少見的大型菸樓，佔地面積數百坪，後方種植檳榔樹，前方是寬闊的泥土路，旁邊山坡高大的樹林已高過菸樓。因為年久失修，加上風雨摧殘，老屋也開始生銹腐蝕，再欠整理，就會倒塌。

再訪美濃，這些菸樓已經消失，逐漸被現代化的高樓取代了，「菸樓」注定會成歷史名詞，因為農民不再種菸草，就算有種植，也會以現代化的器材取代，所以，菸樓只能存在記憶裡了。

3. 作品說明

後勁溪位在高雄西北端，是條極普通的河川，由東往西流出海。它的特別處就在離出海口約一公里的這一段，因為停泊了許多漁船，讓後勁溪變得極有可看性，可惜後段因屬要塞地，而遭有關單位收回，所有漁船都遷移，原本熱鬧的河川完全歸於平淡。

在黃昏之前，我喜歡來到溪邊觀看停泊的漁船，大小船隻中夾雜著竹筏，雖未整齊停靠卻聚散有致，在泛黃的天際下，水的倒影也是黃的，和藍色的漁船相映成趣，背景中橫跨小溪的石橋、修船小屋，正好遮住明亮的天際，讓視平線以下的船隻錯落有致，排列極有節奏感，視線由溪流近處，逐漸帶向橋畔的漁船，透過橋下的視平線，又會回頭停留在主要的船區。

每次到港區寫生，見到各式大小船隻整齊排列，就因過於統一，以致取景困難，勉強取之，又嫌呆滯，像後勁溪這樣自然的寫生地已不多見，只能留在記憶中了！

創作步驟教學與說明

步驟 1

在 640 克 arches 水彩紙上以 2B 鉛筆仔細打稿，尤其主要樹幹、樹枝、房舍等，要將其形體確實勾畫。主角區「窯爐」將磚塊之形和明暗分界處仔細標示。

步驟 2

將紙張全面噴濕，開始舖色。從背景到地面，先以淺咖啡色、土黃色、灰藍色等舖底，呈現暖灰色調，顏色未乾時以鉻黃、土黃、淺橘將左側的黃葉染上第一層底，再以淺藍、紫、咖啡色畫葉子暗部。

地面以淺咖啡色加淺藍色打底，房舍以深咖啡色和鈷藍調成較中階的灰。除了少數區域完全留白以外，其他地區幾乎舖滿顏色。全張紙因為是濕的，所以乾後顏色略淺。

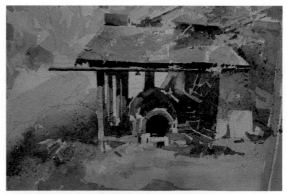

步驟 3

舖底的顏色乾後開始第二階段上色。以鉻黃、橘黃為主，大塊面的去畫葉子，右方略遠的葉子則以灰綠、土黃和淺藍去表現，以藍紫色、紅紫色和深褐色畫左面枝幹，窯爐也以咖啡色第二次舖色。地面特別塗些落葉的黃和略灰的褐色。最後以較深的咖啡色及鈷藍去表達陰影部分。

步驟 4

清楚的以色塊去表達最重要的窯爐部分。

為表達堅固深邃的建物，用色要雅，明暗差距要大，用筆要有力不含糊，每次落筆要考慮穩定性及肌理的營造，確實以較大的色塊、筆觸表現，絕不畫細微部分。

步驟 5

最後一步，必須完整的收工。先將遠處的背景分出直立的遠山和平地，再將前景的樹木枝葉以較細的筆觸畫出明暗層次，枝幹也逐次加暗。

地面以更細的點去表示沙石和落葉，並以灑點方式進一步表現肌理。建築部分以點、線描寫木片、屋瓦和質感。

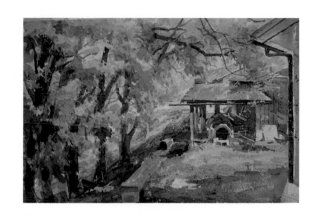

完成圖

秋天的窯爐
水彩‧
50 X 72 cm ‧
2020

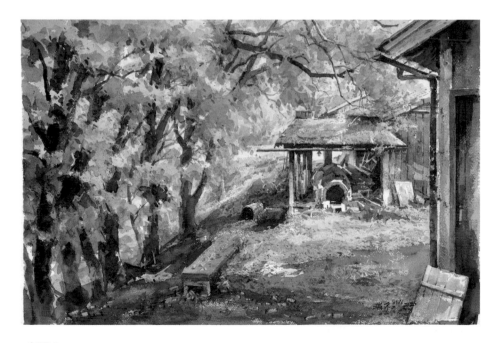

步驟 6

大致完成後，再審視整個畫面，看能否增加些甚麼，以增添畫味。

我一直以重疊法來處理畫面，心裡考量的是：老古蹟、老建築要筆觸、要多彩，讓老舊的景物充滿活潑的感受。

陳顯章

Chen Hsien-Chang

屏東縣崁頂鄉，畢業於空軍機械專科學
校現為名雲畫室負責人、
新竹市救國團油畫指導老師

獲獎

2019	全國油畫展 - 金牌獎
2018	彰化礦溪美展水彩油畫類 - 全興獎
2018	新竹美展水彩類 - 竹塹獎
2017	台北華陽水彩大獎寫生比賽「畫我台北」- 第一名
2016	竹梅源文藝獎全國油畫比賽 - 第一名
2004	第三屆南投縣玉山美術獎水彩類 - 首獎
1992	第 47 屆全省美展水彩類 - 第二名
1991	第 27 屆國軍文藝金像獎油畫類 - 金像獎
1990	第 26 屆國軍文藝金像獎水彩類 - 金像獎

創作自述

因生長於屏東鄉下，對於鄉間景物有一份特殊的歸屬感，所以創作的題材大都以鄉土懷舊為主軸。每當見到傾倒荒廢的磚牆，長滿雜草的土角厝，心中感觸極深，便以繪畫的方式記錄，為過往的先民留下足跡印記。席勒曾說：「藝術是情感與理智的結合，一幅感人的作品則是豐沛的情感與純熟技巧的結合，熟練的技法使畫面的處理臻於至善，而情感的投入則讓作品更具有內涵。」因此創作唯有將情感移入，使情、景合一，才能創造出動人的作品。為了表達滄桑斑駁質樸的美感，運用了沙子、鹽巴、膠水、蠟筆、壓克力打底劑等素材，藉由畫筆的厚塗、輕推、噴灑，讓畫面在光影與色調的鋪陳下更具有變化，表達出內心所要呈現的意境及對水彩藝術追求的無限可能。

藝術是人類心靈的產物，只要人的本質不變，人的價值與需求不變，藝術的宗旨也不應背離人性，在這個急速變遷價值混淆的時代，更要努力建立自我的信念，堅信自我的藝術信念，實際上也是走向建立自我風格重要的一步。所以創作上以熟練圓融的繪畫技巧，表達對生命的體悟，傳達對這片土地的情感，以期能讓作品呈現獨有的風格。

藝術創作是個人內在的思想，且表現於外的行為，與他人無關，卻又與外界息息相關，只要我們不斷的接受外在訊息與自我反思，努力不懈的自我提升，一定可以達到自我追求的境界。

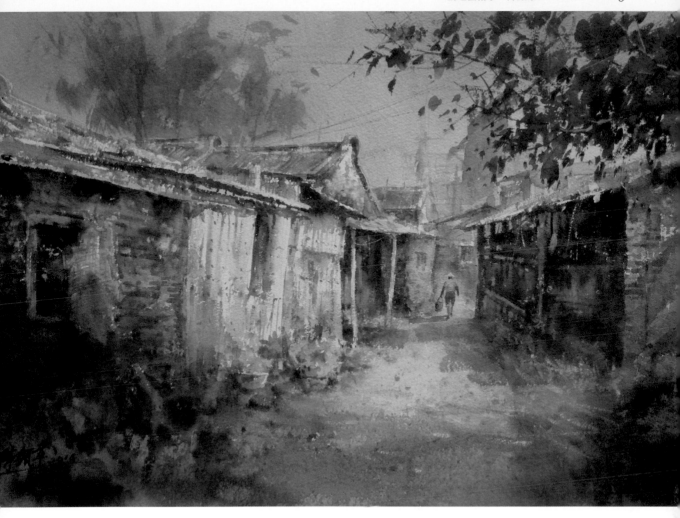

↘ 故鄉情
水彩・
38 X 57 cm・
2016

作品說明

作品為高雄老家的小巷，在四周已水泥叢林包圍的環
境中，仍保留著完整磚瓦建築物的特色，每當路過此
地彷彿進入時光隧道，令人發思古幽情。

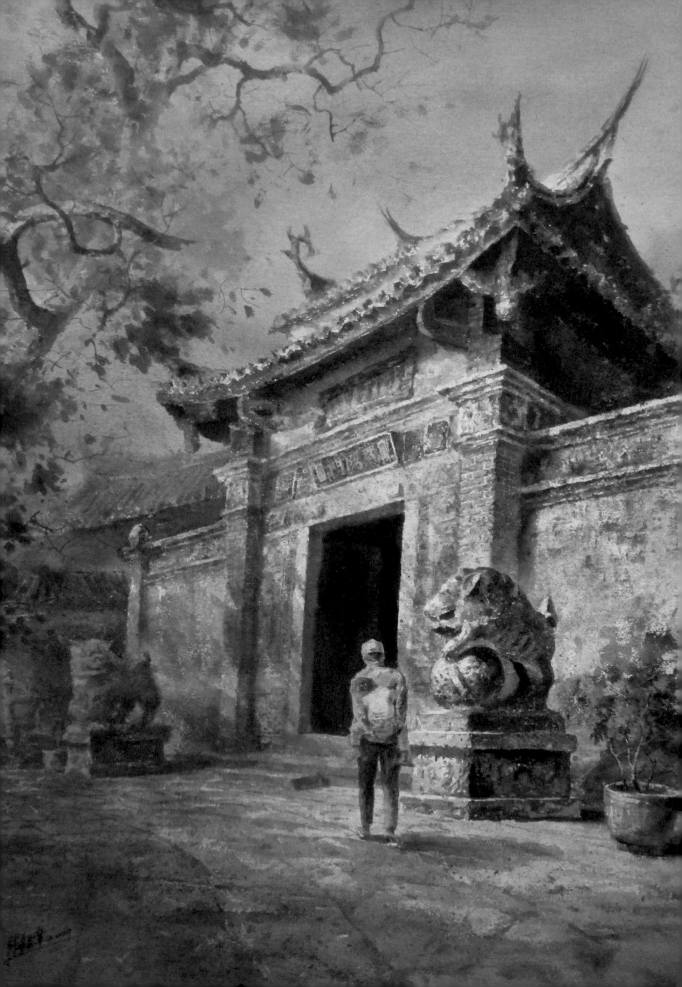

| 1 | 2 |

↘ 1. 紫陽門
水彩・
101 X 76 cm・
2009

↘ 2. 守候
水彩・
38 X 57 cm・
2013

1. 作品說明

紫陽門位於苗栗南庄獅頭山，是輔天宮的入口，穿堂式的獨立門樓，共分上下兩層，屋頂式重擔歇山式建築，門上斗拱則以木結構為主，木構屋頂與磚造屋頂結合，造型古樸典雅，絡繹不絕的遊客則由此門進入探訪山林古道幽靜之美。小孩在父親的背上熟睡，象徵著安全感，雖然疲憊，但未嘗不是一種幸福呢？畫面中營造出一股暖暖的意境。

2. 作品說明

風華不在的古厝門口，忠心的老狗依舊守候著逐漸傾倒的家園，訴說著曾經有過的美好歲月，往日歡笑已遠離。刻畫出人去樓空情依在，獨留一犬倚門前的感人氛圍。

<table>
<tr><td>1</td><td>2</td></tr>
</table>

↘ 1. 鄉居
水彩・
57 X 38 cm ・
2018

↘ 2. 角落
水彩・
38 X 57 cm ・
2020

1. 作品說明

斑駁的牆面長滿青苔，充滿滄桑痕跡之感，也因為經
過歲月的淬練，而造就了這份質樸的美感，在安適恬
逸中享受鄉居的樂趣。

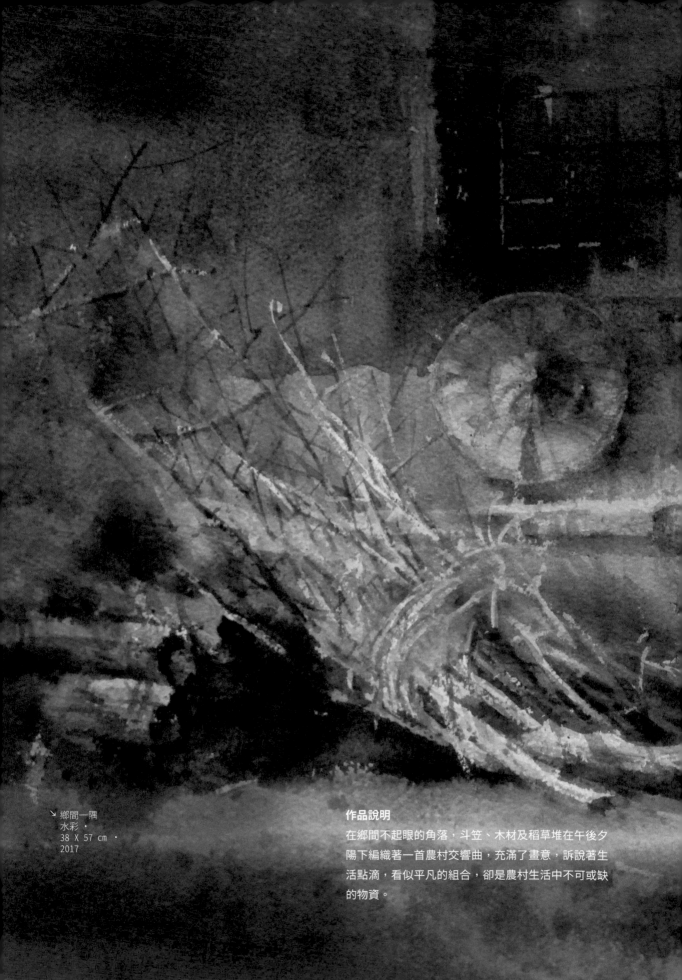

鄉間一隅
水彩 ·
38 X 57 ㎝ ·
2017

作品說明

在鄉間不起眼的角落，斗笠、木材及稻草堆在午後夕
陽下編織著一首農村交響曲，充滿了畫意，訴說著生
活點滴，看似平凡的組合，卻是農村生活中不可或缺
的物資。

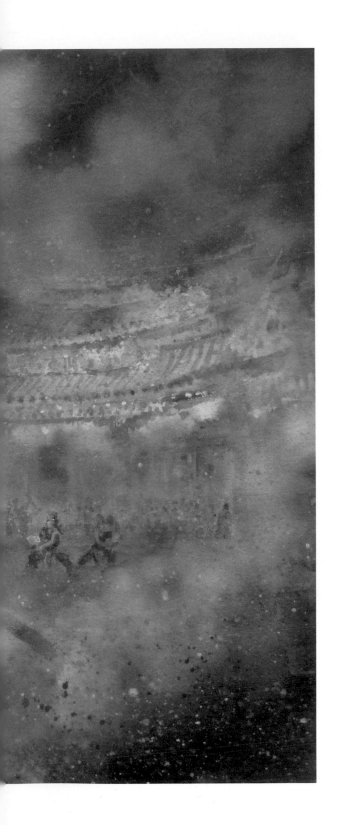

廟會
水彩 ・
57 X 77 cm ・
2018

作品說明

廟會是台灣敬神的民俗活動，祈求國泰民安、風調雨順。夜晚星光燦爛，鞭炮聲不絕於耳，火花四射煙霧瀰漫熱鬧非凡，媽祖的神轎遊走其中忽隱忽現，營造出神秘與莊嚴的意境。

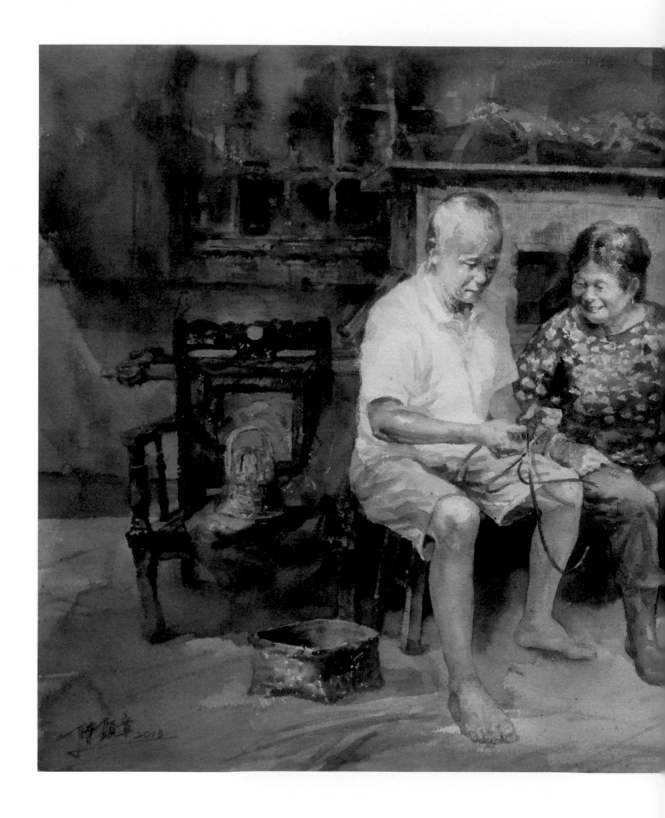

↘ 薪傳
水彩・
57 X 77 cm ・
2013

作品說明

嘉義縣梅山鄉安靖村位於梅山丘陵上的小村，居民以
農務耕作為主，尤其是檳榔，當檳榔花開之際，整座
村子瀰漫著淡淡的香氣，清香宜人。村民也利用閒暇
之際傳授竹編技藝及各類傳統技能，讓小小的村莊散
發著文化氣息。

創作步驟教學與說明

步驟 1

風景照參考圖

風景照為鄉下廢棄三合院的角落一景，雖然雜草叢生木頭凌亂擺置，在陽光照射下咸豐草格外顯的生意盎然，衍生另一種美感。

步驟 2

以 HB 鉛筆詳細打稿，先在紙上用白色粉蠟筆在右側磚牆上輕輕塗抹，同時以白膠遮住小草受光區域，以淺土黃色畫中央木板。

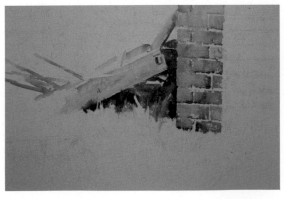

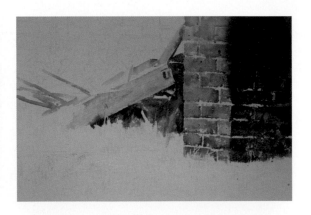

步驟 3

以淺焦赭及群青完成磚牆的部分，同時用較低的明度畫木板下方的暗色調。

步驟 4

以更低明度的焦赭、群青完成右側磚牆背光面的部分，並在上半部噴水，灑細鹽及擺放沙子，以表現斑駁的肌理變化。

步驟 5

1. 以土黃、橄欖綠完成草地與咸豐草不同明暗深淺的描繪。

2. 用比右前方磚牆明度更低的焦赭、胡克綠畫背後的牆壁，並撒上少許細鹽。

3. 完成左下方的磚塊及去除白膠。

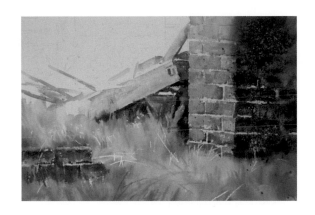

完成圖

角落
水彩・
38 X 57 ㎝・
2020

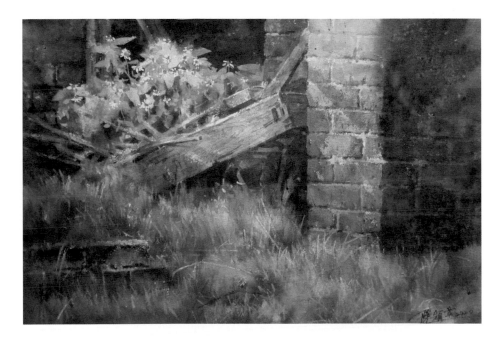

步驟 6

1. 以低明度畫咸豐草背後的牆面。

2. 磚牆、木板、草地及咸豐草以重疊法做細部的刻畫，以強調不同的質感。

3. 用排筆再做部分的重疊，表現光影的變化。

4. 用白色廣告顏料將咸豐草的花瓣再做整理，成為畫面中的視覺焦點。

蔡維祥

Tsai Wei-Hsiang

國立彰化師範大學畢業
台中市立文化中心水彩班指導老師

獲獎

2004　日本 I FA 美展水彩類 - 獎勵賞
1997　台中市大墩美展水彩類 - 大墩獎
1996　台中市大墩美展水彩類 - 大墩獎
1994　全省公教美展水彩類 - 第一名
1993　全省公教美展水彩類 - 第一名

參與國內外重要展出紀錄

2020　台中藝術博覽會
2016-2018　藝術廈門博覽會、南京交流展、
　　　　　　新加坡交流展、第二屆亞洲美術雙年展
2001　典藏於南投縣文化中心 - 作品《飲食人生》
1996-1997　典藏於台中市文化中心 -
　　　　　　作品《漁港藍調情》《櫥窗凝眸》
1990　典藏於台北教師會館 - 作品《餘暉夕照》

創作自述

在苦苦競逐的現實裡，靈魂總被銅牆鐵壁禁錮著，為五斗米折腰也不是什麼難言之隱，聲光酒氣成了唯一出口，但每每午夜夢迴，總有一處縫隙在吶喊！在回想！在假如能夠⋯。舊日美好的點點滴滴，像零落的黑白電影，在心靈深處不斷上映。我總想抓住這些吉光片羽，把他化為真實，留住這一路的美好，讓自己喘息，讓有情人間更豐潤！這些光陰的故事就像一首首旋律低迴的歌，在你我之間蕩漾開來，柔化了我們的心！

作品說明

用遮雨擋風的帆布、鐵皮舊木板組成的棚屋和隨意擺放的物品，所構築的拼貼住所，在光影及水影的映襯下形成的景色⋯殘破卻淡然。他們讓時間倒轉彷彿回到了過去。我利用房舍的「實」，與水影的「虛」，製造出空間的氛圍，娓娓地訴說著從繁盛到凋零的錯綜複雜情感，以及那樸實得叫人動容的風味！

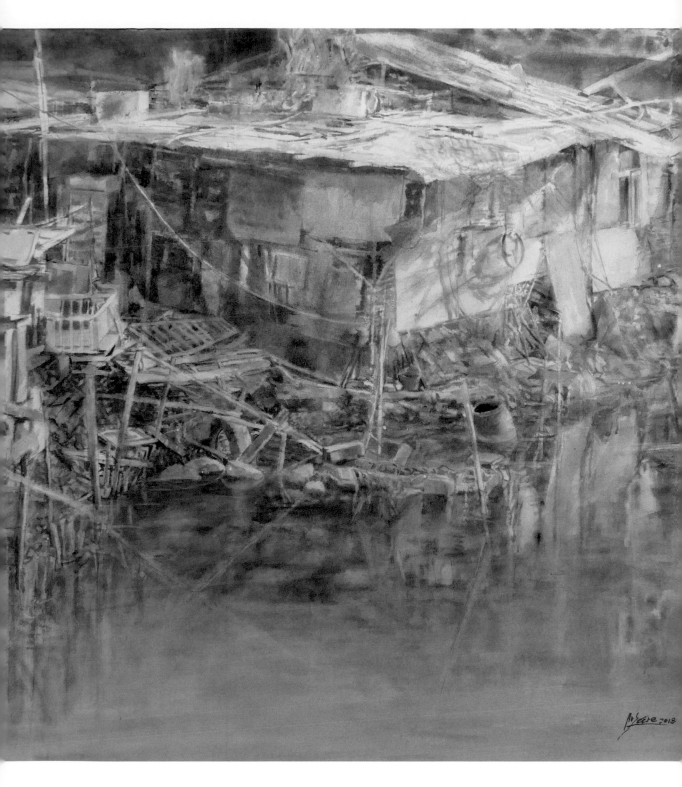

↘ 大奧風味
水彩 ・
79 X 79 cm ・
2018

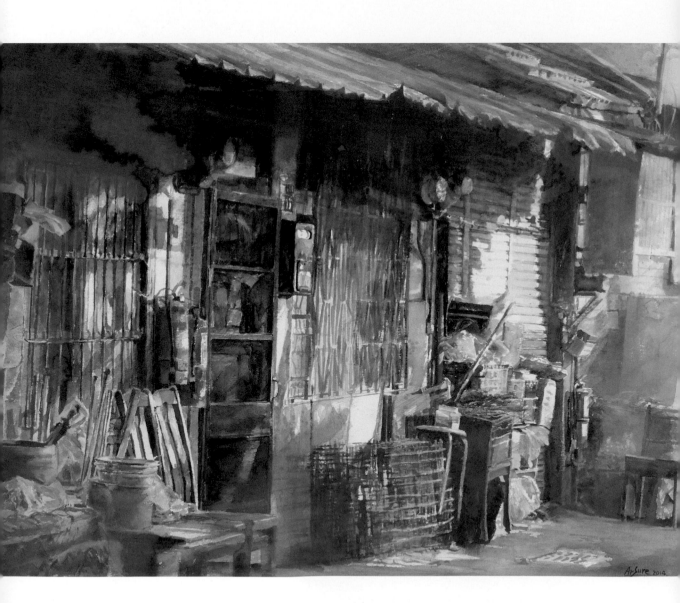

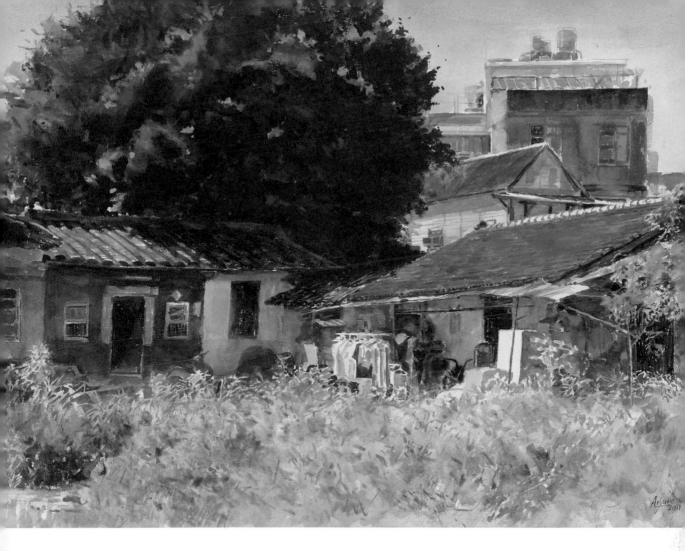

1. 作品說明

眷村…曾經喧鬧的地方，現在卻悄然隱沒，化為一種
思念的情愫…，在光影的斜照下，影子及物品相互
交錯，隨著時光的流轉，所有的喜怒哀樂也隨之改
變…，是前進？或後退？只能說是內心悸動的印痕
吧！情愫因回憶而發酵，亦因斜光的投射如落葉生根
般在內心底處發芽…

2. 作品說明

草屯鄉間，驚鴻一瞥，好熟悉的景色，這是你我兒
時最多的視覺記憶，有阿公阿嬤佝僂的背影，有祖
先神桌的香煙裊裊，更熱鬧的是屋前稻埕的嬉戲徘
徊，瞧屋後的那棵老榕，蓊鬱得都快要包住灶房的
屋頂，而前景的蔓草正訴說著歲月的侵蝕流轉，在
別人眼裡這兒也許是不屑一顧的荒蕪，但在我眼裡
他卻是最美的回憶！

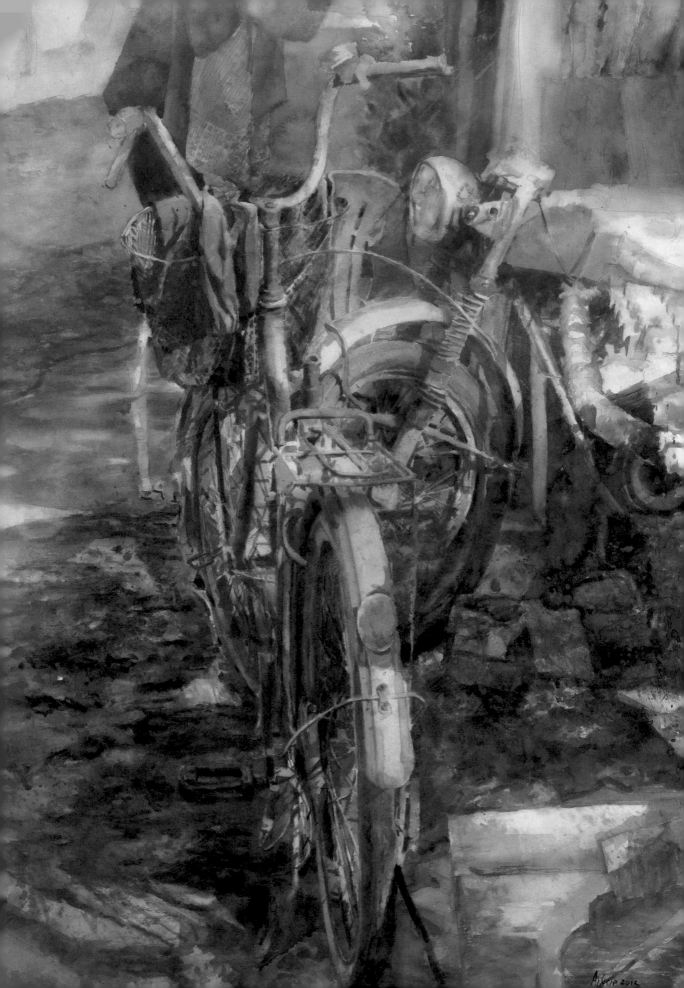

1 | 2

↘ 1. 台灣老味道
水彩 ·
109 X 79 cm ·
2016

↘ 2. 歲月匆匆
水彩 ·
79 X 109 cm ·
2012

1. 作品說明

前方的路蜿蜒迤邐，若不是有意阻擋，我還想遠行，
雖然一旁的老友已殘破鏽蝕，陷在磚瓦苔深之中，但
因我的陪伴依然挺著傲骨靜靜守候！身為主人的代步
坐騎，我倆已度過悠悠人生好久、好久！我依然想要
遠行，早已瞄準了方向，隨時可以轉動雙輪，舞向美
麗前方！

2. 作品說明

夕照 · 微風 · 樹根 · 古屋 · 行人 · 匆匆。形成
一幅從時間到空間，又從空間轉回時間的感性畫面，
而人生的劇場就在這時空交錯中演繹、遞嬗。
我刻意將主軸放在中央的行人和老樹氣根的盤繞：
行人的疾行－快，老樹根的爬行－慢，綠意盎然的
繁葉－新，古意密根的紮實－舊，加上斜光的暗亮
排列及天空的簡略來凸顯歲月的痕跡，更豐富了畫
面的層次。人間如夢，但是思念卻可以這樣密實。

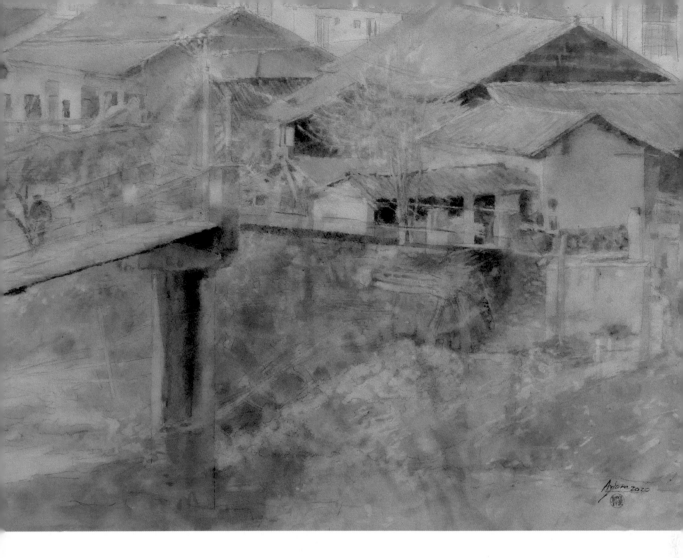

1. 作品說明

古老的巷弄裡，滿是匆匆的過客，恍如時光之河，永不停歇。

潮來潮往，誰也不曾留意誰。即便擦肩而過，亦不曾映下一絲暗影，唯一停駐的是：阿婆向晚黃昏的凝視和佝僂遠去阿公的背影，歲月的滄桑在這一動一靜的老人身上隱隱浮現，映襯著古色的屋宇，古意的陶燈，一首惜春的老歌正悠悠呢喃著，就像那入喉的老烏梅汁，酸楚中帶著甜韻，是輕啜一口也難以忘懷的滋味！

走過歲月，你看到的是惋惜還是美好？是傷逝還是珍藏？人生的滋味本是五味雜陳、冷暖自知！親愛的，我要你記住永遠的美好，直到眼睛再也看不到的那一天。

2. 作品說明

橋的那邊是個寧靜山村，有遺世獨立的縹緲，若不是一柱擎天似的橋墩，撐起了對外的聯繫，恐怕要讓人陷入海市蜃樓般的迷惘。也因為這樣的虛無，才能讓他們不受汙染，以最原始的面貌呈現他們樸質無華的風情，深深吸引著一個個枯竭的靈魂在此流連，大口大口啜飲著乾淨的空氣和人情的甘霖，還要小心翼翼地洩露它的存在！

戀戀風塵
水彩 ‧
56 X 76 cm ‧
2012

作品說明

午後，一個老舊的社區，一排靜駐的腳踏車。
我用抒情的手法，描述人們來來往往的景象，
車來車往，似乎各有其故事，暫歇的腳踏車在
斜陽的照映下，影子拉長了，感情也變豐富了，
看似無色彩的畫面，卻道盡車輪滾過的風塵，
恰如人生之路…灰樸卻堅毅。

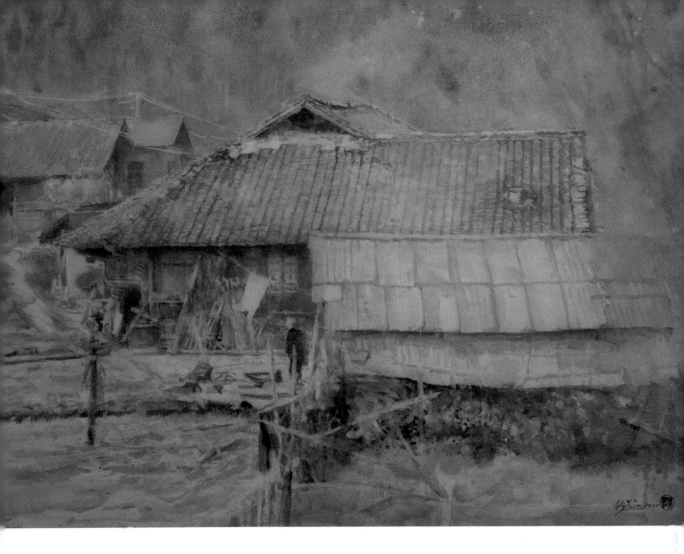

1. 作品說明

午后的斜陽灑落在鹿港小鎮寧靜的一隅，猛一回眸，這乾淨無瑕的街角卻如此令人著迷：層層疊疊的鳥籠直達竹枝鋪遮的簷簾，綠色的盆栽，紅色的春聯加上天藍的門柱，藉著光線的漫射全交織在鳥籠裡，卻不小心從斑斕的影子裡洩露了鳥兒的孤寂。定睛一看，一籠一鳥各自春秋，在曬太陽？在冥思？在打盹？沒有喧囂沒有髒亂，甚至連空氣中也沒有一絲不悅的氣息。

我用偏斜的光線為畫面製造了動感，在斜光下景物顯得立體而活潑，也強調了那份「關不住」的力量。

2. 作品說明

大山深處低矮的屋簷下，老嫗抬頭引頸企盼，遠方除了風聲是否還有熟悉的人語流盪？屋前的大埕上，曾經是我打滾嬉戲的地方，如今散落著農具在風塵中靜默守候，屬於我的塵土卻被山風吹滾消失在城市的千里之外！迷失在霓虹閃爍的遊子啊！同樣的孤寂卻有黑夜追逐白晝的渴望，渴望回到那溫暖的懷抱，肆無忌憚的奔跑、大叫，再一次品嘗屬於阿嬤的古老味道！

創作步驟教學與說明

步驟 1

用鉛筆將輪廓畫出來。

步驟 2

把水彩紙用清水打濕，稍待片刻等水滲透到紙裡後，
先用大筆染遠處的背景，此時要小心屋簷與背景間
的留白，前景及屋簷則淡淡地染上其固有色。基本
上而言，這時的畫面以寒色為主。

步驟 3

接著淡染屋簷下的老嫗、窗等事物，這時的畫面以
暖色為主。

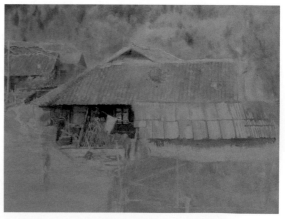

步驟 4

利用縫合、重疊等技法，整理主題。

步驟 5

以屋簷下的老嫗、窗等事物為主焦點,接著處理周遭的事物,這時候的描寫只要能顯現事物本身的特質即可,最主要的還是以襯托出主題焦點為主,所以勿過度描繪。

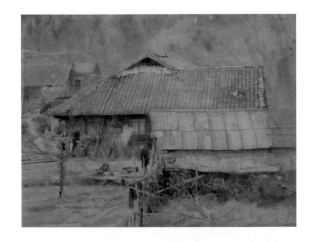

完成圖

憶兒時
水彩 ・
56 X 76 ㎝ ・
2020

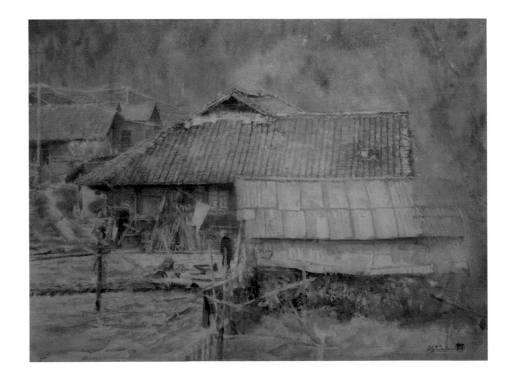

步驟 6

最後再統整畫面,將水彩紙用清水打濕,稍待片刻後,用水藍色再淡染背景及部分屋簷,用白色將亮面局部染白,甚至噴灑,以增加畫面的精采度。

陳俊男

Chen Chun-Nan

中華亞太水彩藝術協會正式會員
台灣水彩畫會會員
台灣國際水彩畫會會員

獲獎

2017　美國 NWWS 國際水彩徵件展 - 銀牌獎
2017　嘉義桃城美展西畫類 - 首獎 (梅嶺獎)
2013　全國公教美展水彩類 - 第一名
2014　全國公教美展水彩類 - 第一名
2012　全國美術展水彩類 - 金牌
2011.2013.2014 桃園市"桃源美展"水彩類 - 第一名

參與國內外重要展出紀錄

2020　台南文化中心"他鄉‧故鄉"遊子情懷水彩個展
2017　國父紀念館逸仙藝廊"舊情綿綿"水彩個展
2015　新北藝文中心"打開心窗"水彩個展
2012　師大德群藝廊"1/2 世紀的美麗"水彩個展

創作自述

唱一曲"舊情綿綿"思念不在世間的親人
飲一口陳年老酒 微醺在古意的紅眠床榻
聊一聊多年老友 廻盪在內心的往日情懷
而我的年歲呀、已飄忽五十餘載！
如今好漢常提當年勇、老生常談舊日好，
青春歲月雖已遠颺，但創作的心仍熱血沸騰！
老友如同一壺好茶，淡而有味。一起走過的時光不曾
遺忘！古物被時間洗禮，淬鍊發散好風采！老屋充滿
人文氣息，令人流連忘返！而那集各式民間藝術於一
身的廟宇也彰顯華麗肅穆的氛圍，我的老靈魂呀正在這
裡悠然神遊！
水漫歲月、彩繪時光，我將內心的感動用水彩繪畫成
千種風情，有我的多愁善感、我的細膩筆觸、以及我
的獨特色彩。或縫合、或渲染、或重疊，此時古物不
再只是古物，老屋也不僅僅是老屋，它揉合了我的悲

歡離合、喜怒哀樂以及人生閱歷。
與生俱來我喜歡繁複的美感。在台灣、我喜歡傳統
建築的雕樑畫棟，在西方、我喜歡巴洛克的細緻華
麗，因此無論風景、靜物甚至人物畫我都會在細節
處多所著墨，尤其是色彩及光線的細微變化，更是
我最擅長表現之處。另外我認為一幅畫之所以感人，
除了基本的技巧外，情感的投射才是最重要的，所
以題材的選擇必定是最熟悉的人、事、物，唯有如
此，才能充分表露我最真誠的情感！
藝術的創作是內在意念的昇華！它可以是寫實的、
具象的、更可以是抽象的。人生的不同階段豐富了
我的生命、也豐富了我的創作。透過作品我想呈現
如史詩般有內涵、有厚度的畫面，而不單單只是追
求唯美浪漫、澄淨色彩、卻拾人牙慧、內容空洞貧
乏的作品。
所以只要用心感受，處處皆風景！

↘ 日月交輝
（台中林氏宗祠）
水彩・
108 X 76 ㎝・
2016

作品說明

喜迎吉日建大厝 平安幸福慶團圓 子子孫孫永保用 世
世代代傳香火
台中林氏宗祠保留了閩式建築最精華部分 – 馬背的華
麗裝飾。以"日月"象徵代代家族能瓜瓞綿綿、子孫滿
堂、香火永傳萬世！道盡了中華傳統建築人文思維及
深厚的世代傳承涵意。

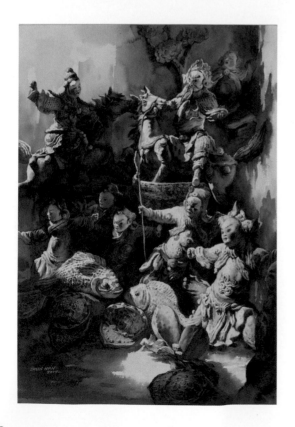

$$\frac{1}{2}$$

↘ 1. 人生如夢 夢如煙
水彩 ‧
78 X 26 cm ‧
2019

↘ 2. 落入凡間的眾神
水彩 ‧
50 X 72.5 cm ‧
2017

1. 作品說明

畫的 "氣質" 要用多少人生的歷練、歲月的洗禮來成
就。如同這些古玩、舊物，經歷時間的焠鍊而越顯溫
潤。

人生來去有如一場夢境、一縷輕煙，如真似幻、難以
捉摸。能安靜、愉悅的畫著心愛的收藏就是一種平凡
的幸福跟感動！

2. 作品說明

神仙自身都難保！路過拆廟、一個個屋脊上的神像被
工人敲碎，心疼不已的我、及時拯救了一些！這些守
護廟宇數十載的交趾陶、卻也難逃汰舊換新的命運！
只見新人笑、不見舊人哭的戲碼、一樣在天庭上演
著…

1. 作品說明

刺繡在中國發展很早，主要以服飾運用為主，但到了清末民初運用更為廣泛，除了服裝、荷包、鏡帶、扇套貼身用品外，居家用品也大量使用刺繡，像桌圍、八仙彩、床邊劍帶、枕頭、帳勾等，古代女人的一針一線，讓生活充滿了多姿多采的色彩及巧思。

2. 作品說明

小時候總沉溺於黃俊雄電視布袋戲的俠骨柔情、忠肝義膽情節中。布袋戲偶陪伴我度過漫漫寂寞的童年歲月。

長大後，布袋戲已隨時代的演進而式微，而我卻上演著一幕幕悲歡離合、生老病死的人生戲碼。

如今，從收藏的戲偶中，回首來時路，我的戲夢人生還沒演完呢？

↘ 1. 古物情懷 - 劍帶
水彩‧
22 X 78 cm X 2 ‧
2017

↘ 2. 我的戲夢人生 (三)
頭頭是道
水彩‧
28 X 35 cm X 6 ‧
2017

1 | 2

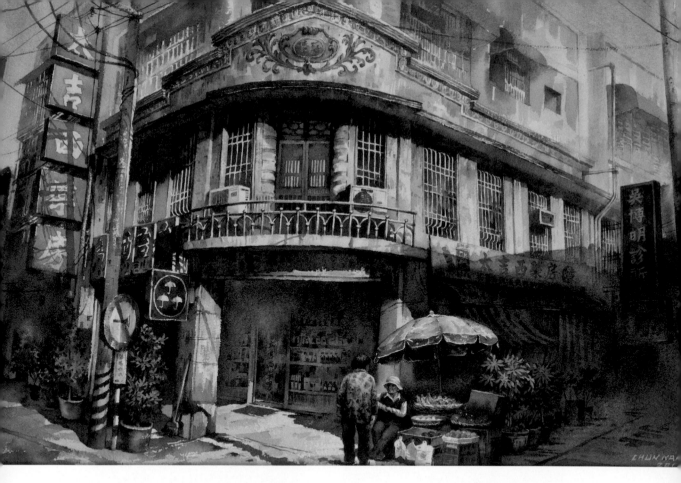

1. 作品說明

每次回鄉看到它 都會令人心驚
兒時的過往一幕幕重現
走路上學必經過它身旁
宏偉美麗的身影 在那個窮困的年代
但巴洛克的驕傲 卻也經不住風吹雨打
殘凋的身影 幾許落寞
時間永遠是不眨眼的 殺手

2. 作品說明

半生活在消息堆中的阿伯奮力整理當日的報紙雜誌，
在今日網路訊息爆炸的時代，已越來越少人閱讀它
了。而似是而非、真假難辨、謹眾取寵、妖言惑眾的
網路世界，我們已分不清真實虛假，讓人不禁懷念舊
日單純美好的時光－那個善惡分明、是非明確的純真
年代。

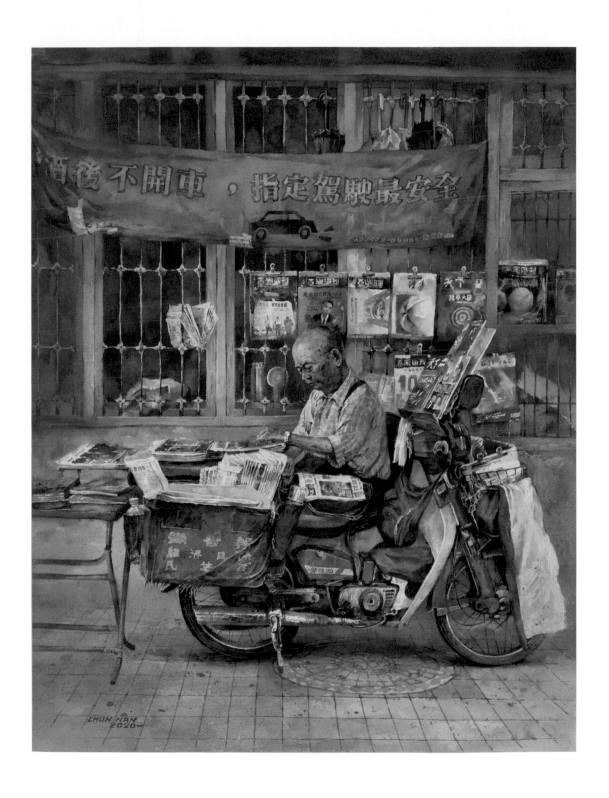

| 1 | 2 | ↘ 1. 萬物靜觀皆自得 - 有容乃大 水彩 · 150 X 106 cm · 2018 | ↘ 2. 賜福－國泰 · 民安 水彩 · 75 X 21 cm X 4 · 2018 |

1. 作品說明

喜愛古物歷經歲月後的洗鍊，不再有銳利的尖角、也沒有冶豔的色彩，只有溫厚的觸感及淡雅的顏色令人玩味。

而各種不同材質的容器皆有其承裝的物品，如同現今台灣不同族群、政黨。每個人都要有開闊的胸襟及氣度，社會才能免於紛爭而走向和諧！

2. 作品說明

傳統民間藝術常以諧音寓意吉祥，本系列作品以傳統寺廟、民居建築之木雕斗拱、花窗的造型，運用傳統門扇組合概念在畫面上呈現出新的視覺設計感，讓舊物賦予新意。內涵也以反諷方式對當今社會提出深沉的控訴及不忘本的呼籲！希望水彩創作除了技法外，在作品的內涵及呈現上能有新的思維。

1 | 2 | 3

↘ 1. 飲水思源（三）-
　台南鹽水
　水彩 ·
　56.5 X 76 cm ·
　2018

↘ 2. 斷橋情堅
　水彩 ·
　38 X 56 cm ·
　2020

↘ 3. 生命是一首雋永的歌
　水彩 ·
　150 X 106 cm ·
　2017

1. 作品說明

從小就被教導人要不忘本、要懂報恩、這是一種善念！只是曾幾何時我們已不知"本"在哪？像失根的花、飄在空中、雖美卻不踏實…
鹽水街上一座被人廢棄、早已停用的汲水器和乾涸的水井，兀自矗立在遺忘的時間長河裡！

2. 作品說明

問世間情為何物，只叫人生死相許！愛情是每個人一生心之所嚮，有人能白頭偕老、有人卻分手收場，如同堅固如石的橋墩都不堪地震的催殘而崩壞龜裂。但只要兩人真心相愛、互信互諒，共同學習成長，就能緊緊相繫、堅強不摧。

3. 作品說明

年過半百才了解人生
生命的巨輪不停的轉動　歲月的痕跡不斷的刻劃
年幼的無知　年少的輕狂　風風雨雨　浮浮沉沉
有時歡愉　有時悲涼
你我都曾如此走過　但人的一生不就這麼一回事
老時鐘敲打著無情的歲月　在我們還來不及體悟的時候
黑膠唱片播放一首首經典的歌曲　迴盪在時空裡的永恆旋律
來世一遭　終究　生命會是一首雋永的歌

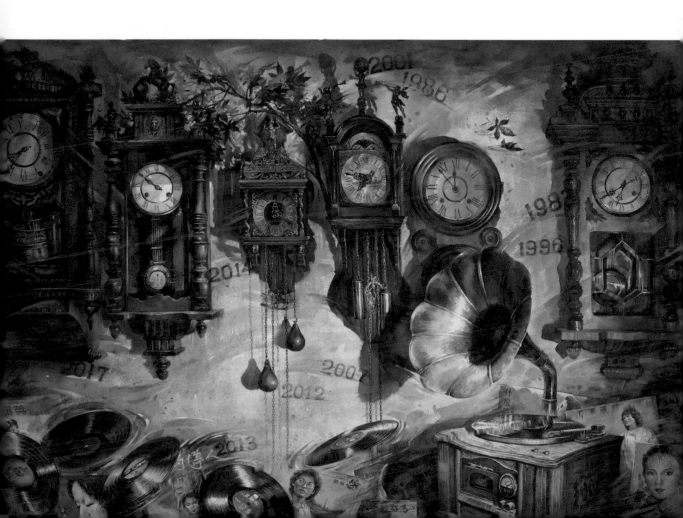

創作步驟教學與說明

步驟 1

鉛筆構圖，為了提醒畫面明度變化，可打些簡單的調子。鉛筆線條勿太重以免傷及畫紙及弄髒畫面。（小秘訣：構好圖可用軟擦將整張圖擦拭一遍，除可淡化鉛筆線，也可保持畫面乾淨。）大筆渲染，鋪陳主要色調，注意水分及亮面的控制。（小秘訣：可同時握排筆及中型筆，方便水分的控制及形的掌控，衛生紙也是此時必備的工具。）

步驟 2

因畫風細膩必須局部開始描寫，我會從主題人物著手。此時重疊技法運用較多，請注意運筆、濃淡控制及上色先後次序。（小秘訣：注意每個物體間的關係，適時噴水是必需的。）

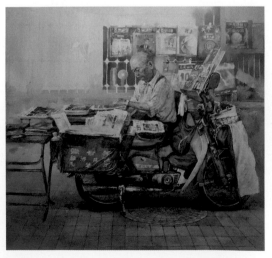

步驟 3

延伸至老機車部分要注意機車的色彩（銹斑）質感（金屬）的表現。

步驟 4

從人物擴充至周圍背景，要注意空間處理及賓主關係。

步驟 5

細節加強及畫面整理，創造懷舊的氛圍及細膩程度。
(小秘訣：可運用刮、洗、染、擦各種技法來使畫面
達到最佳效果。)

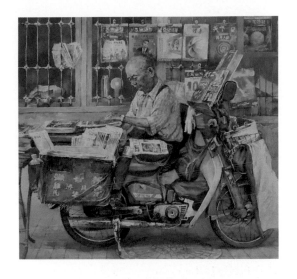

完成圖

消息
(和平東路書報攤老伯)
水彩・
53 X 69 cm ・
2020

步驟 6

水彩的創作自由
奔放，依創作者
不同人格特質營
造不同風格 - 乾、
濕、濃、淡各異
其趣，就看各位
您要選擇哪一瓢
飲！

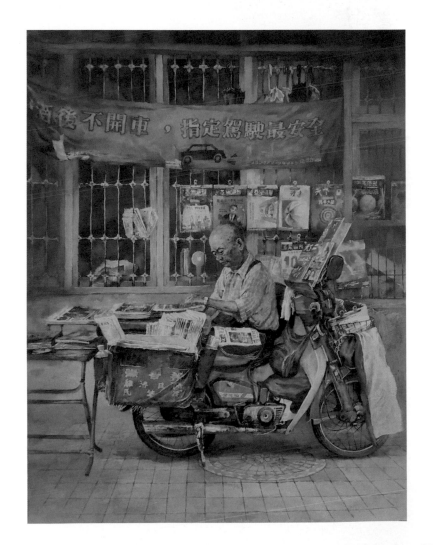

蔡秋蘭

Tsai Chiu-Lan

國立台灣師範大學美術研究所

獲獎

2016	世界水彩大賽 - 入選
2007	新竹美展水彩類 - 第一名 (竹塹獎)
2005	苗栗美展水彩類 - 第一名
2005	台南縣美展水彩類 - 第一名 (桂花獎)
2004	全省美展水彩類 - 優選

參與國內外重要展出紀錄

2015	彩匯國際全球百大水彩名家聯展
2015	工業技術研究院竹東中興院區 - 時空之門水彩個展
2014	台南市新營文化局邀請展 - 鄉情水彩個展
2009	新竹市文化局梅苑 - 畫語寄情水彩個展

創作自述

多年前，聖誕節前的一個午后，冬陽斜照，整個畫室映射著暖色調的金黃，很美、很溫暖！兩位認識不久的友人依約來訪，品茗、賞畫、話家常，我習慣性地輕輕播放 70 年代的民歌，歌聲輕快、旋律悠揚。挑了幾張近期創作，我們邊喝茶邊看畫，阿勃勒、桐花、雞群、農村組曲與門鎖系列 他們的目光似乎長時間停留在門鎖與農村組曲畫作上，突然間，稍長者的朋友緩慢低沉地說：「妳心中是不是住著一個老靈魂？」當時這句話深深觸動了我。

　　從事水彩創作二十幾年，的確特別鍾情這些舊時光的題材，每次翻閱珍貴的舊照片，它們都能讓我沉思遐想好久：對長者的思念、對童年的依戀以及細細品嘗回味家鄉無數美好的故事 我相信每個人的舊時光裡，都有著許多難忘的往事，因為在漫長的歲月中

「甚麼都會變，只有過去變不了！」平常日子裡巧遇老友、聽見老歌、喝杯老茶 總會喚起一些塵封、遺忘的往事，旅途中遇見角落、聞到花香、看見彩雲飛鳥 也能把原本不相關的時空串連成無限的思緒。不同世代擁有不同的記憶，五、六年級的人們是否還記得：兒時焢土窯、玩泥巴、烤地瓜；稻草堆中捉迷藏、老鷹抓小雞；崩塌頹圮的土角堀、鐵鏽斑斑的門環鎖還有那傍晚悠然升起的炊煙嗎？不論你記憶了些甚麼，這些都能讓人懷念、幸福莞爾一笑。現在是個講求快速的年代，但是，偶爾也讓我們放下手邊的事，放慢腳步、停歇一會，回憶那些溫馨的過往，笑談老舊趣事，回顧走過歲月留下的足跡，我把這些畫面點點滴滴串連起來，透過彩筆，完成了這個系列 – 「懷舊篇」。

　　我喜歡閱讀以往找尋靈感，「懷舊篇」的題材，

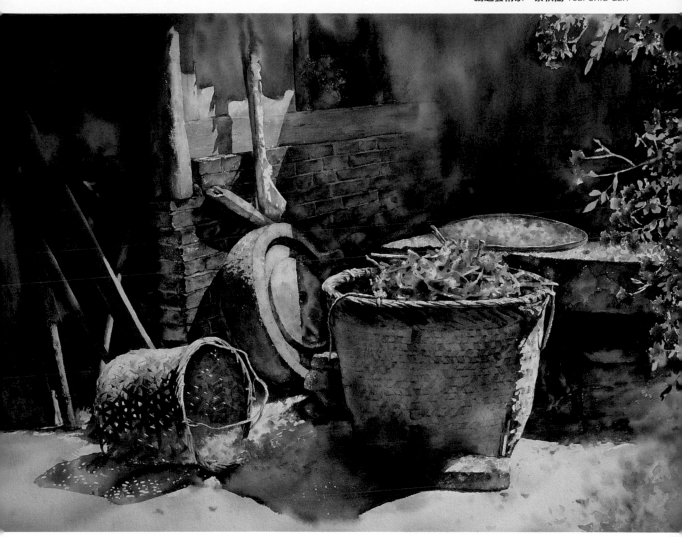

↘ 山村日常
水彩 ・
75 X 105 cm ・
2020

多數來自生活週遭，有些曾經是我的居所有些是不經意路過的街坊，當年用相機保留下這些元素，如房舍、擺設、人物、動物、花鳥，加上深藏在內心遙遠的小故事，把它們解構、重組賦予情感成為一張張畫作，反覆思索構圖，用細膩或粗放的筆觸在繁瑣的細節中找出鬆與緊、收與放的關係，用心、用情投入繪畫中，經營氛圍，盡可能保持住「構思描繪此圖的初心」，讓心日中的影像完美呈現。

作品說明

在這獨立於塵世之外的老屋前，隨著輕風陣陣花香撲鼻而來，沁入心田。一朵朵粉紅色野玫瑰，在夕陽餘暉下躍動閃爍著，秋風吹起滿地的花瓣，猶如仙女散花般美麗詩意。山村的聲音就是如此的純淨，不帶一絲雜訊，在歷經歲月痕跡的老屋前，一抹淡淡的粉點亮了山村日常的靜好歲月。

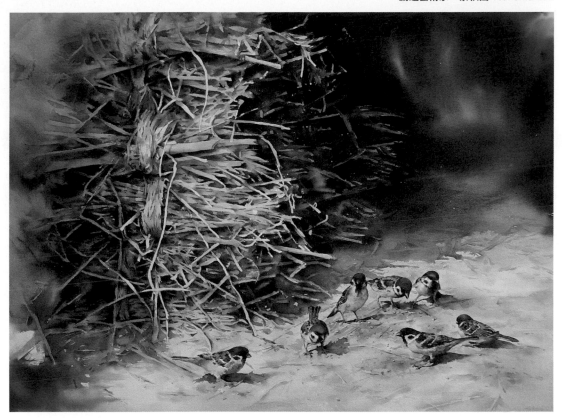

| 1 | 2 |

↘ 1. 玫瑰庭院
　水彩・
　105 X 75 cm ・
　2019

↘ 2. 門內的稻草堆
　水彩・
　56 X 77 cm ・
　2020

1. 作品說明

構築一隅心中浪漫的玫瑰庭院，讓心靈充滿了愛與幸福的氣息，五月的玫瑰繽紛綻放，絢麗奪目，此刻園裡正進行一場玫瑰 Party，且讓我們走進庭院，享受玫瑰帶來的視覺藝術饗宴。

2. 作品說明

稻穀收成為農夫帶來了感恩的喜悅，稻草是稻禾奉獻果實之後留下的最後貢獻，用處很多：製成稻草繩、提供灶腳生火用、育苗時用它遮風擋雨保濕，最後還化為泥滋養土地 …… 雖然它是普通又不太值錢的東西，卻是我們兒時的最佳玩伴，記憶中，大家總是圍繞在大稻草堆前玩遊戲，天真爛漫，歡笑尖叫聲此起彼落。幾年前路過鄉間，剛好看到門內的稻草堆以及成群啄食的麻雀，又讓我想起那些年的童年往事。

1. 作品說明

老屋一隅，總有著美麗動人的傳說，斑駁的瓦當似乎在訴說，未曾被人提起或是遺忘的故事。玫瑰花開彷彿心靈的日月，滌淨屋上的塵垢，迎接熱烈的陽光，連結生活的美好，只因它在此時此地綻放一場又一場獨特的自然美，長久以來，這都是生活與老屋的主題美學之一。

2. 作品說明

喜歡這扇斑駁的木門，想聆聽門內未曾被提起或被遺忘的故事，想推開這扇門，探詢門內光陰是否與我們同處一個時空，或許它是一扇時空之門，可以讓人隨心所欲進出古今、暢遊歷史；或許它是一道秘徑，引領人進入與世隔絕的桃花源；或許門內空無一物，只是一個讓人放空，席地而坐的地方；或許。

1. 作品說明

大地最吸引人的地方就是自然野趣——花間飛舞的彩蝶、忙碌不停的蜜蜂、池畔戲水的鴨群，後院納涼的老牛……在這個自然界裡，它們都是最佳主角。畫面中，那隻慵懶的大白鵝對上了小麻雀，會產生甚麼樣的趣味呢？

2. 作品說明

遠處飄來一陣熟悉的蒜香，從小就喜歡蒜頭下鍋的味道，此刻特別懷念阿嬤的料理，其實念念不忘的是更多家鄉的味道。路過舊時地，每家房舍的屋簷下，仍然掛著幾串飽滿的蒜頭，因為幾乎每道菜都會用上這個「最佳配角」。

3. 作品說明

那一年，在義大利古城區短暫地停留幾天，某個清晨邂逅這個角落，更讓我深深地愛上這個地方。朝陽將光影打在石牆上，為偌大的牆增添許多畫面，黃色玫瑰花映入眼簾（花語錄：黃色玫瑰花，代表美好的祝福），當下心中些許悸動、憧憬著：這愛花的主人是誰？這麼熱情又大方地分享喜悅，並將她的祝福傳送給路過的旅人。

1	2
3	

↘ 1. 野趣
水彩・
75 X 105 cm・
2013

↘ 2. 最佳配角
水彩・
38 X 55 cm・
2020

↘ 3. 歐洲．憶
水彩・
77 X 56 cm・
2020

| 1 | 2 |

↘ 1. 番薯
水彩・
77 X 56 cm・
2020

↘ 2. 廟宇瑞獸
水彩・
75 X 105 cm・
2018

1. 作品說明

50、60 年代，台灣鄉下的經濟猶未好轉，白米摻著番薯籤是我們的主食，番薯經過削皮、銼籤、披曬、乾燥保存後，可以吃上好幾個月。番薯伴隨著我們成長，一同走過台灣的艱辛年代，至今偶爾會到巷弄間尋找清粥小菜，為的就是那碗懷念的「地瓜稀飯」。

2. 作品說明

中華文化歷史悠久博大精深，經歷了五千年歲月的洗禮，文化傳承源遠流長 傳統建築上許多雕刻的圖騰都出現吉祥動物，目的就是為了趨吉辟邪、吉祥如意。祥獅正是勇氣、力量、優秀以及面對挑戰臨危不亂的象徵，因此，祥獅是傳統建築裝飾裡重要的代表之一，在人們心中有著崇高的地位。

$$\frac{1}{2}$$

↘ 1. 愛的火焰
水彩・
37 X 105 cm・
2019

↘ 2. 靜.候
水彩・
75 X 105 cm・
2013

1. 作品說明

五月天，紅玫瑰盛開，整個園子裡它最鮮豔美麗（紅玫瑰花語：熱情和真誠的愛），赭紅色的高牆，仍然擋不住紅玫瑰向世人散發的愛與熱情，它盼望有情人都能沉醉於愛戀幸福中，花底下的麻雀似乎也懂得花語，出雙入對，恣意在牆頭跳躍嬉戲。

2. 作品說明

真情值得你一生守候！時光快速流逝，轉眼間房舍已成殘垣斷壁。但是，我仍然堅定地守在這裡，等候窗外的遊子，好多年過去，請問：歸期何時？是否，你那漂泊遊蕩的靈魂還是無法歇止？

創作步驟教學與說明

步驟 1

稻草的細節繁複，畫鉛筆稿時只把最上一層的草稿
畫出，最亮處上留白膠。

步驟 2

大筆渲染明暗處增加顏色的變化，重疊一些亮處細
節。

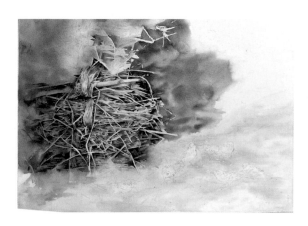

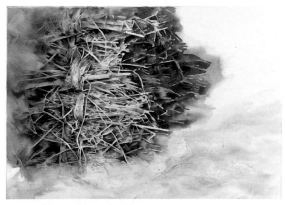

步驟 3

繼續處理暗部細節。

步驟 4

加強稻草層層疊疊和一束束的複雜感，注意虛實之
間的變化。

步驟 5

去掉留白膠，染出背景和影子增加空間感。

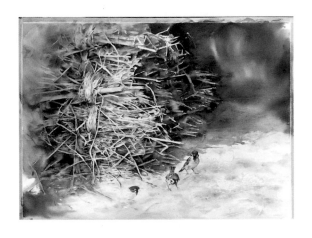

完成圖

門內的稻草堆
水彩 ·
56 X 77 ㎝ ·
2020

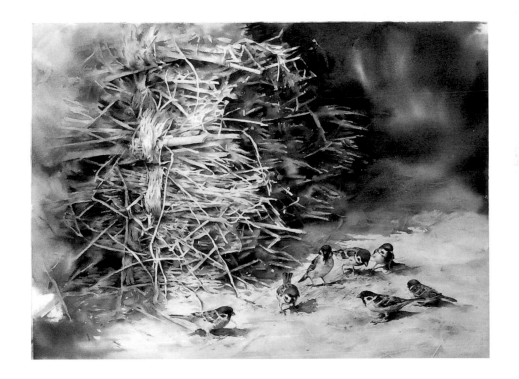

步驟 6

描寫麻雀的互動和處理地上稻桿米粒細節，檢視畫面的氛圍及最後的調整。

蔣玉俊

Chiang Yu-Chun

西元 1977 年生 台灣雲林
國立台灣藝術大學美術系西畫組 94 級畢業
現任 橙品專業水彩藝術中心教師
中華亞太水彩畫會 正式會員
2020 獲邀擔任新竹美展水彩類評審委員

獲獎

2019 IMWAY 國際世界水彩畫大師賽 - 青銅獎
2014、2015、2016
全國美術展水彩類獲銀牌獎、銅牌獎
〈全台首位水彩類免審邀展 2017-2019〉
2011 第九屆、第十一屆桃城美展水彩類 - 梅嶺獎
〈獲永久免審資格〉
2010 基隆美展連續三年水彩類 - 首獎〈獲永久免審資格〉

參與國內外重要展出紀錄

2019 活水桃園國際水彩雙年展
2018 作品澳門〈澳門十字墓〉展於義大利烏爾比諾
2016 郭木生美術中心創作個展〈璀璨於生命夜空 -
 三拍子的光〉
2008 〈臨界點〉 西畫邀請個展
2003 〈善變〉高慶元、蔣玉俊西畫雙聯展

創作自述

創作的順序就像個紙盒一樣，拆了卻裝不太回去，現實生活中是這樣、繪畫亦然，瘋狂趕稿的失眠夜裡，原以為記憶就像耳邊風，來時路可以走的瀟灑不囉嗦，然而探索什麼是屬於我的懷舊，開始挑動末梢神經微弱冷感的空虛，最後人們終究敵不過時間，任憑思念在夜裡喧囂。

關於我的創作方式與內容，寫生無疑是一個重要的途徑，透過這個方式對我所關心的景物做更深刻的觀察，過程裡也會與陌生人們開始有了交集，當我展開一連串的回顧時，總會想問問後來的你們過的好嗎，舊日時光的感慨慢慢的在畫面裡變成了符號、象徵，記憶所承載的內容不一定全然正確，在夢裏頭逐漸以點狀或線性的方式構築成系統，沒能確定的回憶總在多年後，從朋友的轉述中、證實了記憶不等於客觀事實，想起曾經走過的街會讓寂寞竄上心頭，在人事已非後感覺特別難受。

摯友與我分享毛姆的一段話，很是動人：
我們每個人生在世界上是孤獨的，只能靠符號同別人傳達自己的思想，而這些符號並沒有共同的價值，因此他們的意義是模糊的，不確定的，我們非常可憐的想把自己心中所想傳送給別人，但是他們卻沒有接收這些的能力，因此我們只能孤獨的行走，儘管身體相互依傍卻並不再一起，就好像當你發現你以為堅固的一切原來都那麼薄弱，而就是這種薄弱的存在，已經耗盡所有的心血與感情，壓根就不可能再重建一個更好的，就不折騰了。

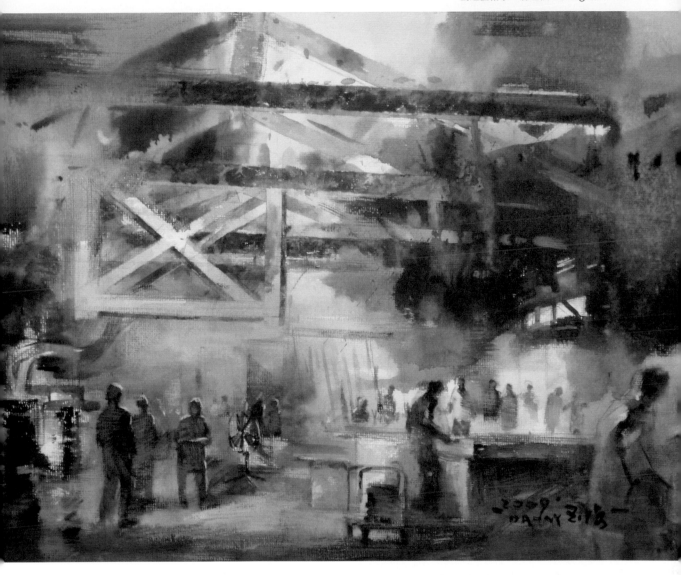

↘ 阿里山製材廠
水彩 ・
54 X 39 cm ・
2009

作品說明

年輕的時候參加諸多繪畫競賽，一晃眼回顧過往，竟
成了自我肯定的成就來源，細數過程中的成敗得失，
終究都匯成一條河，消逝在地平線的盡頭。透亮的天
光加上水氣淋漓，阿里山製材廠的幾何透視，交織三
角形結構的檜木，搭配大小對比的透光氣窗顯得格外
細緻迷人。早年的創作中，因為經濟因素而考量選擇
布紋紙，這款紙張的特色很類似油畫布的表現紋理，
作品的內容參考了林務局所提供珍貴老照片資料，所
以我將此構圖用透視穿梭的人群作為視覺引導，在混
搭透明與不透明間的臨界點中，將一種櫛比鱗次、雜
而不亂的美感，透過畫面傳達出來。

113

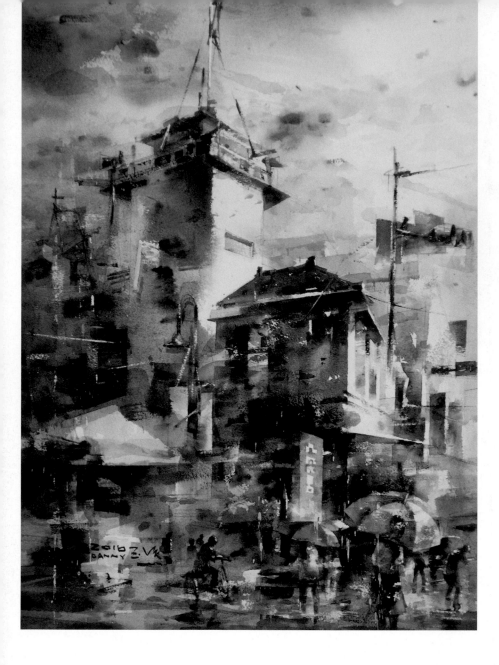

1 | 2

1. 從合同廳舍到
星巴克
水彩 ‧
56 X 39 cm ‧
2016

2. 冰霰中的微光
水彩 ‧
55 X 39 cm ‧
2016

1. 作品說明

久違的太陽雨飄零在閃閃發亮的虎尾街頭，傘下的人們忙碌依舊，騎著單車，騎著騎著就累了，回憶就停留在這一個夏天。

雨後陽光的虎尾街頭，大量的灰階層遞主次，在現場寫生取景觀察，明顯感受到可閱讀作品的人增加了，分享著共同回憶，將視覺特徵，透視的交通號誌，地面的誠品書店招牌將畫面點亮起來，早期的合同廳舍，變成了年輕的星巴克，看似復古的建築交錯現代的新風貌而毫無違和感的存在，在縮短城鄉文化差距後，自信的閱讀書香的氣味。

2. 作品說明

一道延伸冷感的藍，在頗具個性的基底中，肆無忌憚地蔓延開來。星期日 09：00 頂著寒風，混雜睡意磨擦著口袋中的暖暖包，據說這是 2016 年最冷的一天，的確鮮少冷到要戴著手套畫畫的經驗，在直打哆嗦的早晨凜冽寒風對抗著眾人的繪畫意志，短暫取下手套，在手部尚未凍僵時迅速將寒色大面積鋪陳於虛空間，將寒冷的感受盡力表達出來，透視而聳立的老消防局建物張力十足的矗立面前，身體感覺到的冷重複作用於畫紙上，建構出的畫面不僅僅是紀錄而是一種思緒發抖的感受。

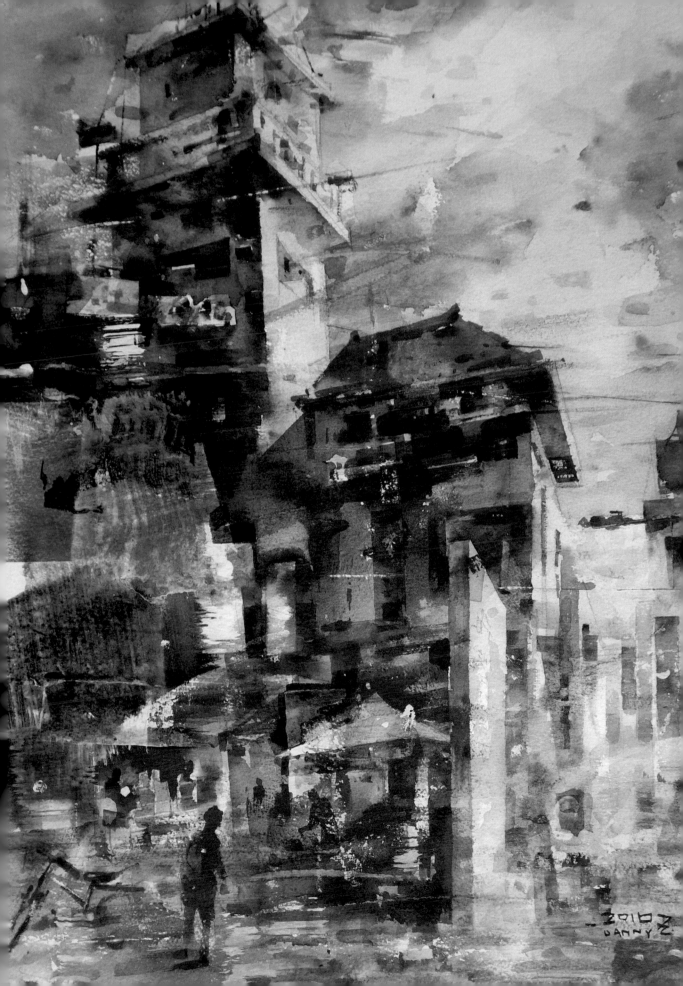

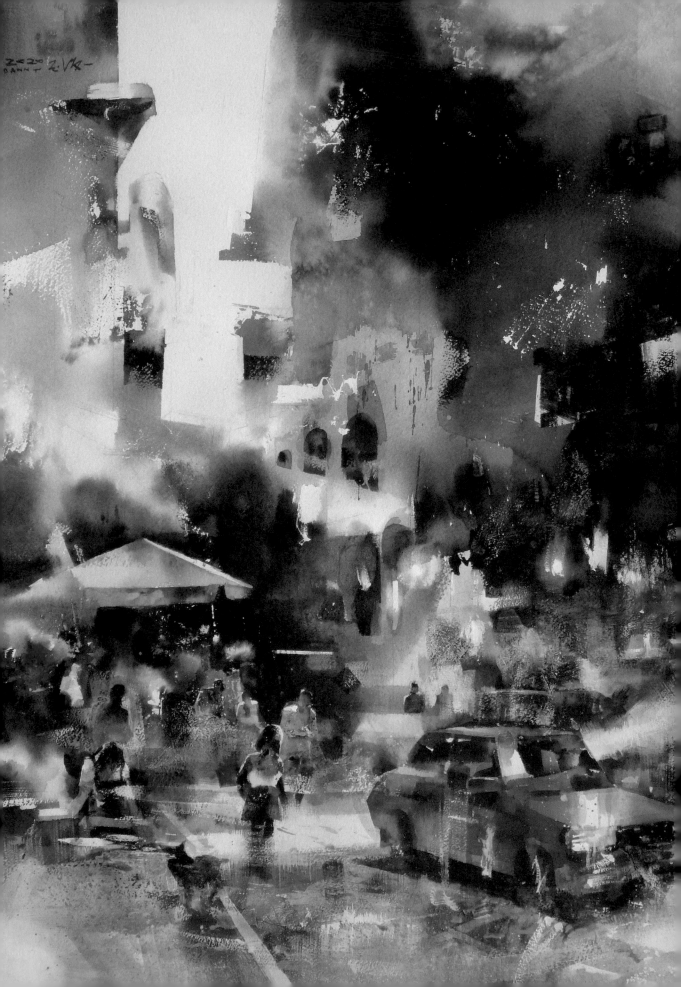

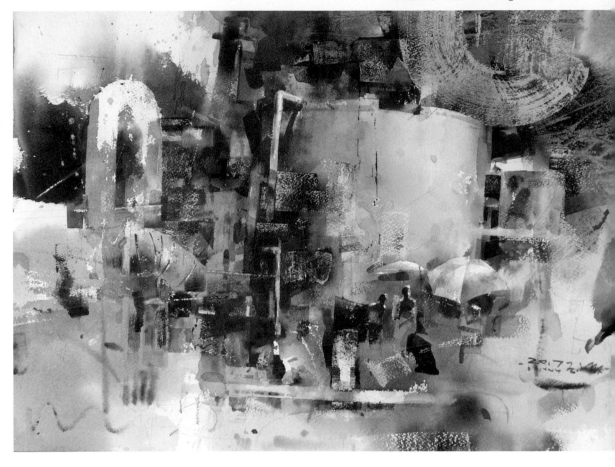

1 | 2

1. 香港中環
水彩・
76.5 X 57 cm・
2020

2. 滾動於澄黃的
夜水彩・
56 X 39.5 cm・
2017

1. 作品說明

對於香港的認識是源自於香港影片緯來電影台的重複撥放，從中環搭著丁丁車，夜晚的維多利亞港、銅鑼灣、深水埗、廟街、燒鵝、瀨尿蝦、深藏不露的功夫茶餐廳老伯、大紅色的計程車活生生的在我面前，這時間點是在香港發生反送中事件的一個月前，身歷其境感受品嘗了這些景點及地道的香港美食後，迅速的在我心中產生連結，傍晚循著街道覓食著這一幕的匆忙，華燈初上點亮的不只是風景，而是在大膽分色後呈現亂操操的香港意境，在抽象與具象間表達一種擁擠鳥居的城市，消費習慣貧富差距壓迫的天空，短暫置身香港的特殊感受，一個單黃線街道中，譜出屬於我心中與眾不同的香港。

2. 作品說明

入夜後的虎尾台糖夜色，有一種神祕，飄散著製糖甜味香氣的舒適感，畫面中主觀的將滾動的曲線元素融入，搭配局部厚塗的鏽蝕物件，時光歲月的感受油然而生。首次踏進位於虎尾的台糖廠區，覺得廠區內日據時期遺留的工業結構感頗為震撼而新奇，老舊歲月的痕跡，加上張力十足的大型機具，正因這樣吸引目光的好奇，所以在畫面創作的時候，視覺影像重疊出滾動的黃，穿透交織在其間的工業管線，就此連結了整個畫面的統一感。

1. 作品說明

要飛往澳門行程的一週前，整個澳門掛十號風球淹大水的狀態，一週後還沒完整修復的情況下，這一天飄著絲絲細雨，墳場裏頭一位年輕女學生優雅啃蝕著雞腿飯，眼前這一幕對我而言確實是矛盾而衝突的。人生第一次踏進墳場寫生，是應澳門藝術家蔡國傑的邀約，加上數十名澳門大學美術系的學生一起進入這特別的場域，過程中開始有人感到身體不適，深怕得罪好兄弟，這內容的磁場張力比起過往經驗都來得生猛有力，這次紙張選用了沉澱效果佳但不常使用的法比亞諾紙，連調色盤都是跟蔡老師借的，這麼一來來繪畫慣性改變，水份控制跟色感也會隨之調整，色域轉換與現場的孤寂感是繪畫的重點，投入創作後便忘情揮灑，將墳場的恐懼拋諸腦後。

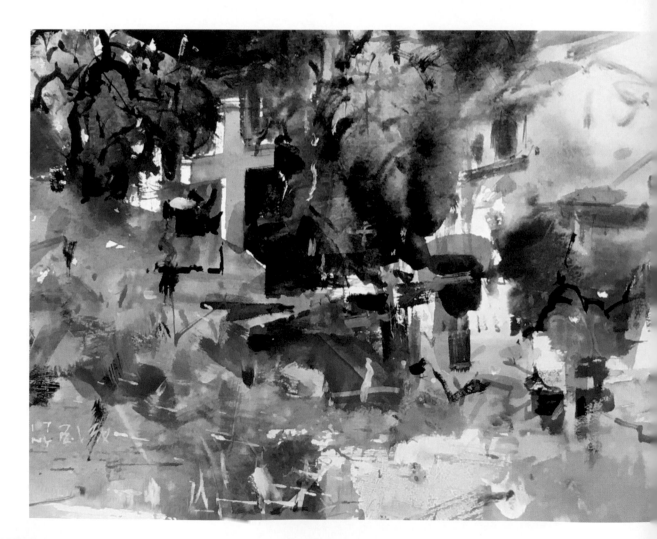

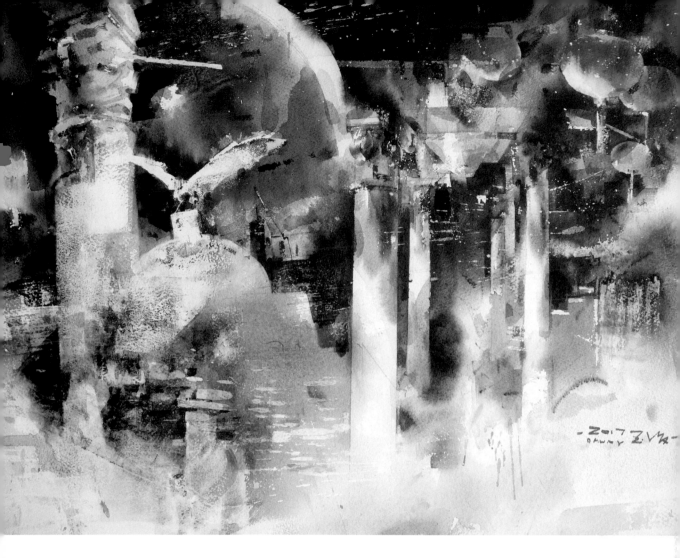

2. 作品說明

時間是日常空白醞釀堆積出來的，當我們沉溺在懷舊的一切種種，飄零的思緒會消逝在風中，記不得當時究竟說了甚麼，然而這一切隨著日子一天天過，許多事會慢慢褪去，散落在這原本就不屬於我的空白中。

螺陽樓中樓的現場結構很美但是挺壓縮的，我必須試圖將結構重整，推出空間，千萬別落入現場景物的陷阱中，構圖在分析與經營後，創造出更明確更具結構感的瞬間，高高低低的裝飾柱頭，遠不及維也納分離派的克林姆，繪畫的世界裏頭，永遠是如此真實，然而真實是什麼答案不可知。

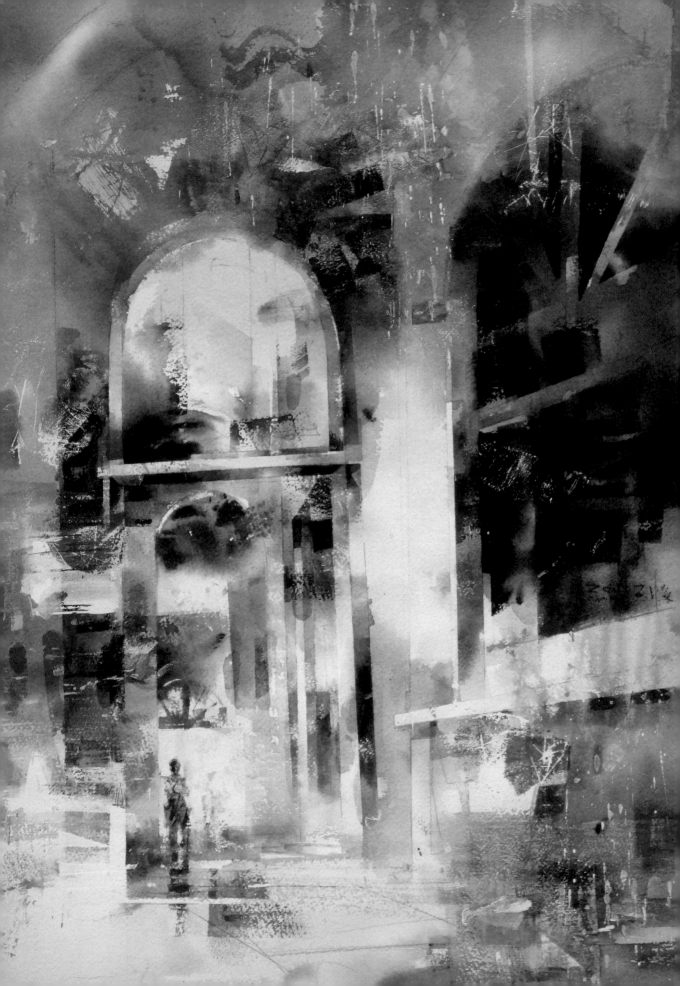

1	2

↘ 1. 十字光譜於殿堂
水彩・
56 X 39.5 cm・
2018

↘ 2. 老塘湖
水彩・
56 X 39.5 cm・
2019

1. 作品說明

已經忘記從什麼時候開始，喜歡在自然風景中加入自顧自的垂直與水平，不想要跟蒙德里安一樣的冷酷，我仍舊保留了可探索的蛛絲馬跡，在室內場景的空間中用大量的水份灰階搭配黃光，這樣的佈局配色可以鍛鍊雙色調畫法的敏感度。悠然自在的光線灑落於長廊，穿梭在圓拱的空間裏頭，隱誨感受時間蒸發了空間濕度，背光處微生物的跳躍斑斕炫目，在色域轉換的過程中開始看見水彩繪畫的局部可逆性，用壓克力顏料覆蓋、交錯、層疊、於濃、淡、乾、濕間，細緻的灰階變化中看見改變後的質地與溫度。

2. 作品說明

時光總是短暫，幸福往往是轉念的瞬間，回憶起過去無數個寫生日子都是愉快而充實的，脫口而出的一句有人在畫畫耶，成就感瞬間滿溢。第一次到台南老塘湖寫生，發現這場景很值得紀錄，小尺幅的規格無法展現我想要的感覺，於是選擇第二次造訪與畫友現場寫生，準備四開 Arches300g/m2 紙張，用了一整天的時間，醞釀出這幅作品，這個場景很像古代大俠會去的酒樓，建築瓦片、陶罐、與高彩燈籠，在寫意縫合的輕鬆自在感受下，搭配大量的留白面積，讓想像奔馳，黃色暖光讓我想起媽媽在廚房煮菜的味道，伴隨細膩的灰階層次，直到日落。

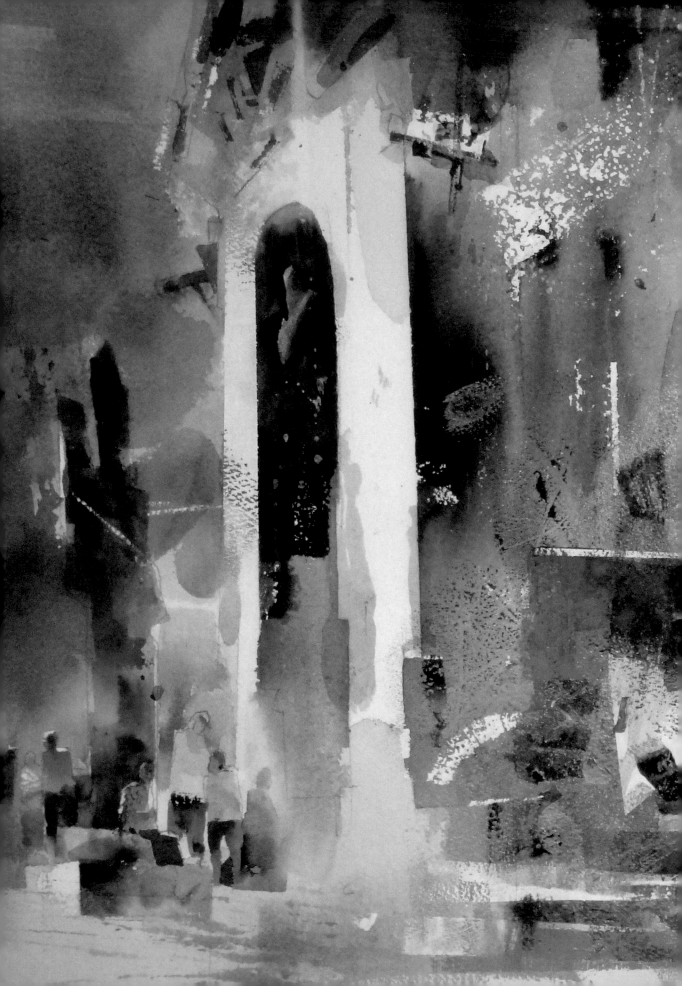

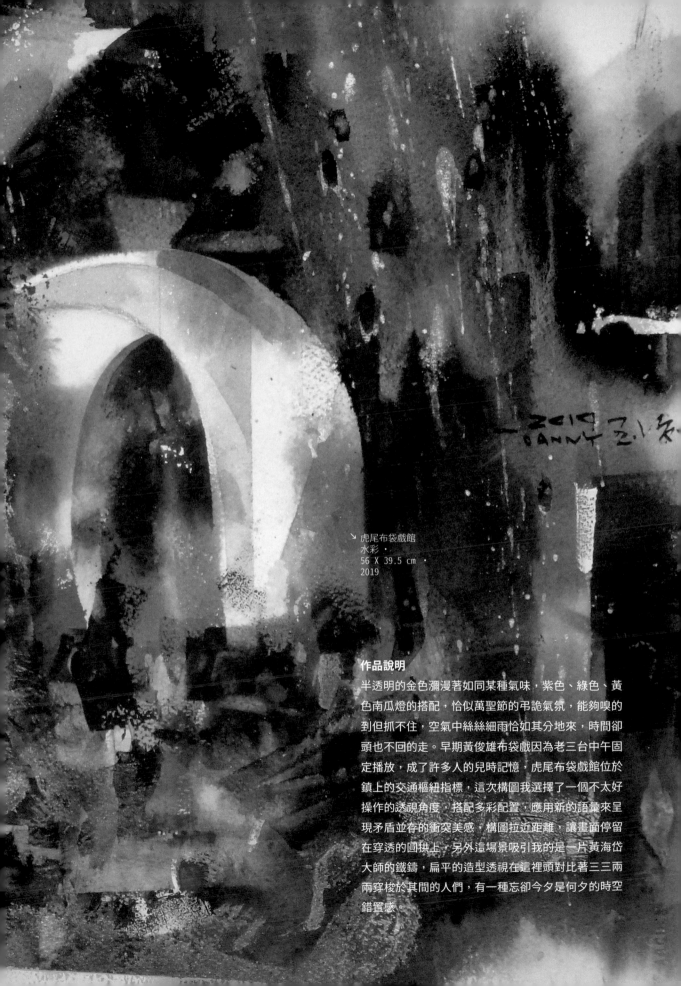

虎尾布袋戲館
水彩 ·
56 X 39.5 cm
2019

作品說明

半透明的金色瀰漫著如同某種氣味，紫色、綠色、黃色南瓜燈的搭配，恰似萬聖節的弔詭氣氛，能夠嗅的到但抓不住，空氣中絲絲細雨恰如其分地來，時間卻頭也不回的走。早期黃俊雄布袋戲因為老三台中午固定播放，成了許多人的兒時記憶，虎尾布袋戲館位於鎮上的交通樞紐指標，這次構圖我選擇了一個不太好操作的透視角度，搭配多彩配置，應用新的語彙來呈現矛盾並存的衝突美感，構圖拉近距離，讓畫面停留在穿透的圓拱上，另外這場景吸引我的是一片黃海岱大師的鐵鑄，扁平的造型透視在這裡頭對比著三三兩兩穿梭於其間的人們，有一種忘卻今夕是何夕的時空錯置感。

創作步驟教學與說明

步驟 1

步驟 2

步驟 1

參考圖片打稿於 Arches300g/m2 水彩紙，簡化其複
雜瑣碎處，將畫面的前景、中景、遠景，以群組的
概念加以分析推敲，自然地融入穿梭於其間的點景，
在上色前黏貼紙膠帶，預留佈白處局部噴灑、刮擦、
拓印遮蓋液。

步驟 2

大面積底色局部渲染，注意寒暖交錯及灰階的配置，
搭配縫合法的濃度將明暗對比襯托出來，並等紙張
乾透後剝除紙膠帶。

步驟 3

逐步地描繪點景人物，用濕上乾的技巧來營造更好
的濃淡變化，大面積的縫合接渲染要注意氣韻的自
然連貫，強調出繁華的擁擠感，別太拘泥透視建物
造型，可以再一次渲染原本黏貼紙膠帶的留白造型。

步驟 3

步驟 4

將紅色計程車塊體繪出,注意車體反射面對比及背光明暗,讓主題色彩更明快,用豬皮橡皮擦將遮蓋液殘膠去除,此階段過多之閃爍飛白,填入微弱色相變化或直接覆蓋深色減低干擾,加入綠色傘景後色彩的豐沛感顯得更吸引人。

步驟 5

加入局部的壓克力讓灰階底層的質地產生更多變化,整理細微人物變化,右側上方的透視塊體以壓克力乾刷加平塗調整出建築特徵,用厚度彌補透明水彩的不足。

步驟 6

加入單黃線與點亮街燈,調整紅車背後的色彩層次,使其灰階與黃光的層次連接自然,注意微調物體與虛空間的通透,整體造型考量為第一優先,在懷舊之餘將畫面視為一種全新語彙,讓畫面的色彩與節奏都可以釋放出情緒感受。

步驟 4

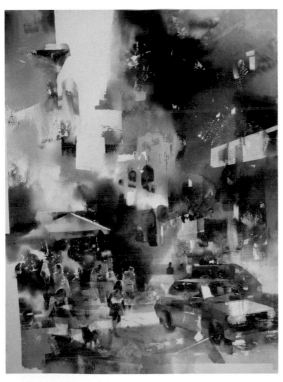

步驟 5

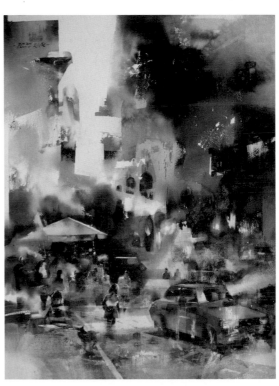

完成圖

劉佳琪

Liu Chia-Chi

國立臺灣師範大學美術研究所畢業

獲獎

2020　全國美術展水彩類 - 金牌獎

2019　大墩美展水彩類 - 第一名

2017　全國美術展水彩類 - 金牌獎

2016　全國美術展水彩類 - 銀牌獎

2014　全國美術展水彩類 - 金牌獎

2014　南瀛美展西方媒材類 - 南瀛獎

參與國內外重要展出紀錄

2015　三藝三象個展於新營文化中心

創作自述

世間萬物經歲月殘蝕下，讓人看見時間的錯落以及空間的敗壞，最終剩下就是回憶。

這次展出作品分為二個系列，一系列為「廢墟風景」，另一個系列則是加入回憶的「消逝風景」，兩種消逝的方式，兩種存在的狀態，將其轉化為創作，呈現出各種不同的面貌。

「廢墟風景」

廢墟，總是輕易的勾起人們各式的想像，對於那些人們日常進出的建築和場所而言，意義和機能已充塞其間，一般人也不會去思考他的過去、現在和未來。只有在他老舊衰敗的只剩一副殘軀時，建築的靈魂才會藉由緬懷、窺探及無盡的想像而重生。廢墟中雖然已經荒煙蔓草，人去樓空，但時間的痕跡仍不斷從牆縫中、窗隙間一絲絲一縷縷的滲透出來，但又不像歷史記錄般脈絡清晰，反而像是一股無法抑制的呼喚從記憶深處湧現，這是感動我開始這系列以廢墟為主題的創作及探究的原因。但創作主題許多是我加上主觀的聯想，像「鹿語‧浮生」，以所見的廢墟進行超現實聯想的再創作，創作中著重於視覺效果與想像力的連結，建築廢墟所代表的不再只是建築本體的死亡，而是其與自然融合後所新生的地景。

「消逝風景」

回憶，總是那樣真實存在每個人腦海之中，有趣的是，同一件事在每個人腦海中存在著各種不同的版本，扭曲、消逝後，剩下的往往是最美好的部分，才會讓人懷念，一個人可能會被熟悉的學校景象喚起懷舊之情，完全遺忘了關於凌虐的痛苦回憶。

因此，這個系列我挑選 3 件舊作，用不同的方式去將畫面去除，留下隱約殘形，再創作，最後一件作品「回憶」，將原作塗白到幾乎無法辨識，如同我們的回憶，常是模糊不清，甚至根本與原本的事物顛倒扭曲。但拋下寫實描繪的堅持，這樣只剩抽象形、色、面的作品，何嘗不是另一種美，如同我們的回憶一般，令人懷念。

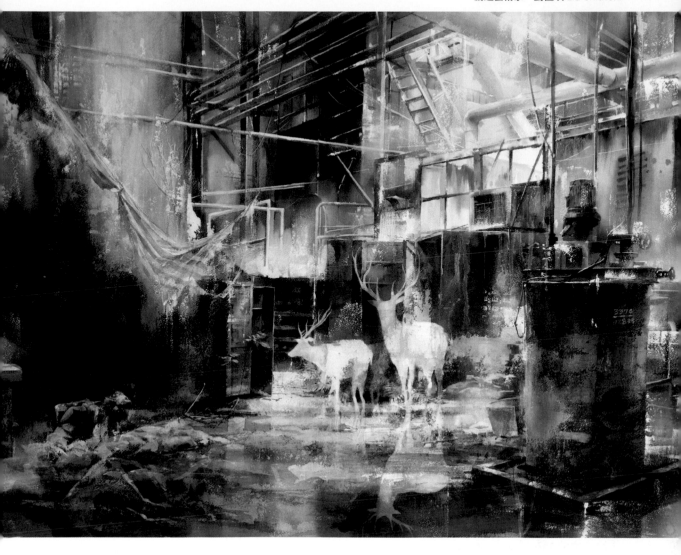

↘ 鹿語。浮生
水彩 ・
79 X 108 cm ・
2020

作品說明

微光中仍望往昔重現，微塵裡，感歎逝去難回，茫然
在匆匆中打轉，逝去是苦是甜，斜陽歸去，前塵如夢
瞬息萬變。

技法說明：這件作品下方利用冷壓打底劑反覆刮擦，
製造出斑駁的厚重感。而畫面中的主角反而以虛的方
式呈現，營造出類似一種幻覺的效果，以免份量過重
像童書插畫。

127

1. 作品說明

廢棄工廠經歲月蠶食下，讓人看見時間錯落及空間的
敗壞，走進其中便能感受那種時空斷裂所帶來的震撼
與迷離，令人神往。

技法說明：這件作品是我拿舊作修改，將背景與下方
完全打黑，完全平面的純黑一般在水彩作品中不會出
現，我想嘗試用這種平面手法壓縮空間，為畫面增添
另一種裝飾感，讓人聚焦在主題之上。

2. 作品說明

我們生活在高度文明的都市空間，幾乎忘懷時間曾經
在生活中留下各種痕跡。我用色彩將興衰、榮枯和消
長作出不一樣的詮釋，營造出一個隱含著時間飄移的
劇場。

1. 作品說明

近年來的天災人禍頻傳，澳洲大火、暴雨、洪災、蝗蟲蔓延、火山噴發、大量動物集體死亡、武漢肺炎、神秘病毒、能源危機 ... 等，各種天災人禍都讓人無力招架，因此我用一種蒙太奇的手法，想表現 2020 年給我的不安感。畫面中有防毒面具、畸形鳥類生物骨骸、金屬骨架的建築、空蕩的街道、時鐘、金屬人造蜻蜓等，我用三個不連續的畫面組構出這個混亂世界的片段。

技法說明：畫面中利用各種打底劑做出類似油畫的厚度與斑駁感，畫一層、打一層，在虛實層次中尋找一種末世的疏離感。

2. 作品說明

回憶是永恆的象徵，是時間穿梭的印記，承載著一切是非與淚水，航向未知。

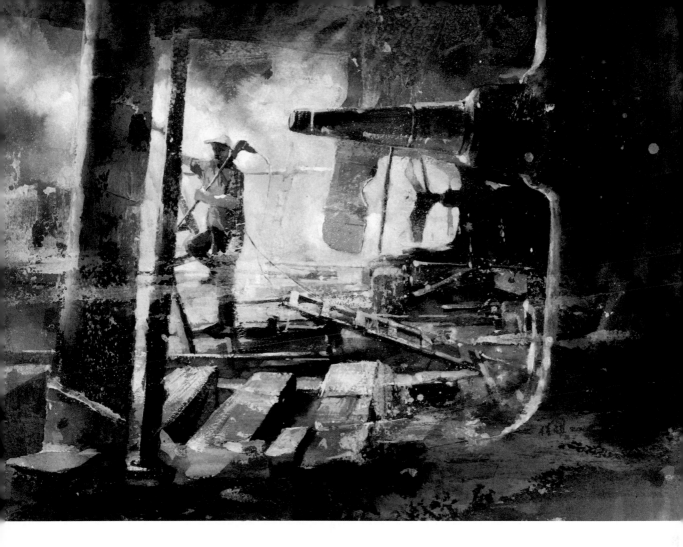

1 | 2

↘ 1. 靜
水彩 ·
79 X 55 cm ·
2018

↘ 2. 浮光掠影
水彩 ·
28 X 39 cm ·
2019

1. 作品說明

經歲月殘蝕，讓人看見時間的錯落以及空間的敗壞。
當都市更新之時 , 廢墟的重建象徵重生的同時，也代
表廢墟的死亡。廢墟本身不過是建築遺骸，其內在的
生命力，各人感受不同，同一廢墟在不同人眼裡 , 有
著完全不同的意義。

2. 作品說明

一種逝去的美感 , , 我欲返回過往記憶之境 , , 一切的
不完整 , , 是殘存也是再生。

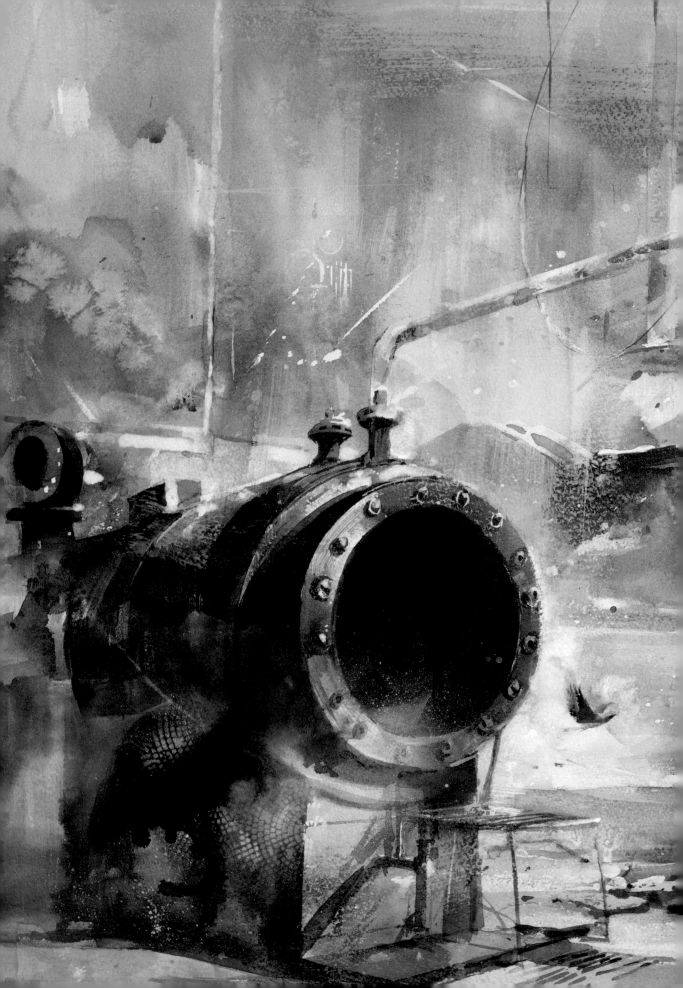

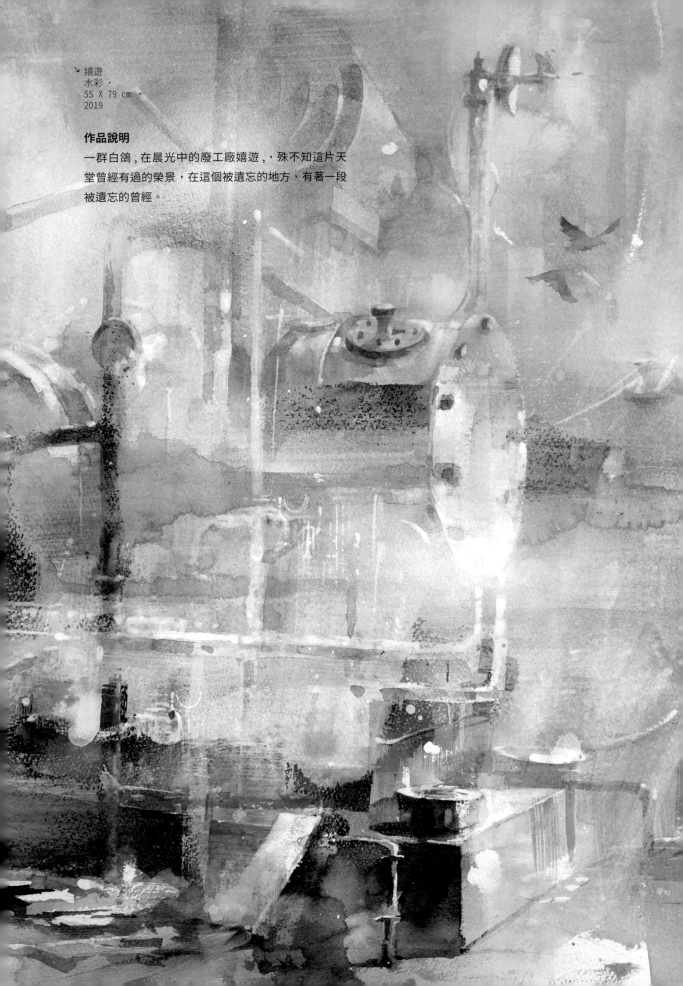

嬉遊
水彩 ·
55 X 79 cm ·
2019

作品說明

一群白鴿，在晨光中的廢工廠嬉遊，殊不知這片天堂曾經有過的榮景，在這個被遺忘的地方，有著一段被遺忘的曾經。

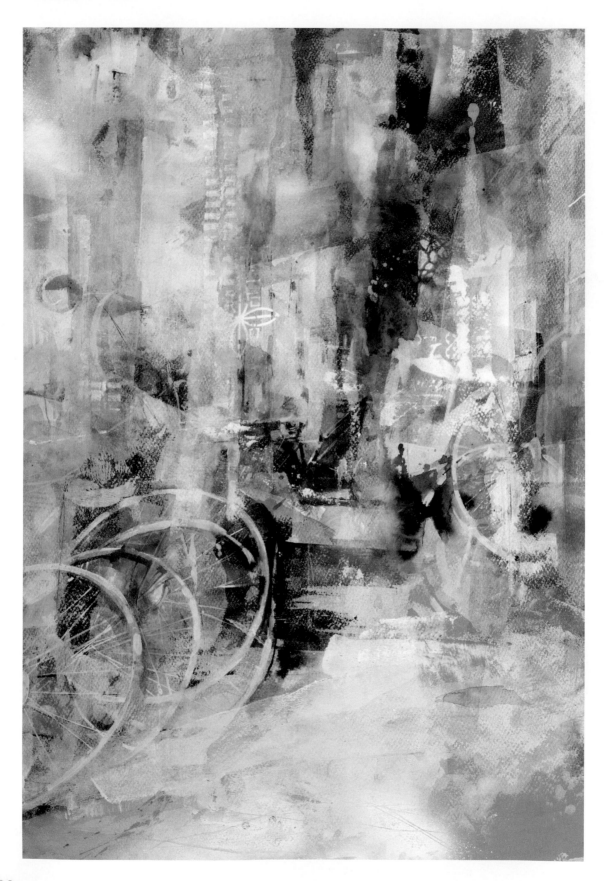

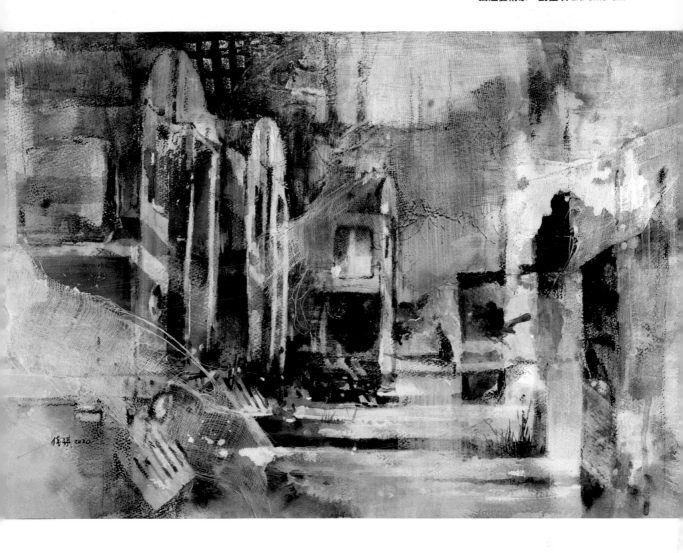

1 | 2

↘ 1. 回憶
水彩・
55 X 78 cm・
2020

↘ 2. 等待
水彩・
39 X 55 cm・
2019

1. 作品說明

回憶是永恆的象徵，承載這一切是與非的人生故事。

2. 作品說明

回憶 無所不在，就像我們的影子一樣，在被遺忘的角落，逃避與追尋著那不安的寂靜。

運用畫面上的物件暗喻許多聲音飄盪，在畫面的各個角落，水彩的渲染表現暫時停止的聲音和光影，帶領觀者進入安靜的想像。

創作步驟教學與說明

取景與構思：廢棄工廠內的大型機具，在微塵之中顯得靜謐而美好，但我不希望這只是一件描寫光影的作品，回想起還沒廢棄前的噪音隆隆，對比此刻的寧靜，我希望表現出這間工廠曾經的熱鬧與生命力，，因此加上一個似有若無的人影，，和幾隻麻雀，用虛與實的景物交錯，暗示出不同的時間與空間。

1：2 較長的比例去做取景，希望能跳脫一般的構圖框架，橫式的長幅會讓人有一種「閱讀」的時間感，從畫面中左側機台、沿著機具，往右側慢慢看去，對我來說廢墟裡被時間遺留下來的點點滴滴都非常迷人。我希望觀者可以細細觀看我在畫面上營造的細節，用一種近乎特寫的角度，去感受畫面中的溫度。

步驟 1

打底與遮蔽：首先用幾種媒材在畫面上做出一些痕跡，如 GESSO、壓克力，再以紙膠帶與留白膠將物件的受光面做遮蔽。

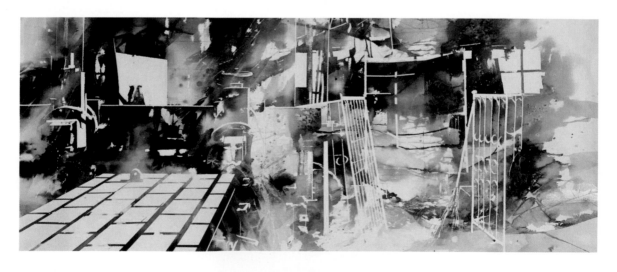

步驟 2

先用排筆刷水、甩水，讓水分以不規則的方式在畫面流動，邊染色再邊輔以噴水器做接水的渲染，如此一來水份的流動才不會太勻稱。染底的時候我會跳脫原始物件的顏色和立體感，將整個畫面視為一個抽象構成去營造空間色彩，以主觀的角度去決定畫面的輕重強弱，而非真實空間的虛實。

步驟 3

將物體暗部壓深作出立體感,整理空間,將畫面左側的人影在這一層留下,壓暗時要注意仍須處理肌理,讓第二層色和第一層完美融合。這一層是最容易失敗的,我希望畫面上的一切渾然天成,但細節加不夠完成度就不夠,加過頭整張就少了那種水彩的流動感,因此需要步步為營,透明與不透明交錯處理。

步驟 4 / 完成圖

用滾筒滾出一些肌理,再強化主題部分的色彩,我相信作品的完成是見仁見智,所以有時候一張圖會放上一兩年再拿出來修改,氣氛的營造,故事情節的安排的,追求創造出我心目中的完美廢墟。

↘ 影‧藏
水彩‧
115 X 60 cm‧
2017

徵選藝術家

洪東標、陳樹業、楊美女、黃玉梅、洪啟元、
張淩煒、吳靜蘭、林玉葉、陳仁山、劉淑美、
郭宗正、王隆凱、黃瑞銘、李曉寧、張晉霖、
張琹中、林麗敏、許德麗、鄭萬福、林秀琴、
陳明伶、鄭美珠、蘇同德、林毓修、林益輝、
陳柏安、劉哲志、曾己議、古雅仁、陳俊華、
張家荣、江翊民、歐育如、賴永霖、劉晏嘉、
呂宗憲、綦宗涵、宋愷庭、吳浚弘

洪東標

Hung Tung-Piap

西元 1955 年
臺灣師大美術系畢業
臺灣師大美術研究所碩士
中華亞太水彩藝術協會理事長
台灣國際水彩協會理事
玄奘大學藝創系講座助理教授
國父紀念館、中正紀念堂水彩班教師
水彩資訊雜誌發行人
「水彩解密」系列專書總企劃
「台灣水彩主題精選」系列專書總企劃

經歷

十七屆全國美展評審委員兼評審感言撰稿人
高雄市美展、新北市美展、南投縣玉山獎、大墩美展、
苗栗美展、新竹美展、礦溪美展、台東美展評審委員
2016　台灣世界水彩大賽策展暨評審
2018　IWS 馬來西亞國際水彩大賽評審
2020　馬可威國際水彩大賽評審

創作自述

近年來我熱愛描寫大自然，2012 年機車環島寫生畫
「台灣海岸百景」到「從海上看台灣」六年計劃，這
期間超過 300 多件的作品都是描寫大自然；當我在推
動台灣水彩主題系列的展出計畫和專書出版的時候，
我深深覺得「懷舊」是臺灣百年來水彩發展過程中，
非常重要的一個主題展主題，作為一系列主題展的推
動者，我當然也要支持這個計劃中最重要的主題，所
以我就在這近期內努力的創作出這三件作品，很榮幸
參加，也感謝策展人的辛苦，感謝參展畫家共襄盛舉。

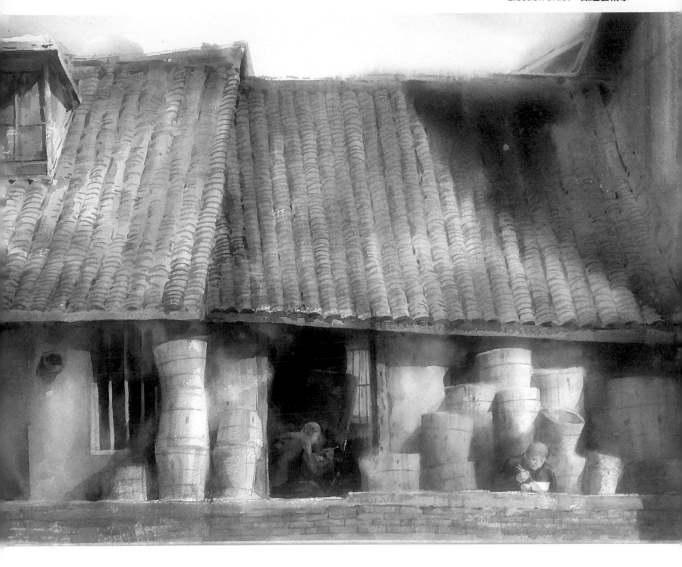

↘ 午餐
水彩・
38 X 54 ㎝ ・
2020

作品說明

「午餐」這件取材自近年大陸旅遊時在古鎮中所看到
的場景，一對年老的夫妻經營的一家賣老式木桶的店
舖，午餐時間倆老各自端了一大碗豐盛的餐食在不同
角落沉默地享用著，老鎮老房老夫妻，新時代新木桶
新餐食在這個時候交融，老人在新舊夾雜的環境中過
度著晚年的日子，頗令人感觸。

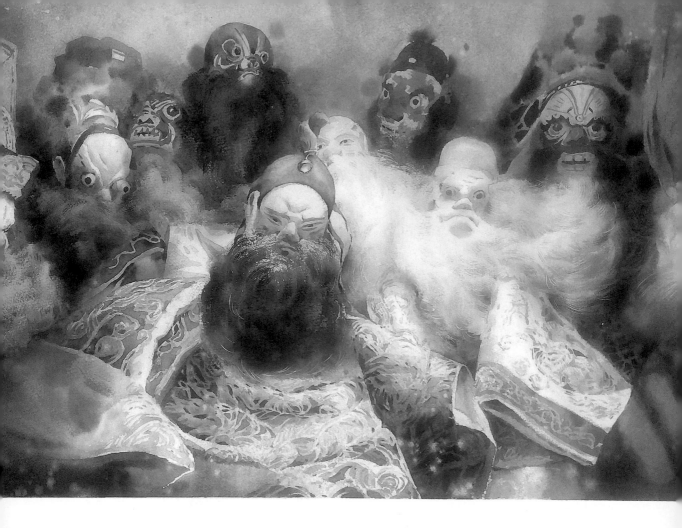

1. 作品說明

「休憩」描寫的是一堆曾經在戲台上風光無限的布袋
戲偶，斑剝的漆色，泛黃的衣著，顯現出曾經有過的
風華無限歲月，他們在社會變遷後不得不退出演藝職
場，只能在櫥窗裡面安度晚年，就如同我們現在退休
的人都擁有的回憶一樣；曾經在年少的時光裡，在廟
會廣場的戲台前，仰頭看著戲台上這些布偶為我們訴
說的中國傳統故事，教化我們儒家思想和忠孝節義的
高貴情操，他跳脫的教科書的巢臼，跳脫了長輩口條
的教誨，用活潑的戲劇方式將我們帶入一個講究為人
要耿直忠厚善良，處事要誠信忠孝仁義這一個值得去
追求的人生價值觀，當我們看到晚輩們只能在電視和
手機的環境中成長，我想畫的不只是懷舊，更是緬懷
社會中已經消失去的美好，深感遺憾。

2. 作品說明

「懷古」畫的是博物館內櫥窗陳列的許多古樸的器
皿，這些器皿都是先人使用過的物件，深藏在地下
被挖掘出來以後陳列在博物館中，讓後人緬懷先人的
生活型態，除了對古人生活的了解之外也可以體會到
匠人在傳統美學素養上的成就，古樸的造型、優雅的弧
線、精緻的裝飾圖騰都是這些器皿中非常令人陶醉的
部分，站在窗前，人和器皿間的距離也不過 30 公分，
可是在情感上已經距離的千年，這不僅是「懷舊」更
是「懷古」。

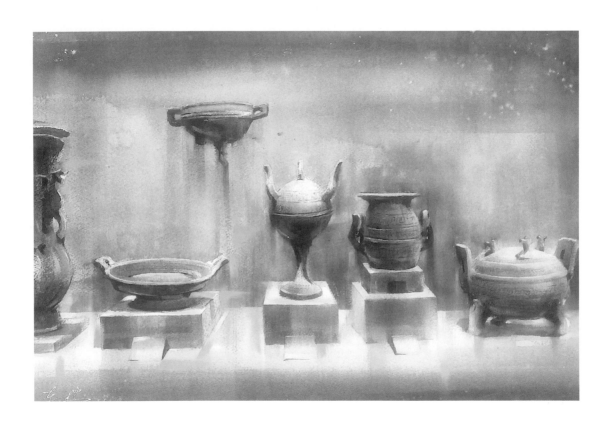

1 | 2

↘ 1. 休憩
水彩・
38 X 54 cm・
2020

↘ 2. 懷古
水彩・
38 X 54 cm・
2020

陳 樹 業

Chen Shu-Yeh

西元 1930 年
台中師專畢業
國立師範大學美術系國訓班結業
苗栗縣大湖國民中學美術教師

獲獎

1970　建國六十年全省書畫展西畫類 - 第一名

1974、1975　第 29、30 屆全省美展水彩畫第二名、第三名

1964、1966、1967　全省教員美展水彩畫 - 優選獎

1971、1972　第 25、26 屆全省美展水彩畫 - 優選獎

1990　韓國文化大賞美展西畫類 - 優選獎

參與國內外重要展出紀錄

1957-1985　第 12 屆至第 40 屆台灣省 展 西畫入選 26 次

1981-1985　第 1 屆至第 5 屆中、韓、日美術交流展

1993　中、美、澳三國水彩畫聯展於台北中正畫廊展出

2006　國際 26 國水彩畫大展邀請於韓國首爾展出

2011　建國百年台灣意象水彩大展於國父紀念館展出

創作自述

一生酷愛水彩畫創作，為追求大自然景觀之美與鄉土特色而努力。對於繪畫創作，追求心靈深厚的美感，腳踏實地，細心觀察，把握景觀特色。創作要注意美的形式法則，強調主賓關係、平衡、比例、對稱、節奏、統一、調和….水份淋漓適當運用，穩健紮實的畫風，展現最高意境為目標。例如鄭氏家廟（進士第），是台灣第一位進士，家廟建築已有 150 年歲月，屋脊有燕尾，古色古香，造型古樸典雅，是國家列為二級古蹟。

如今因屋宇經歲月剝蝕，年久失修，屋垣凋落，但景觀特殊，促使人們深感懷舊。作者為追求家廟之美，加強研究牆垣的明暗與質感，色彩諧和，繪畫作品力求完美效果。

↘ 三峽老街
水彩 ·
76 X 57 cm ·
2017

作品說明

老街的建築歷史悠久，古樸穩健，樓房以傳統紅磚砌
成，騎樓拱門，以巴洛克式立面牌樓，各種浮雕圖案、
色彩，古典雅緻，景觀綺麗。作者慎密經營結構，樓
房的明暗變化，加強注意質感效果。

昔日繁華時代的老街商店，許多物質貨品、美食豐
富。如今因都市規劃，一番整頓，歷經歲月，風光流
逝，唯一思古情懷，可稱三峽文化之遺產。

楊美女

Yang Mei-Nu

西元 1941 年
國立板橋高中教師退休
國立台灣師範大學美術系專業學分結業
國立台灣師範大學教育研究所結業
國立政治大學教育系畢業

參與國內外重要展出紀錄

2019　中華亞太水彩藝術協會「花卉篇」、「秋色篇」
　　　 及「河海篇」專題精選系列展

2018　兩會交鋒（中華亞太水彩藝術協會及台灣國際
　　　 水彩畫協會）

2017　台日水彩名家聯展 - 奇美博物館

2013　楊美女個展 -「意象風采」2013 水彩創作展

2012　楊美女個展 - 拾歲 · 拾穗

2010　楊美女水彩個展 - 以愛描繪大地與生命

創作自述

民國五、六零年代，在民雄有一群農夫將收割後的稻葉，曬乾後整理一下，用機器編織製成草繩，一捆一捆銷售。製成草繩除了減少燃燒稻草的環保問題，長年內外銷，也賺取的零用金，貼補農家經濟，編織草繩成為全鄉的運動。隨著時代的變遷，昔日光景淡去，草繩成了消失的記憶。

有一些有心人，為了穩固農村經濟，延續草繩文化，提倡持續生產。他們從教育著手，希望農村幼兒園認識稻草，知道稻草的用途，體驗利用稻草進行各種游戲，質樸溫暖地從生活出發，和稻草做朋友。

有一些文化工作者開始喚醒人們對草繩的記憶，如在桃園縣觀音鄉有業者成立的稻草博物館；民俗工作者李龍利用稻草來創作，草繩成為藝術，多方面的創新，將稻葉變成黃金，挺起農村經濟。除了草繩、草鞋、草包、稻草鍋墊、稻草門簾等，還有更多創新，更多精緻的草繩編織品。

↘ 神明祐我
水彩・
56 X 76 cm ・
2005

練習調色的、表達空間與彩度、明度的關係、追尋
結構穩定的過程;應用資料也是僅靠單一的一張照
片,沒有重新的布局,明暗、色彩更完全遵循照片
中的再現而已。這就是我學習創作的必需:慢慢的
懂得應用資料、善用邏輯思考編排畫面的情節,呈
現動人的故事性。接著技法的熟練、漸進,後兩張
的「今照」、「廟會」就表現出較為活潑、生動的
氛圍。

經過這次的粹練,領悟了不少,對自己以後創作有
放輕鬆的覺悟,相信作品也會較精彩的信心。

作品說明

那個年代走到那都是晴空萬里、陽光普照;散處在宜
蘭天公廟前的金華同事們,健碩的身形、登山的打
扮,準備一起去走草嶺古道;如今大家己隨著歲月不
再精神奕奕,甚至於有人己走完人生。

再見此幅作品不勝唏噓,感嘆之餘回想畫此畫的目
的:是要練習調出紅色:在向光與背光及陰影裡的明
度彩度變化,一次到位的隨需舖陳,因為剛退休能專
心作畫了,想脫離習作的階段,很認真的尋材鍛鍊自
己。畫著畫著,不知何時已不再用此方法作畫了。

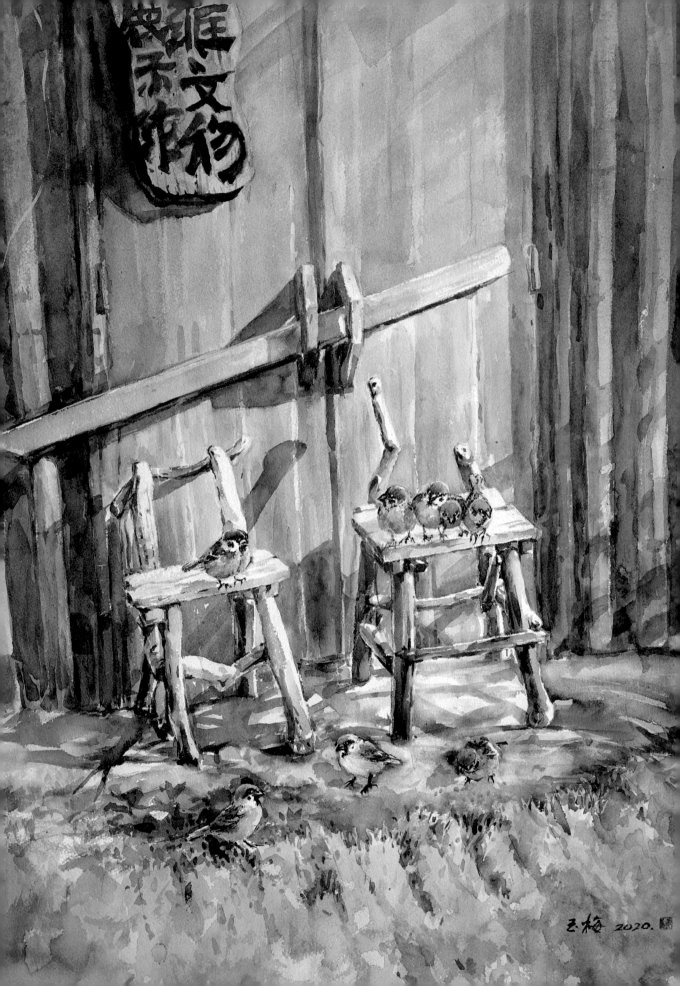

1 | 2

↘ 1. 今照
水彩・
76 X 56 cm・
2020

↘ 2. 廟會
水彩・
56 X 76 cm・
2020

1. 作品說明

有著歲月痕跡的木板門，經過日曬雨淋都已換白。兩旁的牆面，天才的屋主，將腐朽的竹子換或了塑膠水管，質感不搭但看來有趣也有創意，再加上殘缺的兩把椅子，奇蹟似的還可以用，觀光客們總是要小坐一下拍個照。

我也拍下作為畫作的場景，本想畫隻貓作為主體，但還是畫麻雀較為熟悉，布局上也較有彈性：多少、聚散、方向、互動劇情的安排也較為容易。決定了，就畫吧！

2. 作品說明

每年臺灣的民俗盛會不計其數，祭拜、繞境、踩街，搶孤、烽炮、過火、放天燈、燒王船，熱熱鬧鬧的鑼鼓喧天。在在都在祈求國泰民安、風調雨順。

「炸寒單」也是民俗活動，表現出無畏的勇氣，團結互拱的美德，源源不絕的燃炮，製造出的聲勢鼓舞人心，煙霧瀰漫如同天上人間，虛幻與現實交錯、喧嘩中彷彿有極至寧靜的感覺，此時此刻真的有活在當下的愉悅、無我的存在，何等的美好啊！

洪啟元

Hung Chi-Yuan

西元 1949
台師大美術系
長榮大學視覺藝研所藝術碩士
師美學會暨 U 畫會理事長

參與國內外重要展出紀錄

2017　台日水彩畫會交流展企劃總監（奇美博物館）

2012　北京臺灣會館邀請展

2008　府城福州兩岸交流展

2008　李春祈書畫藝術初探

2005　水彩畫色彩與無彩色混色效應之研究

1998、2011、2016 出版洪啟元畫集三本

1998　美國舊金山世界日報藝廊個展

1990~2020 個展 18 次，國內外交流展數百次

1989　臺省公教書畫展專業組水彩類永久免審查暨
　　　評審委員

創作自述

安平老街閩式建築和下梅村舊城的古民居建築體，以磚牆石灰和木構式，一道道窄巷，迂迴曲折，古意盎然趣味十足，穿梭其間，深深體會巷弄之美。

我的創作透過旅遊接觸城市，發現城市之美，用直觀敘述形式表達，記錄當下感受，以東方美學思想為內涵，既「寫境」又「造境」，西方的陽剛，東方的陰柔，虛實相生，蘊含真性情、真感情，微觀城市而後詩心化境，因此一幅一幅畫作，就在筆尖下產生。

↘ 安平小巷
水彩・
56 X 76 cm ・
2004

作品說明

安平民宅是閩式建築，為歷史文化脈絡，其造形肌理色彩，古意盎然趣味十足，是當下民俗風情追逐熱點，集人文、歷史、自然於一體。跨越時空，經過時間洗禮，巷內老古石牆，斑剝肌理，像百壽人瑞臉上歲月烙痕，是滄桑磨練。構圖屬 X 型的一點透視法，左右明度較暗，焦點置於中間遠景亮面處，以暖色系為主調，灰色點綴，相互烘托，點出陽光、空氣，塑造一塵不染意境，呈現老街材料美、造型美和秩序美。

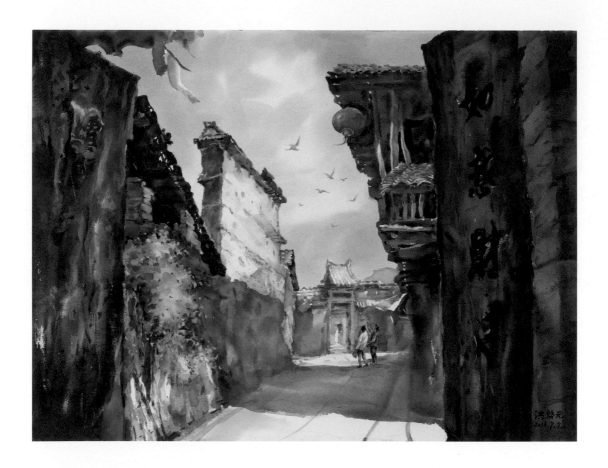

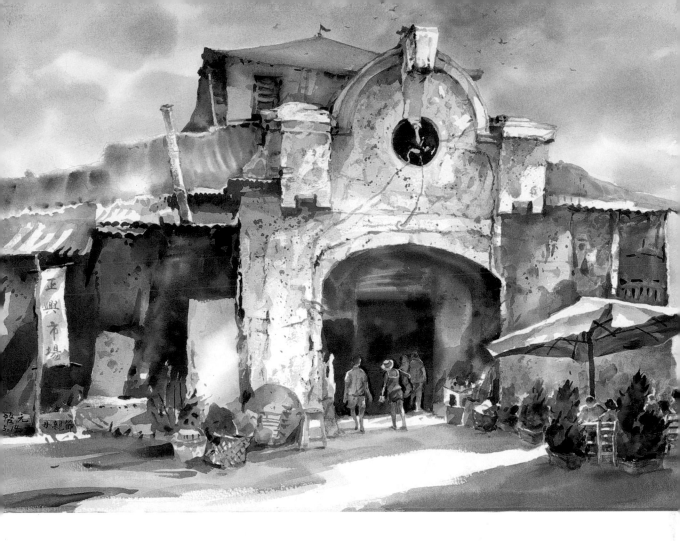

1 | 2

↘ 1. 福到如意財源廣
　　水彩・
　　56 X 76 cm・
　　2016

↘ 2. 古韻風華大菜市
　　水彩・
　　56 X 76 cm・
　　2017

1. 作品說明

福建武夷山近郊下梅村，為聯合國文化遺產保護區，古民居的主體建築是傳統木構式，外圍高聳風火牆，由石砌、土塊、磚瓦組成，相鄰高聳風火牆，既防風防火又防盜，形成許多窄巷，迂迴曲折，加上精巧磚雕的深宅大院，完美呈現古民居建築風格和藝術。村內老弱婦孺與世隔絕，遠離車水馬龍悠然自得，兩相配合構築完美畫面。

2. 作品說明

台南市中西區西市場，又稱大菜市、西門市場，最初建於明治 38 年（1905 年），現今的西市場本館為大正 1 年（1912 年）所重建。其地理位置在台南市中西區西門路、中正路、國華街、正興街所圍成的街廓中，正興街正是現今非常夯的，年輕人所喜歡的景點。其建築特色為當時全台灣最華麗的市場建築，設置了老虎窗的馬薩式屋頂、入口上有圓山牆。昭和年間所建之商場是以鋼筋混擬土為材料，柱樑外露，留存部分仍保留了一些昔日風采。民國 92 年（2003 年）5 月 12 日，成為臺南市市定古蹟。

張淩煒

Chang Ling-Wei

獲獎

2019　第一屆馬可威水彩大賽大專社會組 - 銅獎

2003　經濟部所屬國營事業員工西畫組 - 銀牌

2002　經濟部所屬國營事業員工西畫組 - 銀牌

2000　高雄國際攝影比賽 - 入選

創作自述

2000 年開始學油畫年餘，因工作因素中輟了 17 年；退休後改學水彩畫。由於畫齡淺，仍在學習基本技巧的階段，談不上創作理念。然而生活中遇上令人感動的故事或景物會將它記錄下來，希望有朝一日能將感覺呈現在畫紙上。

這次主題「光陰的故事 - 懷舊篇」，是個溫馨的題材，說到「懷舊」一般人會進入時光隧道，對塵封已久令人的懷思的故事，娓娓道來時卻依然心存感恩。

台灣三、四十年代的建築、景物，在時間的推移中，不知不覺消失了。

年歲漸長後，發覺童年記憶中的建築、景物，竟是如此鮮明；藉著這些印象走進了舊日時光，理解了當時人們敬天謝地、樂天知命的生活方式與態度。

「懷舊」表達人們對過往生活的感念；現今這些題材雖大都長駐在光線幽微的角落荒湮蔓草或因無人居住而頹圮了。

過去常透過鏡頭記錄了歲月的痕跡，現在盼能將心中美好的感覺及懷念的影像用彩筆作不同的詮釋。

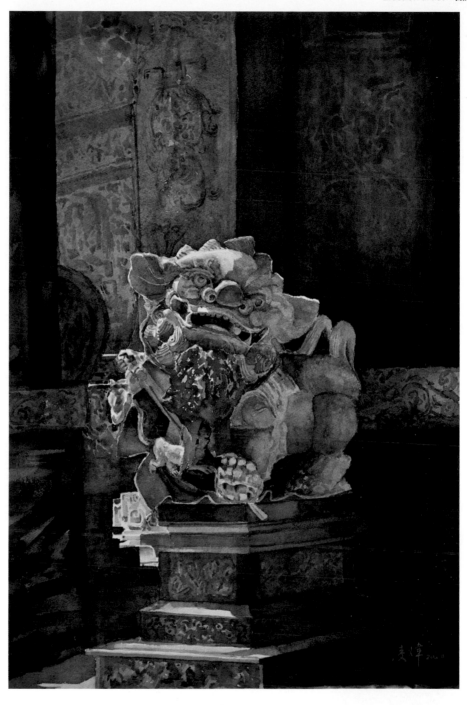

威震四方保安康
水彩・
77 X 53 ㎝・
2020

作品說明

高雄安瀾宮巍峨門樓前的石獅雕工精美，面貌勇猛。憶起兒時
新竹城隍廟前的石獅，體型雖小，卻有威震四方神態。因此嘗
試以水彩表現石獅剛猛。

石獅以石材雕成，身上的紋理，雄健的肌塊、蜷曲的鬃毛都是
描繪的重點。一束陽光，雖只照亮了局部，卻也活化了整個畫
面。背景牆面及獅台的石刻，圖案精美、紋理清晰，此時也只
能是襯景了。

吳靜蘭

Wu Ching-Lan

美工教師退休，專職水彩創作
亞太水彩畫會正式會員
現任台灣水彩協會理事

獲獎

2020　桃園客家桐祭寫生比賽 - 優選

2018　華陽獎得獎畫家邀請展 - 入選

2015,2017 第七第八屆華陽獎 - 入選

2014,2015, 雞籠美展水彩類 - 入選

2014　滴水之源 , 川流不息寫生徵件 - 銅牌獎

2009,2011, 全國公教美展水彩類 - 佳作

第 79,80,81,83 屆臺陽美展水彩類 - 入選

參與國內外重要展出紀錄

2019　土地銀行水彩邀請個展

2017　情寄彩滙 - 水彩邀請個展 (行天宮)

2017　情寄彩滙 - 水彩個展暨畫冊出版 (國父紀念館)

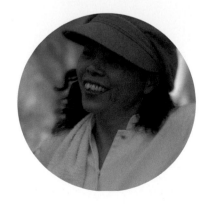

創作自述

新的一代為時代的洪流 , 常常淹沒了上一代許多美好的記憶 , 成為其訕笑的對象 . 但歷史的巨輪沒有傳統 , 何來現代 , 有內涵的創作一定包含了濃濃的懷舊傳承因子 . 讓我們緬懷那些歷經時間刻劃的美麗 , 在時代的餘輝中展現無盡的媚力 .

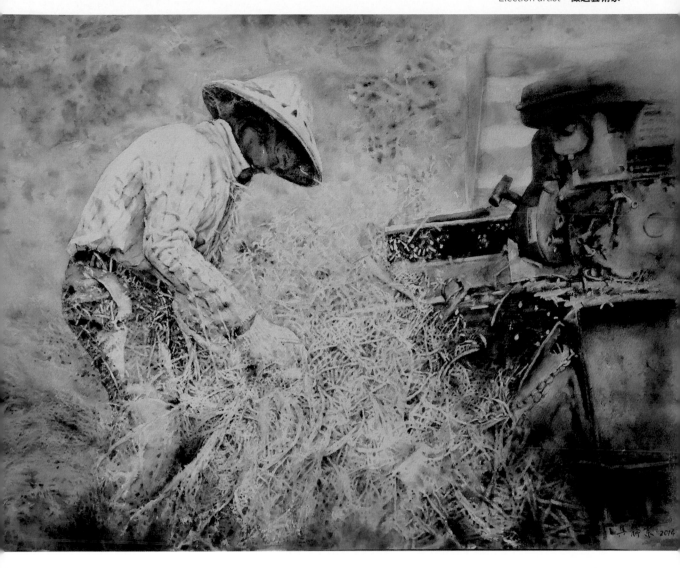

↘ 粒粒皆辛苦
水彩・
76 X 56 cm ・
2015

作品說明

稻米的收割雖有機器代勞，但農村的年青人多半離家
在都市謀生，只剩下老一輩的還在辛苦的操作笨重的
機器，從耕種到收割，現代人吃米飯的人雖少了，但
米飯仍是我們最主要的主食.當嘴中品嚐米香時，是
否想到來自那些上了年紀的農夫辛辛苦苦的成果。

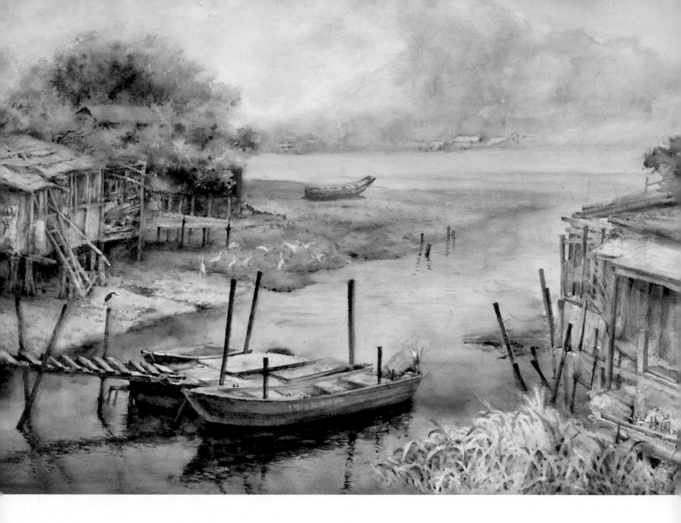

↘ 滬尾風情
水彩 ·
76 X 56 cm ·
2014

作品說明

早期的淡水是北部重要港口，長久以來有豐富的人文
風情給人無比回味，喜歡繪畫者來此取材者眾。然近
來修整的人工化，舊時的木造房舍，木造碼頭，特殊
造型的小船，更令人喜愛。

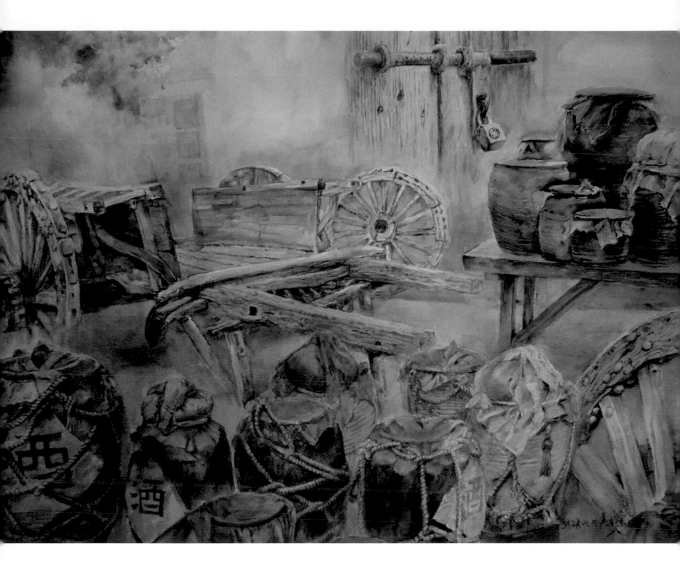

↘ 醇香
水彩・
76 X 56 cm ・
2020

作品說明

小酌怡情，傳統古法釀造的美酒，古樸的陶甕，紮實
的布蓋，嚴實的繩索，緊緊的鎖住醇醇香氣，來日除
去層層束縛開封時，彌漫空氣中的定是滿足嗅覺和味
覺.勝過一般釀製酒讓人回味千萬倍。

163

林玉葉

Lin Yu-Yeh

西元 1954 年
國立台灣藝術學院畢業
台灣國際水彩畫協會 - 會員
中華亞太水彩藝術協會 - 準會員

獲獎

2019 國防部後備指揮部青溪新文藝水彩類 - 銅環獎
2017 中部美展 水彩類 - 第三名
2015 台陽美展 水彩類 - 銅牌獎
2014 台陽美展 - 優選、苗栗美展 - 優選

參與國內外重要展出紀錄

2019 女性人物、春華、秋色、水彩解密專書聯展
2017 水色心緣 - 土地銀行水彩畫個展
2013 尋幽覓影 - 國父紀念館德明藝廊水彩個展

創作自述

懷舊是歲月的溫度與紋理。

在閒暇的平靜時光裡,放一段懷舊的曲調,讓自己細細的咀嚼過往的時光:

溫暖的童年回憶、曾經存在的感動與憂傷、還有那些生命中美好的人事物…回憶那麼鮮明,觸手可及,也是讓我想要保存歷史溫度的創作動力。我已度過人生三個二十年有餘,前二十年的求學階段,中二十年水墨世界,後二十年的水彩創作;但這些年時代演變,許多事物在我們沒有意識到的情況下悄悄的變了。資訊的發達、科技的進步讓人們的生活方便便利,讓世界的距離變近,但卻也讓人與人的關係落入鮮豔繽紛的虛擬世界,距離如此的近卻又隔著螢幕的越來越遙遠。

我注意到身邊景色如此快速的變遷,只能努力用畫筆記錄那些片段卻又美好的時光,捕捉美好的影像將之轉化成永恆的回憶,並對於有幸能參與歷史見證的一刻感到欣慰。

我的繪畫理念:師法自然,追求水彩的流暢與純淨、畫面的書卷氣與空靈,用〝心〞詮釋萬物生命之美。

畫我所見所聞,生活的點點滴滴,以大自然為師,以水為媒介,在行筆揮灑時,所能產生的透明輕快、氣韻生動、意境深遠、空靈的品味,一直以來是我在水墨畫或水彩畫中不變的追求,也是我持續不斷努力的方向。

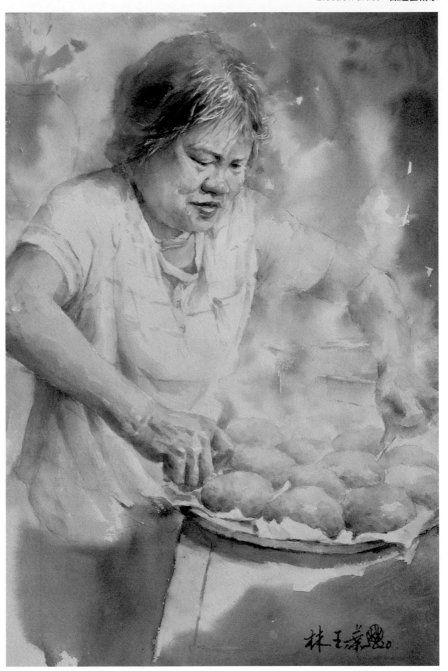

作品說明

小時農忙期只見祖母、媽媽在廚房裡忙進忙出，用家裡種的米做成各式米食－米苔目、湯圓、年糕⋯⋯蒸籠一直忙碌的散發熱氣、溫暖的水氣瀰漫著溫馨的廚房。

後來炊粿是媽媽的樂趣，尤其是清明節的鼠麴粿，有葷素、有甜有鹹，是全家人最期待的一刻。（小女跟我說她的小孩，將來吃不到外婆做的鼠麴粿）

我只能用畫筆記下這令人懷念的一刻。

媽媽的味道
水彩・
56 X 38 cm・
2020

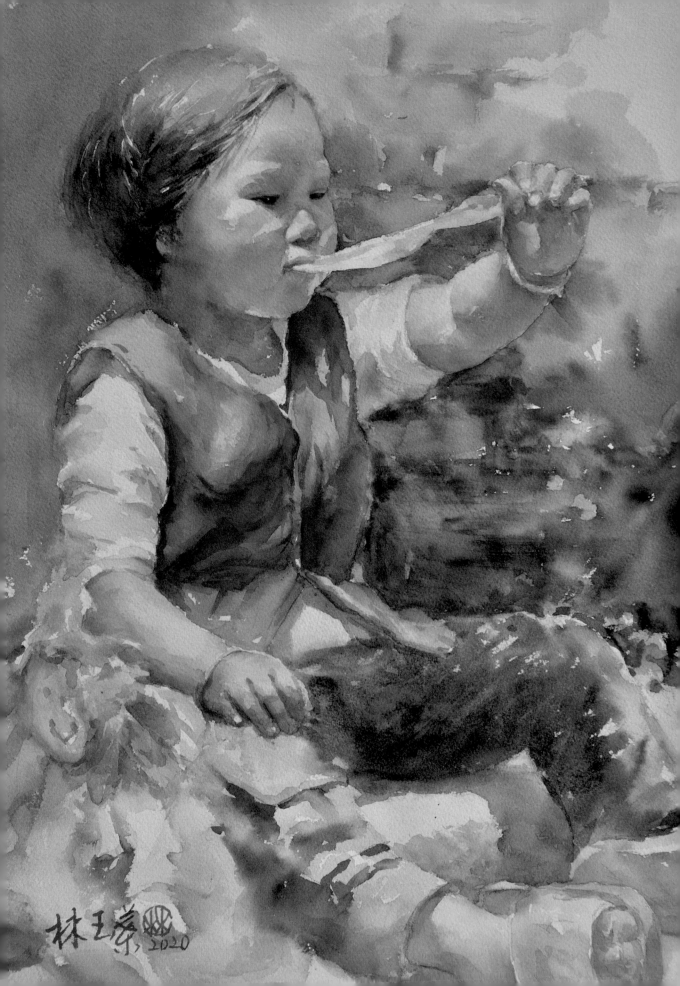

林玉榮 2020

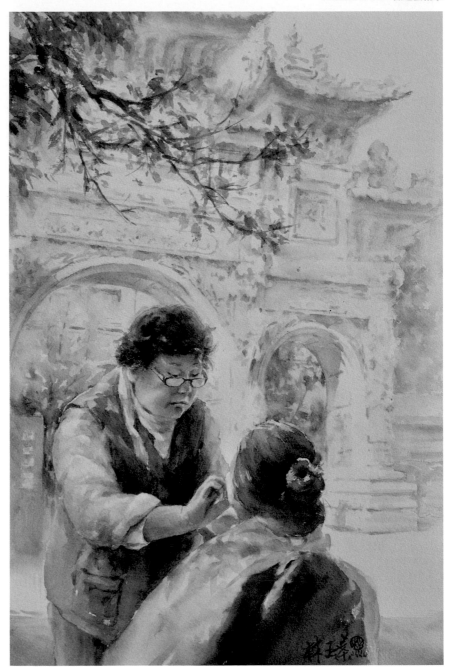

1 | 2

1. 憶
水彩 ·
56 X 38 cm ·
2020

2. 指間的律動
水彩 ·
56 X 38 cm ·
2020

1. 作品說明

自從帶了孫女後,兒時的片段景像常常浮現。現在時代進步太快了,很多事物日益更新,資訊發達使世界距離變近了,但人與人之間的關係感覺卻變遠了,並且進入了虛擬世界…未來世界變化之大,真是充滿神奇。 回想小時候的滿足滋味,小小年紀初嚐甜甜的果凍冰,就覺得擁有了滿滿的幸福;僅希望能以我的創作重現往日的美好時光。

2. 作品說明

挽面一項傳統的美容技能。我的姑姑就有這項技能,她常常幫家裡的女人挽面。

一塊白粉塗了滿臉,一捲縫衣線一端掐在兩手的手指間,線的另一端靠著嘴當支點,利用線的夾角變化,輕鬆除毛,讓肌膚光滑、美麗綻放。

陳仁山

Chen Ren-Sun

西元 1955 年
清華大學化工學士
英國霍爾大學企管碩士

參與國內外重要展出紀錄

2020 義大利法比亞諾世界水彩嘉年華入選參展

2020 台灣澳洲國際水彩展 - 台中大墩藝廊 / 雪梨杜松展覽館

2020 台灣水彩專題展懷舊篇 - 台北市文藝推廣處

2020 台灣水彩專題展河海篇 - 台北市文藝推廣處

2019 台灣水彩專題展秋色篇 - 台北市文藝推廣處

2019 台灣水彩專題展花卉篇 - 台北市文藝推廣處

2019 台灣水彩專題展女性人物篇 - 台北市文藝推廣處

2019 國際水彩展中正紀念堂

2018 台灣水彩畫協會聯展 國父紀念館

2017 台日水彩畫會交流展 奇美博物館

創作自述

藝術是屬人的創作，是由內在的啟動，進而探求自然
和生命的本質。 在這創作裡，充滿了各種不同表達的
可能性，也隱含著自我學習的階段進程。 事實上，在
不斷探尋藝術本質表現和繪畫創作裡，靈光時常閃現，
超越了自己日常慣有的觀看習性和理性思考，也更鮮
明地呈現內心所感。這真是生命歷程裡，一種美好又
奇妙的體驗。

↘ 懷舊煥新
水彩 ・
115 X 78 ㎝ ・
2020

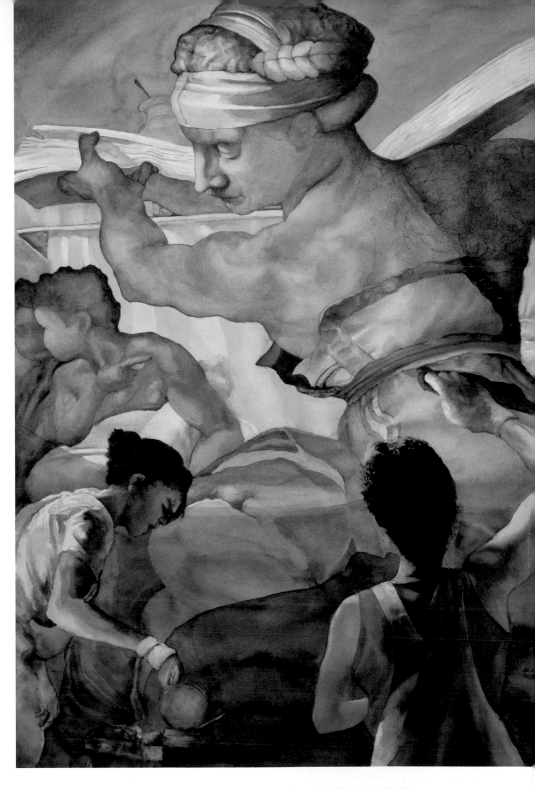

作品說明

在努力清除壁畫上的長年塵垢後，1994 年，米開朗基羅的 " 創世紀 " 超大傑作，重新在義大利西斯汀禮拜堂的穹頂，以煥然一新的 " 本來面目 "，展現世人。

[懷舊煥新] 即是以 " 創世紀 " 中的女先知，利比亞，的清垢煥新場景為主題。畫面下方兩位人物和巨大的利比亞扭轉身形，建構出迎面逼人的畫面張力，也形成畫面三角穩定結構。 同時，圖面上的高光則以近似 S 形的視覺走向，帶出揚昇的色彩韻律。

這幅創作是對米開朗基羅的懷想崇仰，更是感念米開朗基羅以生命開創了藝術的新境界。即便在 500 多年後的今日，仍是令來自世界各地的觀賞者無比動容和感佩。

所以說，米開朗基羅的藝術大作，實是超越了時空而真存。[懷舊煥新]，也正是呈現了這不斷被人述說的光陰故事。

劉淑美

Liu Shu-Mei

西元 1956 年
國立臺灣藝術學院畢業
台灣國際水彩畫協會會員
中華亞太水彩藝術協會準會員

獲獎

2016　公教人員水彩類 - 佳作
2015　公教人員水彩類 - 佳作
2014　公教人員水彩類 - 佳作

參與國內外重要展出紀錄

2019　個展「美的旅程」國父記念館翠亨藝廊
2018　「水彩解密」赤裸告白 4，新書發表及聯展
2015　彩匯國際 - 全球百大水彩名家聯展

創作自述

今以懷舊為主題，特意喚醒過去的記憶，免得日子
流逝得無聲無息、無處尋覓。思考懷舊所探討的不
應僅僅是經時間掏洗過的舊物，應還有那深植心中
不忍抹去的情懷和想望。

我喜歡在現場對景而畫，除此之外，就是看旅行時
所拍攝的照片，那曾經打動我按下快門的美的畫面，
其實這也是創作的一部分。當我重新翻閱過往，把
各地風情瀏覽一遍，這新奇的視覺刺激，邀我用畫
來表現，將不一樣的國度、不一樣的風土，畫出他
們的趣味來。

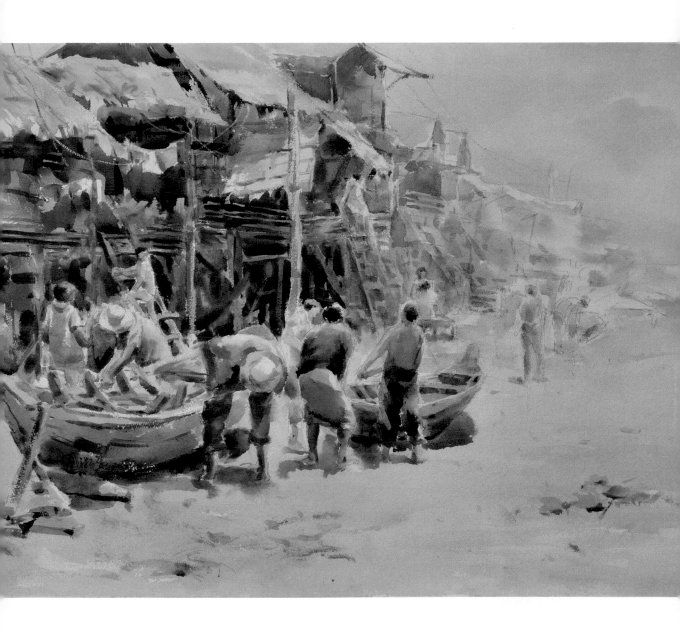

那年夏天在柬埔寨
水彩・
56 X 76 cm・
2020

作品說明

小村莊很熱鬧，似乎都在忙著整理他們的小船，大人
小孩在船邊工作聊天。房子多是竹子結構，用竹竿支
撐起房子，用竹子編織牆壁，用竹葉編織屋頂，梯子
可以直接上二樓住家。竹子的咖啡色系增加了泥土的
味道，因畫面的遠方由於燃燒而增加寬闊的留白，繁
複與鬆簡的對比，讓小村落一偶有了獨特美感。

171

郭宗正

Kuo Tsung-Cheng

日本慶應大學醫學博士
郭綜合醫院總裁
台灣水彩畫協會副理事長
台灣國際水彩畫協會常務理事
中華亞太水彩藝術協會正式會員
台灣南美會常務理事

獲獎

法國獨立沙龍 - 入選 8 次
法國藝術家沙龍 - 入選 7 次
日本水彩畫會水彩聯展 - 入選 5 次
臺陽美術展覽會 - 入選 4 次
作品入藏：台南市立美術館 · 台南奇美博物館

創作自述

傍晚時分，街道被夕陽映照地微紅，在昏黃的街燈陪伴下，偶有一陣涼風吹來，老爺爺踩著三輪車，忘卻疲憊，增添無限愜意。

台南府城是一個充滿歷史文化軌跡的地方，也是一個充滿著古老故事的城市，創作構思以懷舊意象本質出發，主題為一甲子前的台南老街，畫作整體以老舊街道及古建築構圖，黃色基調為主軸，並藉由古厝、餘暉、黃葉、秋意鋪陳，獨特的街道及老舊的三輪車，呈現出四十年代老街特有的懷舊氛圍，不僅引人進入當時的時空背景，也倍感近鄉情怯之情。

因畫者是台南人，從小在地成長的緣故，對於文化古都有著特殊情感，尤其國中階段便隻身前往日本求學，離開自己最熟悉的地方，長年在外地生活，在異國經常回憶起故鄉的點點滴滴，懷念屬於古都的人文風情及充滿人情味的故鄉。

一直期盼能以彩筆描繪出台南獨有的古老街景，表達對故鄉懷舊的思念情感，也真實傳達多年來異地求學的遊子心情。

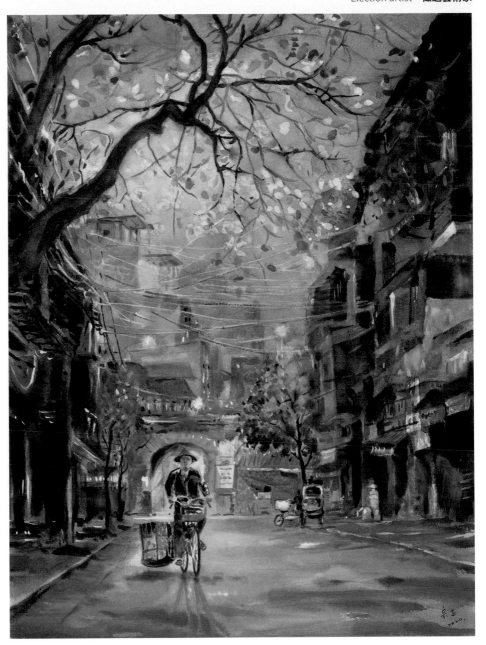

作品說明

因年代久遠，磚瓦斑駁的古厝建築，記錄了當時歷經
滄桑的歷史，榮枯盛衰，人生之常，深具獨特的地方
風格，保有古色古香的傳統文化。

秋意漸濃，老街上黃昏景象，人們悠閒度日，遠離塵
囂，黃葉隨著秋風絮絮落下，映著夕陽餘暉，帶著些
許涼意，令人有點懷舊淒涼之感。

畫者運用細膩筆觸刻畫線條，濃郁色彩層次堆疊，捕
捉內心感動的瞬間，彷彿在訴說著過往故事，將思念
情感表達得淋漓盡致，呈現出屬於台南古街的老舊情
懷。

↘ 一甲子前的台南老街
水彩・
76 X 56 cm ・
2020

173

王隆凱

Wang Lung-Kai

凱奧藝術 KAI'S Gallery 負責人
台藝大碩畢
世界水彩組織 Farbiano 台灣區 - 會長
台灣水彩協會 - 會員
台灣國際水彩畫協會 - 會員
中華亞太水彩藝術協會 - 準會員
國際藝術家教學工坊主持
國際藝術大師個展大型活動 - 策展人
劉雲生大師國際經紀人
藏家寶藏計畫籌辦人

創作自述

吳哥窟是印度神祇的居所，他們稱之「須彌山」印度教文化中，最主要的思想離不開「輪迴」，基於輪迴思想，有三個神靈是最為印度教徒所尊崇，他們是梵天（代表創造）、毗濕奴（守護）和濕婆（毀滅及重生）。
而這些都是六世紀的古老傳說與遺產，但對高棉人是永遠的崇高懷舊！

作品說明

作品的構圖上，我採取迎面「滿版」的頭像貼近，再襯托另一個較遠的佛頭，以為景深之差！
主題右側的佛頭，我採以較為冷調的整理，使其帶點淡淡轉彎意味！
而兩個頭像中間的雕樑，隔開兩個頭像的過度大面！
又加以「反白」對比較多，形成為穩定的結構。
左側的頭像暖色系居多，希望可以表現倆佛的不同慈悲！
整體色調，帶紅、帶橘、帶藍、帶紫、帶綠 以為石面肌理的關係！

↘ 須彌山
水彩 ・
56 X 78 cm ・
2020

黃瑞銘

Huang Jui-Ming

現任新北市新莊水彩畫會理事長兼文書
中華亞太水彩藝術協會預備會員
台北市市立石牌國中教師退休
彰化師範大學科學教育研究所四十學分結業

獲獎
2019　中部美展水彩類 - 入選獎

參與國內外重要展出紀錄
2019　台中水彩藝術教育聯展
2019　台北市拾異展演空間個人創作展
2019　台江風華大展
2018　宜蘭市阿卡那咖啡藝廊個人水彩創作展
2018　兩會交鋒水彩聯展

創作自述
我想說出理想的生活家園，用色彩寫出心中影象。
成長的記憶中，常在的家鄉的轉角，晨光的閃亮處，
見到掛了老絲瓜或蔓藤的老牆。
已經住在都市多年，這幾年常在田園旁，農舍間穿梭，
兒時的印象亦常常浮現。在用彩筆記錄生活時，常常
會把腦海裡的家鄉印象加入畫面中，所以我畫的就是
我。

作品說明

有一次在陽明山上的華崗看到一片幾近廢棄的宿舍，屋外鐵網爬
滿了綠色虎葛。

在工作室裡，我想像一個庭院，住了一家人。工商時代，每個人
有自己的工作崗位。但是回到家中就是溫馨的一家人。下班時段，
誰先回家，就為將回家的人點亮一盞溫暖的燈光。

有一道圍牆把一家人圍在一起，牆上是兒時最熟悉的爬牆虎。路
燈未亮，雲層已薰染溫暖的光輝。

我畫的就是心中的溫暖的家。

↘ 先回家的人・
點一盞燈
水彩・
110 X 79 cm・
2020

李曉寧

Lee Hsiao-Lin

台北市立女師專音樂科畢業
台北市立教育大學美勞教育系畢業
中華亞太水彩藝術協會監事
臺灣水彩專題精選系列「春華」水彩大展策展人

獲獎

作品多次優選、佳作、入選於 2015 世界水彩大賽、全國美展、大墩美展、新北市美展、玉山美展、南瀛美展、新竹美展等。

參與國內外重要展出紀錄

國父紀念館「初曉迎繽」水彩個展
屏東縣政府文化處「歸心‧似見」水彩個展
臺中市立大墩文化中心「珍藏感動」水彩個展
臺北縣政府「縣府藝廊」水彩個展
臺北市立社教「花影入簾間」水彩個展（個展十五次）

著作

2019 「美在生活 ‧ 心在說話」畫冊
2011 「珍藏感動」電子畫冊
2009 「全方位視覺藝術教學」（雄獅美術出版）
2009 「花影入簾間」李曉寧水彩畫冊

創作自述

打得開的不是門，是一道道不設防的過往。
童年的記憶總是歷久彌新，
探頭矮牆外一陣笑語，
躡腳躲過午後的小憩。
曾經的刻骨銘心，刻劃揮之不去的美麗與哀愁。
一首老情歌，一張老照片，一本已泛黃的剪貼簿，一棟老建築，總讓我思念與沈醉。
透過畫筆的舞動，讓我悄悄走進了記憶。

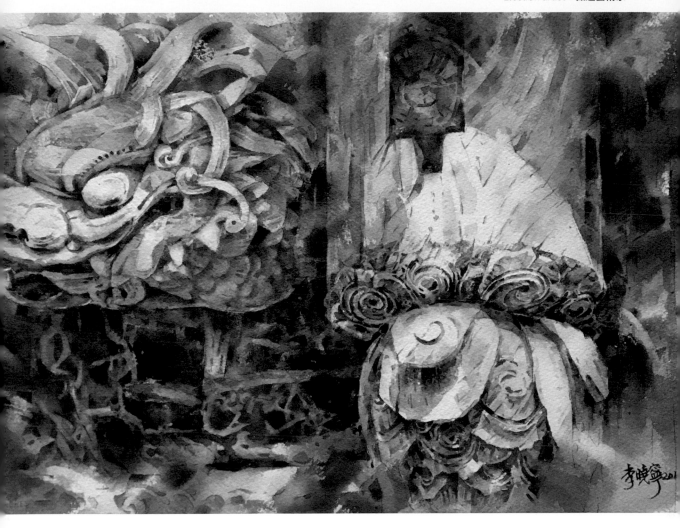

↘ 頭角崢嶸
水彩 ·
36 X 56 cm ·
2017

作品說明

在一磚一瓦中，勾勒時代的樣貌

在歲月篩漏裡，沈澱光陰的況味

在水彩疊層下，鑄鉛美學的風華

時光駐，建築與歲月互賞依偎，釀出淡靜

棟樑間，新與舊在無聲中交遞，醞成恆久

張晉霖

Chang Chin-Lin

獲獎

2020　桃園客家桐花祭 -
　　　桐花寫生比賽 大專院校社會組 - 第一名

2020　桃園市戀戀魯冰花寫生比賽社會組 - 特優

1978　全省美展水彩類 - 入選

1977　全國高中組技能競賽 - 第四名

1977　中部五縣市反共漫畫比賽高中組 - 第一名

1977　雲林縣學生美展西畫組 - 第一名

1977　雲林縣書法比賽高中組 - 第一名

1976　雲林縣漫畫比賽高中組 - 第一名

參與國內外重要展出紀錄

2020　雲林螺陽文教基金會西螺文化館
　　　『鄉村畫境』個展

2019　大陸無錫 (慢畫廊) 枯枝畫境個展

創作自述

懷舊與大自然是我很喜歡的繪畫題材。出身農家子弟，
對鄉村與山林的景物印象，心中總是懷有一種美的情
思與感受，那是一種對過去充滿感情的投射與眷想，
一個老建築是『舊』，一個有歲月的物品是『舊』，
一棵老樹是『舊』，一個放在心裡的思念是『舊』，
『舊』表示曾存在於過往的歲月，透過繪畫的再現，
像是內在對時間記憶的喚醒。

　美國水彩大師安德魯·懷斯（Andrew Wyeth，
1917—2009 年）畫作當中有系列的『懷鄉』作品，
他的繪畫體材即是他周遭環境景觀與人、事、物。所
謂『境由心造』，我想；人與大自然相互依存，用什
麼心態看事物，『美』的思維也隱然其成；繪畫的目
的是對『美』的一種探索，是畫家以視覺的意象繪製

成作品以傳達心中的意念，如何畫出意境深遠的作品，如何把所見的景物轉化成主觀的美學又具有理性的內涵是作畫人所追求的方向。

生活之中太多的『懷舊』，來自對已消失事物或過往時代的緬懷；哪些會讓人刻骨銘心？哪些會使人睹物思情？哪些更令人低迴淺唱……環視身旁的一朵花、一片葉子，當它凋零於地、回歸塵土、再造生機，呈現了自然的循環與更替。悠悠人生路，轉眼即長暮，我們用什麼思維來感受生命的價值，珍惜現在的擁有！對我而言，四、五十年前曾經玩耍過的小溪流，流過的是歲月，流不止息的是懷舊的情思，如果能把它記錄下來，畫出來就是一種值得珍惜的幸福！

作品說明

畫面以落葉和泥土的整體色調做大底，來顯現枯黃與落寞，生命盡頭，一切終歸塵土。桐花為畫面的主角；陸續凋零而落的桐花，雖已掉落地面散盡先前的風華美麗，仍然在地面較勁爭奪光彩，作品主要描述生命的過程；風光與無奈。惕厲把握當下，讓自己活得精采不留遺憾。

畫面構成以桐花為主視覺、樹葉為輔、中間細緻，外圍虛化，表現樸實色調與風味。

1. 作品說明

一艘靜靜停泊於港邊多年的大船，任其風吹、日曬、雨淋，其船身鏽蝕、斑駁處處，呈現它的歲月痕跡，像是有著一份無盡的等待和滄桑的情調，風華煙雲，曾有的過往輝煌，有人能知幾許！

此畫作強烈吸引觀者的是主視覺大船本身，但拉長的圖面設計，應用視覺循環的動態效果會把觀者視覺慢慢引導至左下方的木樁之上，使畫面產生律動的效果與平衡感，外圍的細節不刻意雕琢並以同色系彩度處理畫面，從而使視覺不致分散，讓焦點集中，也讓整體環境呈現平和安祥。

2. 作品說明

鄉間農村的小巷弄，午前陽光溫和的灑落，破舊的房舍佇立在兩棵龍眼樹旁，訴說著歲月與記憶，已有歲月的紅磚仍然顯得格外鮮紅，在安靜的巷弄中，樹蔭下老人家閒話家常，彷彿等一下又有老人出現加入聊天。

畫面以綠與紅強烈的對比色在陽光照耀下顯示明暗對比，主結構顯得耀眼，無限延伸的巷弄，像是有說不完的故事，但畫面呈現著鄉間的寧靜與安詳的氛圍。

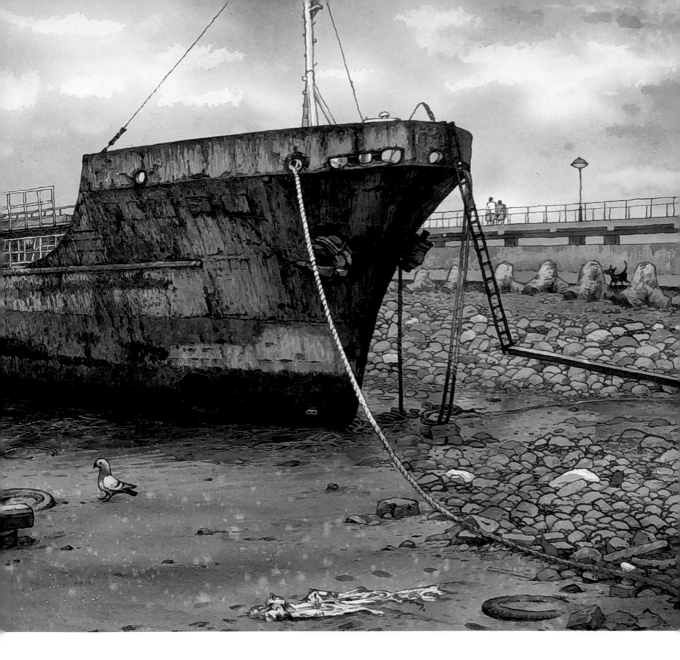

↘ 1. 歲月的痕跡
　 枯枝筆、水彩・
　 35 X 78 cm ・
　 2020

↘ 2. 鄉間一隅—乘涼
　　　話家常
　 枯枝筆、水彩・
　 38 X 54 cm ・
　 2019

張栞中

Chang Chin -Chung

國立臺灣師範大學美術研究所碩士

獲獎

2018	苗栗雙年展水彩類 - 第二名
2017	桃源美展水彩類 - 第一名
2016	玉山美展水彩類 - 第一名
2004	桃城美展彩墨類 - 第一名
2003-2004	中華民國國際藝術協會美展彩墨類
	連續兩年 - 第一名
1984	全省公教美展 油畫類連續 3 年前三名
	榮獲永久免省查資格
1982	清溪文藝獎油畫類 - 第三名
1980	中部美展油畫類 - 第一名
1979	中部美展水彩類 - 第一名

創作自述

我愛自然生態的千變萬化，也愛人文風情的多彩多姿，更愛用水彩來表現它們的精神特質與光彩的生命意義！不論是恣意奔放的手法或是婉約高貴的色彩，都是觀境映物的覺受！

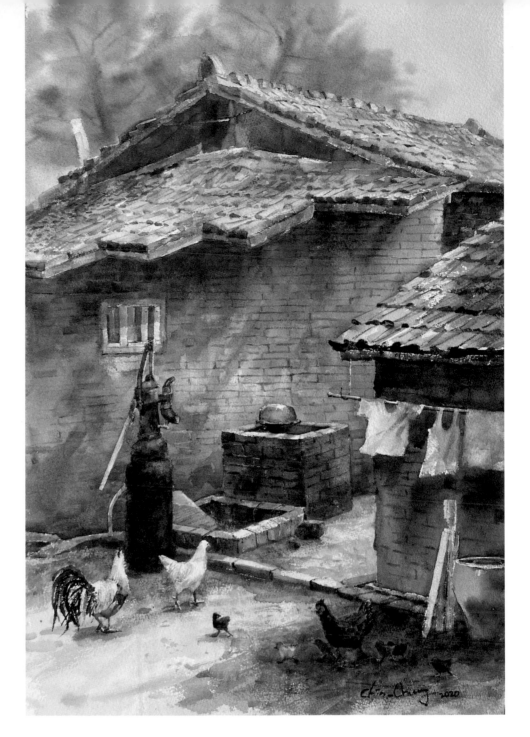

作品說明

早期的農村生活，總是圍繞著日出而作日落而息的規
律中。當中的午休更是他們最甜美的休息站，不僅能
養精蓄銳並且能避開艷陽的高溫，在家呼嚕呼嚕享受
一場興農豐收的大夢！這時，空盪盪的庭院儼然成為
動物王國，或是狗追貓的嬉戲、或是母雞帶小雞的出
遊 雞犬相聞好不快活。古厝三合院樸實堅固且冬
暖夏涼；汲水井曾是全家人珍貴的水資源；竹竿曝曬
出陽光味道的衣裳 多麼令人懷念的靜好歲月啊！

↘ 午后
水彩 ·
38 X 57 cm ·
2020

林麗敏

Lin Li-Min

西元 1960 年
淡水工商管理學院 會計統計畢業
溫莎施德齡製藥公司 助理秘書 8 年
中華亞太水彩藝術協會準會員
業餘繪畫創作者

獲獎
第七屆華陽獎 - 佳作

參與國內外重要展出紀錄
2019　《春華》- 水彩花卉大展
2018　水彩解密 -- 赤裸告白 4
2018　新北市北境風華展
2017　奇美博物館台日名家水彩交流展
2016　捷運忠孝復興藝廊阿敏水彩畫個展
2011　市長官邸驚蟄游藝水彩聯展

創作自述
我喜歡的題材都來自日常所見,並無一定的類型,花鳥、山林、大海、天空,俯仰皆美。尤其在幾次的挫折,再奮戰循環之後,慢慢的明白告訴自己,隨心之所向,不要求不強迫,快樂畫自己想畫的,享受寓樂於畫的初衷。

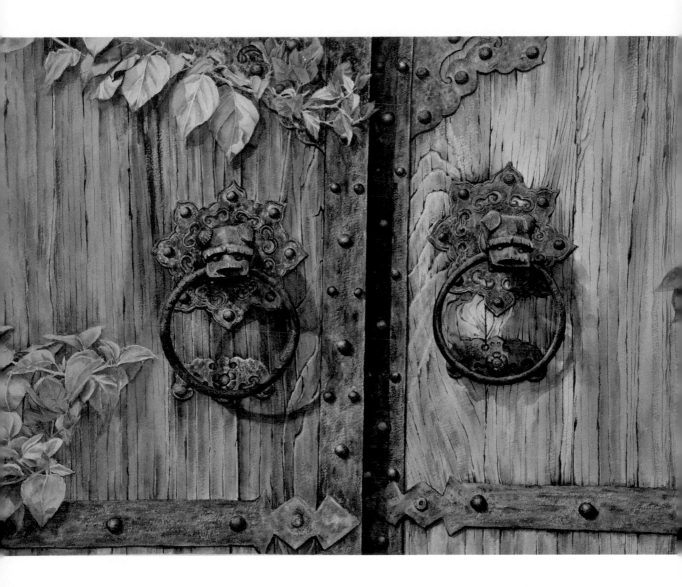

作品說明

時間流逝的軌跡，在木板門上、 在銅扣環上、在我
的心上。慢慢的、無聲的，烙上一道道傷秋的痕跡。
是一種生活、一種態度、一種自在過日子。

↘ 走過歲月
水彩・
38 X 55 ㎝ ・
2020

許德麗

Hsu De-Li

獲獎

2012	桃源美展水彩類 - 入選
2011	國美展水彩類 - 入選
2009	大墩美展水彩類 - 第二名
2008	大墩美展水彩類 - 入選
2008	屏東美展水彩類 - 入選
2007	基隆美展水彩類 - 佳作
2005	全國美展水彩類 - 入選
2005	全省美展水彩類 - 第二名
1992	全國青年書畫競賽社會組 - 佳作

參與國內外重要展出紀錄

2014	新藝術博覽會
2014	春芽夏蔭個展
2013	心情種子個展

創作自述 - 關於龍柱

因著自幼生長在屏東城郊近勝利新村與崇蘭里一帶，是個廟宇與三合院頗多的地方，幼年放學後穿梭各同學家串門子玩耍做功課，渡過充滿嬉遊的課餘時光，進行如採葉子夾在書本裡、小河裡摸魚捉蝦、走跑田埂、玩收割的稻草、跳房子、跳繩、被番鴨追等等，自然與作物、植栽花草，民間雕畫藝術自然圍繞在生活間而不覺，有一天想好好畫畫，就選擇了「龍柱」，因為龍柱是我印象最深最喜愛的。

龍柱本為廟宇中必然有的建築構件，其立體繁複雕工迷人，蟠龍之身穿插有趣英勇的兵馬將士、神獸仙人、還有傳統小說神話故事、濃縮蓄積於一柱、威嚴動勢活靈活現令人著迷嚮往，常常細而觀之，讚嘆與樂趣無窮，當領會其中奧義不免會心，並感受雕師之心與其神妙結構之術。

我一直是以非宗教的眼光仰望龍柱，欣賞其純粹之美，感受最深的是豐富無窮的趣味，無論各種雕法之趣，各種故事與龍身之涵融效果、圓柱之各種結構變化，誠如印章之方寸之間無窮變化，同樣的繪者之心可無窮擁有表現蹊徑，條條大路通羅馬。

從最初的忠實寫實漸漸走到自動性處理，對於龍柱之繪畫表達另闢一路，放棄固有色，純以色彩水蘊及不確定性的「水的可能」表達心境，表達繪者與龍柱之間的「之間」，走向「純物（龍柱）」的精神層面，因此感、色、形、蘊與意想之外成為畫面主宰，龍柱之外的相關背景已完全略去，以期在畫面充滿更全面的感情表達的空間。

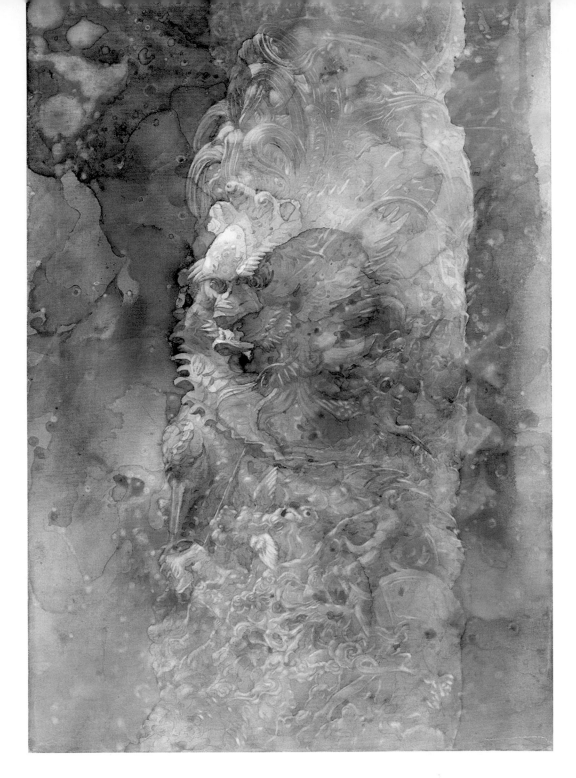

幻影之龍
水彩 ·
72 X 50 ㎝ ·
2015

作品說明

一直喜愛龍的意象，此圖以色彩跳脫固有色而趨向
於感覺之呈現，大龍浸潤於紫色、藍色、綠色間，
表達思維、穩靜、平和之感，如浮生種種經歷的過
程，在重現時如幻影又真切，瞬間掠過眉眼間而印
心印意，於心中升起無限思維…，所以取名為「幻
影之龍」。

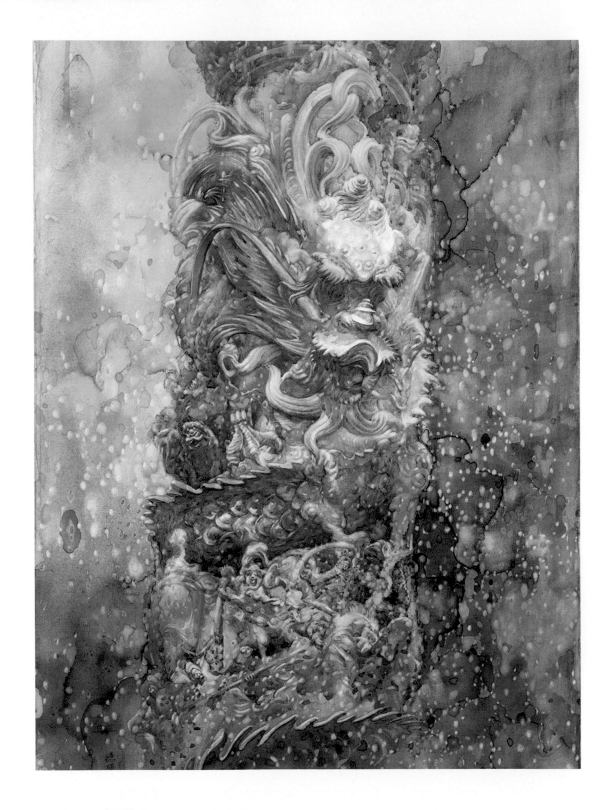

1 | 2

↘ 1. 星海遊龍
水彩 ・
72 X 50 cm ・
2015

↘ 2. 喜上眉梢
水彩 ・
60.5 X 45.5 cm ・
2017

1. 作品說明

這張在描繪所喜愛之龍時，從形象漸漸而成為愉快之點，長點、圓點、大點包小點，各色之點隨畫的進行自然走筆呈現，是一個舒適愉悅之嚐試，而有欲罷不能之態，頗暢快的感覺；因點如星辰，藍紫之色如夜空，大龍悠遊於星海中的影像便鮮活起來了。

2. 作品說明

這句有名的成語令人聞之自有一股甜味，此石柱以老梅自然型態加上兩隻喜鵲鳴叫跳躍其間，豐富表現傳統吉祥歡喜寓意，用間接的方式運用自然界形象生物，顯出匠人變化萬千的能力，自古以來普遍用於屋飾、飾品、衣物刺繡等不勝枚舉，筆意與色彩可以傳達感覺感情，此圖用筆流轉，以桃紅、粉紅、玫瑰紅畢現甜美愉悅之情，相應雙鳥立於老梅盛開花朵之上的一方美景啊。

1. 雲中之龍
　水彩・
　91 X 60.5 cm・
　2017

2. 起伏與平靜
　水彩・
　75.5 X 106 cm・
　2016

1. 作品說明

古時有「葉公好龍」的故事，我雖好龍，卻不似葉
公沉迷，雖然到處找龍柱，只喜歡雕刻師所賦予每
隻龍不同的神韻形態變化，我想我不會遇到真的龍，
但每隻龍都想畫得如真如活！因此這張畫就隨著想像
鮮活起來，主觀去掉的更多！不同藍的透明重疊猶如
藍天白雲上的遊龍，既尊貴又有嚴肅之容顏為我表
達之重點。

2. 作品說明

此畫將一龍柱化古老滄桑為絢麗，如一把火花從龍
柱、潑水、潑彩、遊心之交互交融而蹦射開來！總是
有一種興奮之美在這張畫裡蠢蠢欲動！這活動也影射
人生難以預測、富有活力！此圖大膽起用粉紅、粉綠
為主色，挑戰異於一般龍柱的氛圍；因為此圖的起
始被腎上腺素做了主導，來自一份興奮之感，有強
烈的起伏，這當然來自我與此柱「之間」，故名之「起
伏與平靜」，也對匠師複雜的三至四層的高起伏雕
刻的生動流暢之構景、如行雲流水般自然細膩藝境，
由衷獻上最高的敬禮！

鄭萬福

Cheng Wan-Fu

西元 1961 年
國立台灣師範大學畢業
專職水彩藝術創作，中華亞太水彩藝術協會
秘書長、新北市現代藝術創作協會監事、新
北市新莊水彩畫會理事

獲獎

2016　「台灣世界水彩大賽」- 入選

2015　「第 7 屆五洲華陽獎」- 入選

參與國內外重要展出紀錄

2020　台灣水彩專題精選系列《河海篇》水彩大展

2019　台灣水彩專題系列《秋色篇》水彩大展

2019、2018「義大利法比亞諾水彩嘉年華會」邀請展

2018　「北境風華」- 新北意象水彩大展

2017　「台日水彩畫會交流展」

2016　台灣世界水彩大賽暨名家經典展

2015　「彩匯國際」全球百大水彩藝術家聯展 -10 週年
　　　慶展 (台北新光三越信義新天地 A9 九樓、高雄大
　　　東文化藝術中心)

2012　「壯闊交響 2012 水彩大畫」特展

2011　建國百年「台灣意象」水彩名家大展

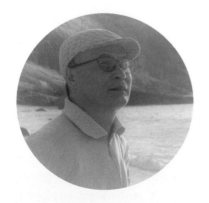

創作自述

由於生長於花蓮，從小習慣藍天白雲、青山綠水，因
此特別熱愛河海山林。對於大自然有一份濃厚的感情
與疼惜，所以作品多以台灣鄉土人文風景為主。喜歡
旅行，幾乎走遍台灣本島與離島各地，在每一幅作品
背後都敘述著一段自然與生活的體驗。

「藝術即生活，生活即藝術。」我喜歡從生活中取材，
將自己的想法融入作品，也隨機探討人與人、人與自
然的關係。目前努力學習，試著運用水彩特有的水分
趣味，配合濃淡乾濕、明暗對比、鬆緊輕重、虛實強
弱的節奏與韻律，希望藉此表達對自然與人文的關懷，
並走出屬於自己的風格。

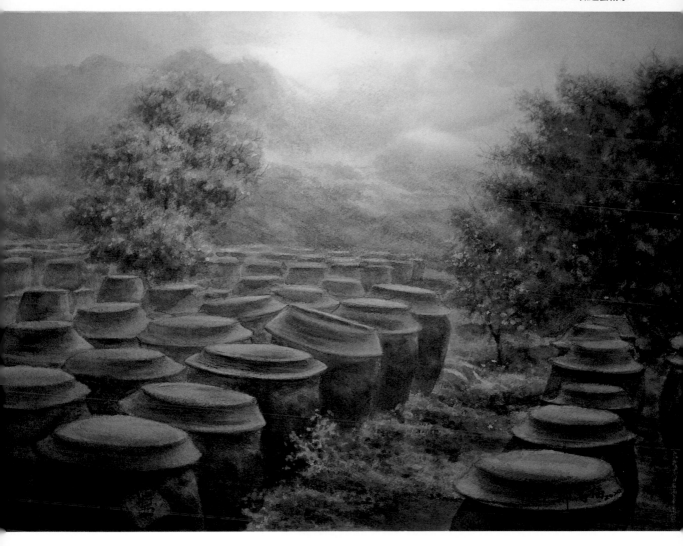

蘊釀
水彩・
38 X 57 cm・
2020

作品說明

我透過水彩水份的趣味,以檸檬黃、赭黃、灰綠、群青鋪陳山嵐,表現雲霧的洗禮。最後的加麴入缸發酵的階段,我選用橘黃、印地安紅、藍紫色刻劃醬缸陳列在鄉下後院,呈現明暗對比虛實強弱的陣容。再運用黃綠、胡克綠、石綠、藍綠與普魯士藍,描繪週遭自然漫生的各種伴生植物。醬缸裡的黑豆,藉著長時間吸取天地日月精華慢慢地自然發酵,形成這幅古老的懷舊光影,述說著 古法釀造如同懷胎 10 月般的等待,才能蘊釀出醇厚回甘、健康的好滋味!

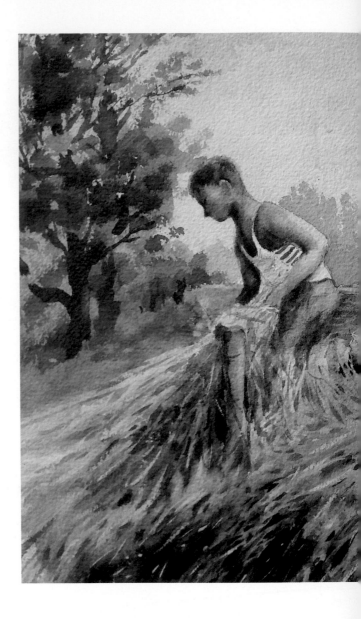

林秀琴

Lin Hsiu-Chin

實踐服裝設計科畢
中華亞太預備會員
新北市新莊水彩畫會會員

參與國內外重要展出紀錄

2019　台江風華聯展
2019　雙和藝廊（風情 / 人文 / 院宇）聯展
2018　新莊藝文中心聯展
2018　板橋 435 藝文（風動 / 綺景）聯展
2016　吉林藝廊（水彩魅力）聯展
2013　吉林藝廊（水漾年華 / 彩藝人生）聯展
2012　新莊藝文中心（好玩水彩 / 豐富生命）聯展
2011　新北市政府（揮灑水彩 / 豐富人生）聯展

創作自述

收割後是從鄉下抽屜翻出的黑白照片，依稀記得稻子成熟大人忙收割，小孩忙廚房等點心吃，可以幫忙的男丁都派上用場，農人看天吃飯期待收成好再累再辛苦都值得

作品說明

早期農業社會稻穀採收後，全株多重利用當柴火，做利肥，供牛糧草墊牛圈，舖田畦種蔥蒜防雜草叢生，堆疊草垺藏稻米防腐爛，兒時兄長們幫忙疊稻草堆的情景已成回憶。

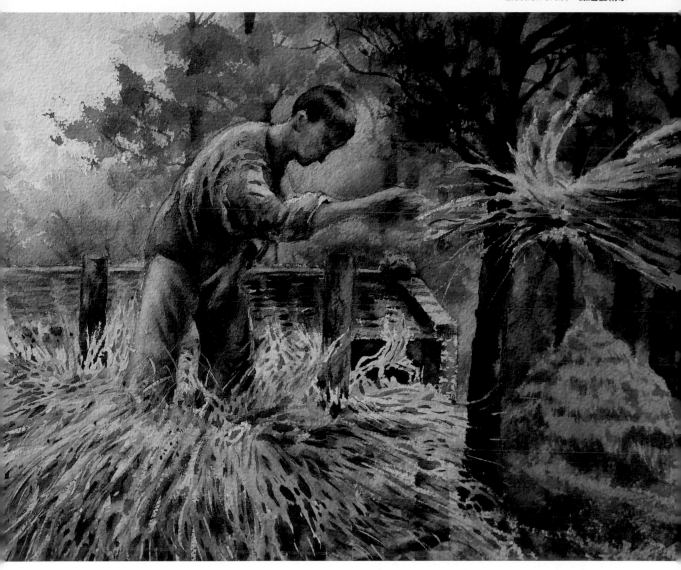

收穫後
水彩・
38 X 56 cm ・
2008

陳明伶

Chen Ming-Ling

西元 1962 年
中國文化大學藝術學碩士
國立台灣藝術大學藝術學學士

獲獎

| 2019 | 彩逸國際水彩展暨第三屆台灣水彩創作獎入選 |
| 2018 | 大膽島寫生作品／金門縣文化局典藏 |

參與國內外重要展出紀錄

2020	峽谷千韻／太魯閣國家公園遊客中心
2020	河海篇／台北市藝文推廣處
2019	秋色篇／台北市藝文推廣處
2019	藝術的視野水彩教育展／大墩美術館
2019	春華花卉水彩大展／台北市藝文推廣處
2019	掬水話娉婷女性水彩人物大展／國父紀念館
2019	彩‧逸國際水彩展／中正紀念堂
2018	大膽島寫生作品／金門縣文化局典藏

創作自述

我喜歡在石碇淡蘭古道 (烏塗溪步道) 緩緩散步，沿路是一條碧水琉璃的烏塗溪，可以享受清風拂面及溪畔風光。石碇是我常尋幽探奇的好地方，也是我繪畫「懷舊」的好題材，繪畫「懷舊」宛如紀錄過往歲月的真善美世界。所謂「真，本性，歸真返璞。寫真、不虛偽。真心。質真而素樸。實在地。」；「善，良善，精於，善書者不擇筆，喻擅長某種技能的人，不必論工具的好壞。」；「美，是善，是美質，是美麗。美術富有美感的表現技術及產物。美感，美的感覺，其要素包括材料、形式、內容。」藉由上述真、善、美的論述，讓筆者在感受之下秉持循真、求善及愛美的精神，盡情表現在我的畫作中。

我的繪畫創作題材，常來自於我個人的生活或旅行經

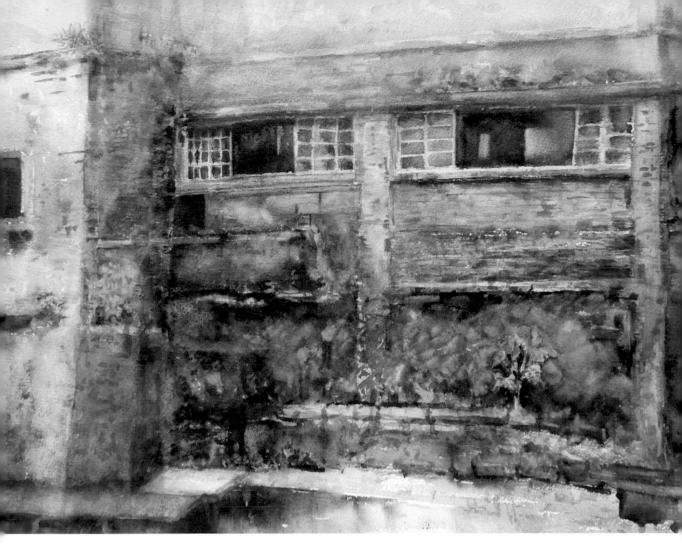

↘ 歲月
水彩 ·
37 X 56 cm ·
2020

驗，在平凡生活中偶而發現或出現的驚奇與驚豔。
我常默默觀察大自然的變化，捕捉美好的風景，感
受生命的一切，然後用水彩去作記錄，這當然也包
括週遭的人、動物及靜物等等，藉由繪畫呈現不同
的平凡生活，追求返璞歸真。

我喜歡以水彩作為我創作的媒材，當我在創作水彩
畫時，那水分的流動所呈現千萬變化，似天馬行空
流動於畫面，常觸動著我的心靈。在繪畫創作中，
我會思索、尋找快樂，並順勢地將幸福感傳達給觀
賞者，希望他們能和筆者一起浸淫在對應的關懷中，
彼此沉浸在無憂、無慮的自我世界裡，那是多麼溫
馨的幸福與享受的時刻。

作品說明

畫面中是沿石碇溪而建特殊「吊腳樓建築」的其中一
景，房屋就懸空在河床上方，僅靠柱子支撐，內有
一條目前全台灣碩果僅存的不見天街，也有百年石頭
屋，是遊客來到石碇老街必到的景點，所以人們在這
裡也居住、走過了百年。從老屋外表的斑斑駁駁等，
確實留下了「歲月」的印記。

鄭美珠

Cheng Mei-Chu

商職、會計、家管

參與國內外重要展出紀錄

2020　【水織四季】吉林藝廊 聯展 / 台北市

2019　【風情。人文。院宇】國立臺灣圖書館 - 雙和藝廊
　　　　聯展

2018　【光。怪。陸。黎] 國立台灣圖書館 - 雙和藝廊 /
　　　　四人聯展

2018　【北境風華】新北意象 / 新北市政府文化局 / 板橋

2018　【風動。綺景】 435 藝文特區 聯展 / 板橋

2018　【風情。人文。院宇】新莊藝文中心 聯展

2017　【台日水彩交流展】奇美博物館 / 台南

2016　【水彩的魅力】吉林藝廊 聯展 / 台北市

2013　【水樣年華 彩藝人生】吉林藝廊 聯展 / 台北市

2012　【好玩水彩、豐富生命】新莊藝文中心 聯展

2011　【揮灑水彩、豐富人生】新北藝文中心 聯展 / 板橋

創作自述

用自己的視角來看懷舊的人、事或物呢？我比較喜歡
有故事性題材的創作，喜歡古色古香的餐館，沒有太
多華麗裝飾，刻畫著前人刻苦耐勞簡樸的生活，從構
圖到完成的時間裡，彷彿回到了年輕時與家人出遊用
餐的點點滴滴，是美麗的記憶揉合了畫面，溫馨了視
覺。

記得小時候三合院的家改建成洋樓時，對鐵窗的印象
真的沒有很好，直到鄰居家到滿條街的鐵窗！原來鐵
藝可以如此美麗，曾經遐想自己是窗上那美麗的線條，
窺視著…。走過一段忙碌的歲月，閒暇回頭時！鐵窗
所剩有限了，新的鐵窗說不上故事，鏽跡斑斑的窗？
蘊藏著人生的起伏更迭，是我想透過水彩紫色的陰鬱
來表達的構思。

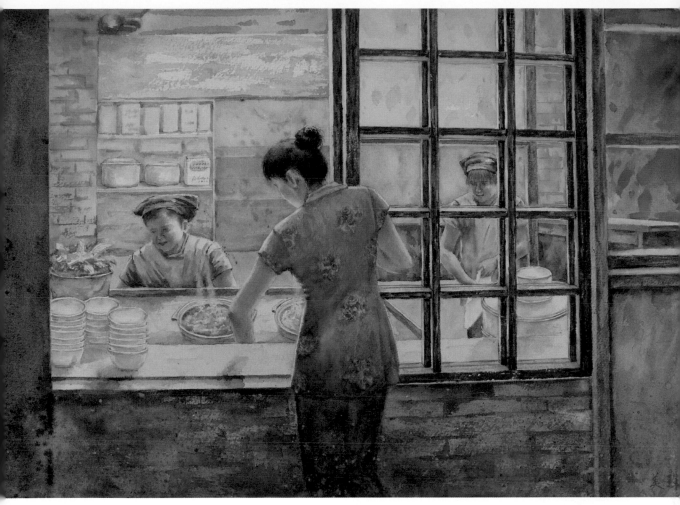

↘ 一日之計
水彩 ・
39 X 55 cm ・
2020

當心境起了變化，領悟創作的形式，開闊自由的揮
灑，將超越自我的限制，在自由的創作空間裡，藉
著具體的創作讓心靈得到滿足，曾有那麼一時的想
法，畫下了天文鐘，爾後沉寂了一段時間，蟄伏
著…。

用畫筆留下生活的日常，樸實簡單的年代，滿是溫
馨！

有人說：回憶是誤了時節的花卉，但我卻覺得回憶是
與懷舊的對話。

作品說明

那年代的餐館沒有太多的華麗裝飾，人與人的距離是
那麼的近，即使是為三餐而忙碌、疲憊，也不忘記微
笑、問候：甲吧咩

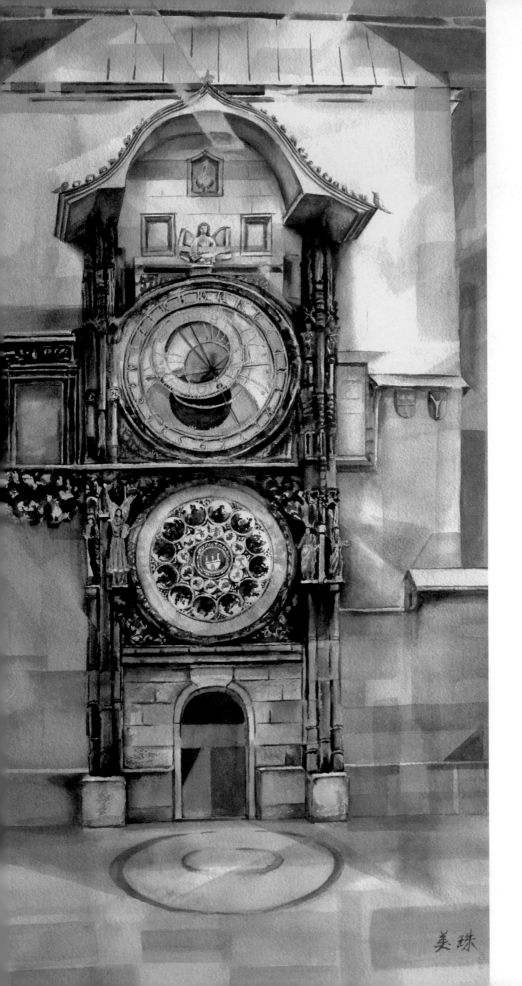

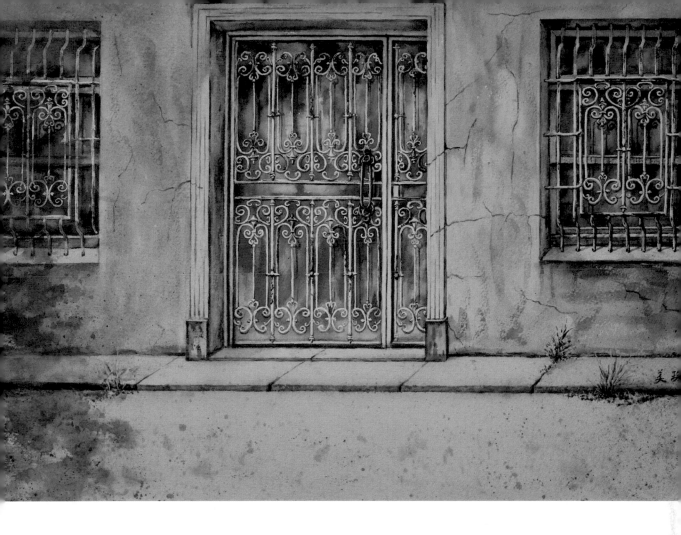

1 | 2

↘ 1. 捷克天文鐘
水彩 ·
76 X 40 cm ·
2017

↘ 2. 花窗
水彩 ·
39 X 55 cm ·
2020

1. 作品說明

不容易解讀的天文鐘，有著中古世紀的神秘面紗，太陽、月亮、星星或是季節文字也罷！吸引我的只是它美麗架構，以及多彩的設計，矗立在那老城的氛圍裡！

2. 作品說明

青春時的記憶，很多家庭都有的鐵窗，雖不是家家都有美麗的鐵藝，在那年代卻有不少「特色的鐵窗」，在忙碌的生活中…不知不覺的，美麗的鐵窗已所剩無幾了！如同逝去的青春，回不去的年代。

蘇同德

Su Tung-Te

西元 1967 年
國立台灣藝術大學 美術系研究所
中華亞太水彩藝術協會
台灣水彩畫協會
彩陽畫會
美術家教老師、產品設計

獲獎

2014　南投玉山美展水彩類 - 優選
2014　光華盃寫生比賽水彩 - 銀獅獎
2012　第五屆亞洲華陽獎水彩徵件 - 銀牌
2012　臺藝大師生美展水彩類 - 第一名

參與國內外重要展出紀錄

2019　《掬水話娉婷》女性水彩人物大展
2019　世界水彩華陽獎得獎畫家邀請展
2018　台日水彩畫會交流展
2017　基隆文化中心 - 生命的風景 - 個展
2017　義大利 - 法比亞諾 水彩嘉年華活動
2015　國立國父紀念館 - 隱喻的風景 - 個展

創作自述

筆者認為水彩在個人創作過程中除了技法的演變之外，還包括各種不同層面，就創作而言外在世界的一切事物，具體如風景、人、事、物件等，甚或是情緒、情感與知覺，從開始到分析、研究自己所興起的一種趣味，再試圖透過創作將之表達出來。當你看見與經驗外在的表象時，我們是透過經驗來解釋，這部份通常會是經由學習而來，經過生活經驗與所生成的個人內在意識運作後以意識及所加注的轉換，表象的意義會逐漸被化解，慢慢轉化成為屬於個人特有的感知。這部份是要經過自我的不斷訓練與觸類旁通，不斷的刺激與想像。然而當它轉化成為創作作品時，它就會

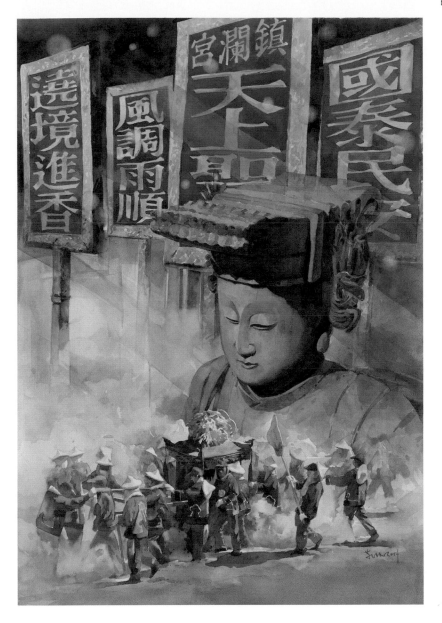

↘ 傳統與展演
水彩・
53 X 74 ㎝・
2014

在一定程度上代表着你的內化的程度。學習如何去
轉移這樣的感覺，這是會讓作品變得更靈活，更寬
廣、敏感。

筆者試著表現出人物與當地或時空的關係，一是透
過組合式的表現方式；二是主題式的題材描寫。筆
者在組合式的創作中，想突顯其背後所代表的意義，
將故事性加入畫面之中，藉此部份效果表現出筆者
欲傳達的議題。構圖方面將物件一起安排在畫面之
中。光則是另外的一種故事性的表現方式，或是利
用光來突顯空間關係，表現出當下的精神性。

作品說明

本次藉由組合式的畫面，將臺灣目前宗教與傳統保持
形塑出的文化展演的創作作品。凡人與天神之間形成
了某種獨特的韻味漂蕩其中，臺灣人的敬天以及對生
命的態度，在這香灰煙霧裡得到暫時的解放。筆者藉
著文化展演活動與寺廟的印象，傳達出台灣的習俗與
文化，這是臺灣特有的敬天知命的人生態度。

林毓修

Lin Yu-Hsiu

西元 1967 年
中華亞太水彩藝術協會 / 理事
國立國父紀念館 - 女性水彩人物大展 / 策展人

獲獎
中華民國畫學會水彩類 - 金爵獎

參與國內外重要展出紀錄
國際聯展 / 美國紐約 - 文化部辦 / 墨西哥 / 泰國 / 義大
利 Fabriano
國內重要大展 / 全球百大水彩名家聯展
　　　　　　/ 台日水彩畫會交流展 - 奇美博物館
　　　　　　/ 桃園國際水彩交流展

創作自述
生活周遭裡我們很容易能嗅到懷舊的氣息，那是曾讓
日常有了溫度之雙手所遺留下的軌跡；真心實做地付
出但求事事圓滿而安康。就此提粹出以「圓」為意念
主軸，來詮釋這經時光薰染所帶來之醇香氣息。

　圓 -- 給人飽滿完整、無盡延續的感受，一如生命起
始與疊續而循環不絕；又似四時更迭、周而復始般沒
有了終極。然時時刻刻皆處於新與舊的交疊瞬間，無
始無終地持續日累成風霜和歲痕。驀然回首時，這些
曾經存在於生命中的光點，是如此溫潤地蝕刻在心頭
之上，遂開啟了創作的念想。於是過篩出腦海中曾感
動之單純物件來敘情抒懷，逐筆踏實地遊走在籠籠光
罩下，充當那時間的刻痕之手慢慢鑿刻出感動之細微。
就這麼一筆一筆回溯起當時那看似平常的日常裡，感
受著每雙溫暖的手為真情摯愛所織羅出的動人篇章。

　對此平凡的懷舊物件其質潤之人文風華，藉由強化焦
點的構圖法，視覺直白地凸顯「圓」之主軸意念。讓
人感受在充足的版面上所記錄之細節活力，蓄積出物
件本質在時間記憶中之依存情懷。在表現手法上選擇
以嚴謹紮實的疊染方式，一層一層似時光淘洗般地定
位出主體精緻的風霜，減低即興水趣進而回歸描繪本
質之探討，深刻且深入；建構出有如心靈紀碑式的鮮
明影像。

↘ 娘心
水彩・
56 X 76 cm・
2020

作品說明

一條背巾，曾背起多少農忙家務時躁動不安的小傢
伙，也曾背著沉睡安穩如天使般可人的小寶貝。這條
滿繡飾紋的老背巾，因為時間的浸潤而透了為娘密織
的心，裡頭承載著初為人母時滿滿的愛和期盼，一針
一線縫進一個又一個錦繡多彩的未來。當背起一肩孺
慕之甜蜜，猶如大腹圓鼓時彼此間仍牽繫未斷的臍
帶，護佑著小小生命健康長大。

1 | 2

↘ 1. 日頭
水彩・
76 X 56 cm・
2020

↘ 2. 那曾暖心
的日常
水彩・
76 X 56 cm・
2020

1. 作品說明

一頂殘破的斗笠，圓滿的記錄著全家砥柱之工作日程；烈日下遮陽趨暑依然汗流浹背、風雨中遮風擋雨仍舊肩背盡溼。雖因時間的磨礪而有了蒼白的風骨，然卻不因作息的操損而減其耀眼之光華。這代表著一家子的希望指標，已屆汰換之狀態仍不輕言摒棄。一旦明天的日頭當空，將繼續擔起持家者最佳的夥伴，那是一種習慣有你的明天啊！

2. 作品說明

一碗燉湯盅，是宴席桌上的常客，早期也曾是你我家中母職輩上手的湯補要件。特別是在天寒地凍的夜裡，若有人能為你煨上一盅湯的幸福滋味，真的特別暖心。這圓融盅蓋因著時間的溫燉而有了潤澤的氣息，當幽幽的光輕柔地走著細緻的調性，角邊上的敲損痕跡以及久沁日醇之冰裂紋，訴說起屬於它自己的故事，緩緩道出那曾暖心的日常。

林益輝

Lin Yi-Hui

高雄市雙彩美術協會會員

獲獎

2012　全國公教美展【水彩類】- 佳作

創作自述

身處在資訊爆炸的時代，周遭環境的改變速度，似乎
比我小時候還要快的多，以前城市某個角落，老舊平
房、高大的樹蔭與青草地，看似平凡，卻是附近居民
心情低落時的安慰、以及繁忙日子中的小確幸，曾幾
何時，都市計畫與開發的藉口，可以在幾天的時間，
把他們都夷平成為停車場，然後工地、鋼架、高樓迅
速的填入，懷舊，成為一種紀念 ... 還是某種救贖？過
往的風景與人事物，只能靠影像來紀錄，留給後代做
參考，我們破壞了，但某方面我們也保存了，實在是
很矛盾的行為；庶民文化一直很吸引我，過往拿來繪
畫的題材，就出現過菜市場、花市、露天咖啡座、街
頭藝人、夜市、嘉年華等，即便在旅遊時，我也喜歡
往巷弄鑽，喜歡捕捉及親近在地生活的感受，喜歡人
與人樸實直接的交流，沒有太多假鬼假怪的隔閡，希
望能藉著繪畫，傳達底層老百姓的古意與溫暖，是懷
舊嗎？我認為是一種愛，是亙古不變的珍寶

↘ 大稻埕慈聖宮廟
水彩 ·
39 X 54 ㎝ ·
2020

作品說明

百念傳統廟宇前有傳統小吃攤，每間都是有數十年的
歷史，有些攤位還已經傳到第三代了，慈聖宮媽祖廟
前小吃攤賣的是令人垂涎的台式古早味，也是屬於台
北的老味道，在廟埕廣場榕樹蔭下的戶外座位享用，
何等愜意。

陳柏安

Chen Po-An

西元 1970 年
國立台灣藝術專科學校美術工藝科畢

獲獎

2017　全國油畫比賽 - 財團法人王源林文化藝術基
　　　金會 - 竹梅源文藝獎

2016　礦溪美展西畫類 - 入選獎

2016　台灣世界水彩大賽 - 入圍

2016　玉山美術獎水彩類 - 入選獎

2016　第八屆世界水彩華陽獎 - 佳作

參與國內外重要展出紀錄

2019　油畫個展「伏瀲」

2018　義大利「世界法比亞諾水彩嘉年華」參展

2017　法國水彩藝誌〝The Art of Watercolour〞封
　　　面介紹及 4 頁專訪

2017　義大利「世界法比亞諾水彩嘉年華」台灣參展

2016　首次個展 - 初綻

創作自述

「龍躍九天」

早期先民渡海來台辛勤開墾，建造寺廟拜神，祈求上
天庇佑，時感懷上天照看的德澤。

透過精美的雕飾與龍柱，將感恩與酬神的願望表達出
來。

龍能大能小，能升能隱；大則吞雲吐霧，小則隱介藏形；
升則騰飛於雲，隱則伏潛于淵；能興雲雨，利萬物。

龍身翻騰躍舞，更有歡迎訪客之意。

縱使春秋流轉，世事裊如煙雲，仍有柱上蟠龍，靖護
斯土斯民。

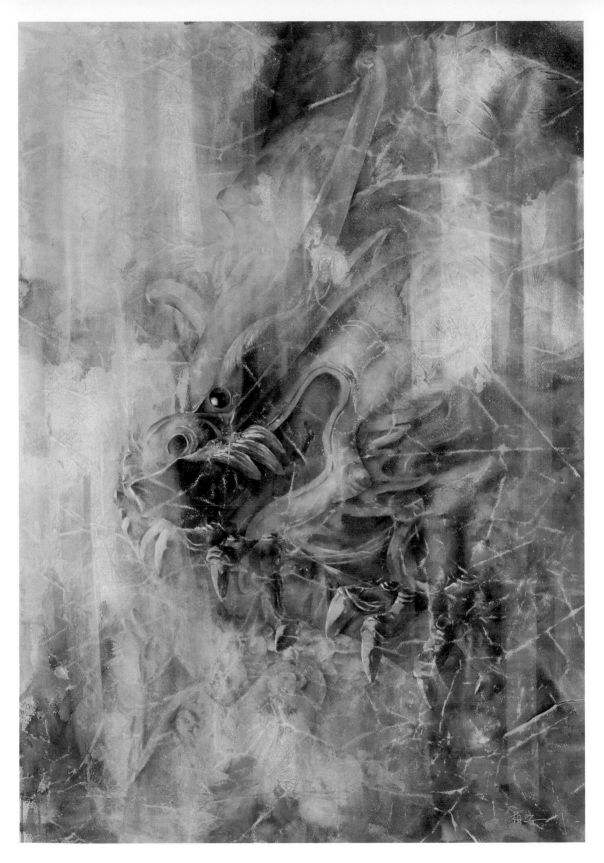

↘ 隆運
水彩 ·
100 X 69 cm ·
2020

作品說明

升則藤飛於雲，隱則伏潛于淵，翻騰耀舞九天，龍運
翱翔四方

劉哲志

Liu Che-Chih

西元 1971 年
提卡藝術中心負責人
台灣中部美術協會秘書長
中華亞太藝術協會準會員

參與國內外重要展出紀錄

2019　光 – 來自東方劉哲志西畫個展 /- 葫蘆墩文化中心
2019　光 – 來自東方劉哲志西畫個展 /- 國父紀念館逸仙畫廊
國內外個展 32 回，聯展數百回
台灣中部美術協會─安徽、南京、上海聯展
台灣故事人─新加坡文化藝術交流展
藝術博覽會─廈門展
台灣印象劉哲志油畫邀請展 - 香港光華新聞文化中心

創作自述

「懷舊」直接讓我聯想到的即是微弱的燈光、昏黃的
色彩以及那逐漸逝去的生活日常。於是記憶中的樂
園──柑仔店，成了我這次創作的主題。
作品以大面積的暗褐色為基調，藉此營造出記憶中雜
貨店獨特的濃郁古味。渲染中留下些許的白，利用虛
實對應帶出畫面的強弱，省略掉大部分得細節，讓作
品不至於過度瑣碎，進而帶出更多可能的想像空間。
看板上退色的文字、圖案、斑駁的春聯、地上隨意擺
放的商品以及經典的公賣局招牌，在在勾起了逐漸被
遺忘的過往日常，這些深深烙印在記憶裡的視覺符號，
訴說著曾經的感動，一種難以忘懷的童年時光。

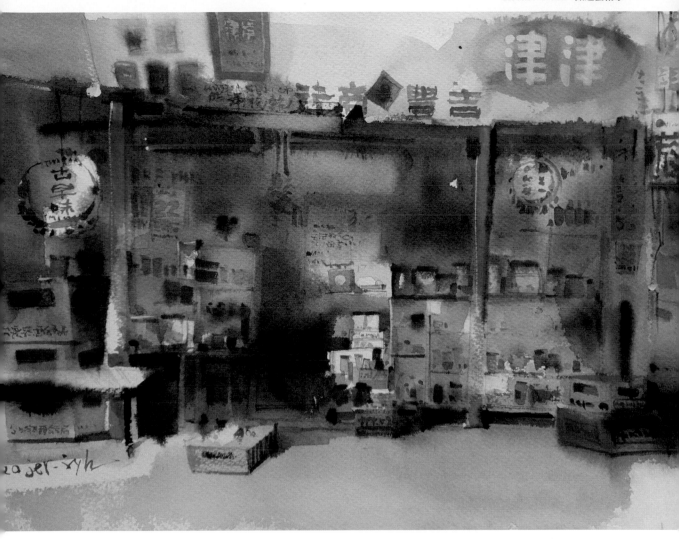

↘ 兒時記趣
水彩・
37 X 55 cm・
2020

作品說明

柑仔店是個神祕有趣的國度，感覺裡面應有盡有，
像個迷宮似的，到處都有寶藏。它提供了所有的生
活必需品，更是大人們閒暇聊天的集散地。昏黃的
燈光陳年的擺設和著空氣中淡淡的詭譎，像極了一
位不修邊幅的慈祥老人。

我在意的只是那花花綠綠的桶子裡裝著的各種零嘴，
雖然總是沒錢買，卻依舊喜歡站在門口痴痴的望著，
在那個物資缺乏的年代裡，這已是生活裡莫大的樂
趣了。

曾己議

Tseng Chi-I

西元 1972 年
國立師大美術研究所碩士
新北市新莊高中美術老師
台灣國際水彩畫協會會員
中華亞太水彩藝術協會理事

創作自述

懷舊：漫步在時間的迴廊，過去的歲月的一份懷念與
美好。
水彩：可呈現出多樣的輕快與流暢的畫面，最迷人的
地方。

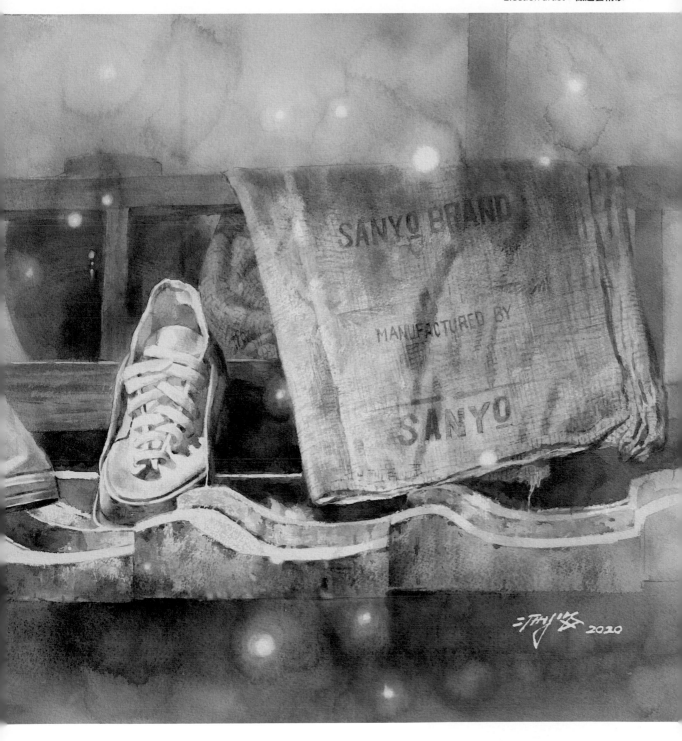

↘ 艷陽下的青春
水彩・
56 X 76 cm・
2020

作品說明

過去的學生時代總有一雙帆布鞋陪伴，它代表的是
逝去的青春，更是美好的回憶。

古雅仁

Ku Ya-Jen

臺灣師範大學美術研究所
玄奘大學講師
士林社區大學講師
國際亞太水彩畫準會員
台灣水彩畫協會會員
雅仁藝術工作室負責人

獲獎

2018　國際 IWS x Paul Rubens 魯本斯水彩封面
　　　　- 榮譽獎

2018　美國藝術卓越大賽 - 榮譽獎
　　　　（刊登於 southwest art 藝術雜誌）

1999　第 47 屆中部美展油畫 - 第一名

參與國內外重要展出紀錄

2018　牡丹花油畫創作於日本東京都美術館

2018　牡丹水彩創作榮登法國水彩雜誌第 30 期

2018　代表台灣參加 Fabriano 法布里亞諾水彩嘉年華

2018　代表台灣參加 Urbinoin 烏日比諾水彩節

↘ 外婆家的石蓮花
水彩 ・
36 X 51 cm ・
2020

作品說明

農村的土牆上還有小院裡，常見著各種各樣的不知名的野花和野草，充實著我們的童年生活，須不知，哪些小時候不知名的花草，正是現在風靡一時的多肉植物！

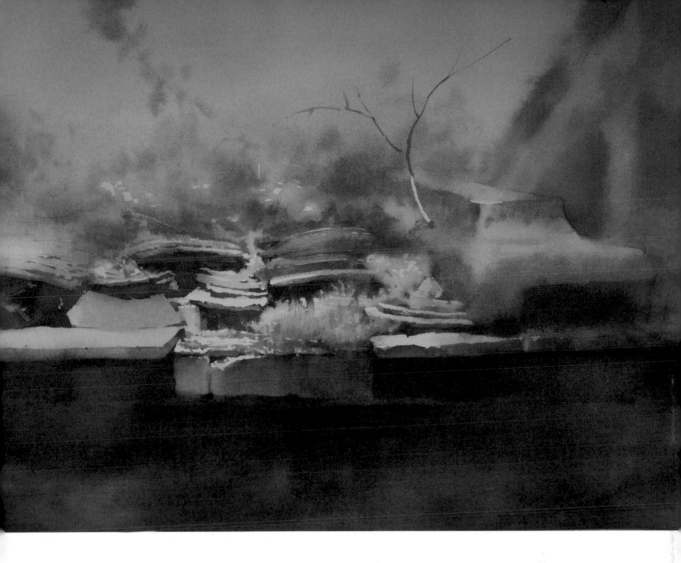

1. 作品說明

懷念台灣農業社會時的打拼精神，水牛的硬頸精神，
一家人剎猛打拼耕山耕田。

2. 作品說明

夥房是美濃地區客家人傳統的建築形態，客家人重視
淵源以及家族觀念，即使已各自成家的兄弟也不願分
家，家族人漸成聚落，而形成夥房的特殊建築，但是
近幾年來，社會快速的發展，老夥房也逐漸傾頹，大
部分的夥房都已改建成現代建築，「夥房屋」的傳統
建築也慢慢的在消失當中。

陳俊華

Chen Jun-Hwa

專職藝術創作
台南應用科技大學美術系兼任講師
中華亞太水彩藝術協會正式會員
台灣國際水彩畫協會正式會員
2018 台東池上藝術村駐村藝術家

獲獎

2016　TWWE 台灣世界水彩大賽 - 最佳台灣藝術家獎

2009　第一屆海峽兩岸油畫菁英大賽 - 銀牌獎

2006　第十八屆奇美藝術獎

2005　第五十九屆全省美展油畫類 - 第一名

2000　第十四屆南瀛美展水彩 - 南瀛獎

1999　第一屆聯邦美術 - 新人獎

參與國內外重要展出紀錄

2017　「島嶼漫遊圖卷」陳俊華水彩個展，台南

創作自述

除了大自然，我就喜歡有歷史味道的老東西了。

從小生長在大溪老城區，那熟悉的大溪老街建築混和著漢人、日人及西洋文化，百年來每年一次盛大的廟會遶境，都是人文歷史更迭的遺產，層層的文化肌理的薰陶讓我對歷史文化特別有感。

也不知從何時開始，不管是老物件還是老建築，總能吸引我的目光。很多人喜新厭舊，我卻鍾愛那歷盡滄桑時光刻畫過的紋理。就連出外安排旅行我也喜歡探訪當地的歷史建物，可以從中認識當地歷史文化的脈絡，近一步連結到人文與產業發展。

「懷舊」其實是一種精神，一種對文化根源的尊重、重視先人走過得足跡，一種人類生命不斷累積所留下的印記，能留下來的遺蹟就不會隨著時間流逝而遺忘並且能不斷的提醒著，我們現在的文化活動是多少的歷史養分供給才能繼續成長茁壯呀！

準備這次懷舊主題時，聽著老歌旋律、畫著經典老建築、再喝杯濃郁的咖啡，已經是很幸福、很享受的美麗時光了！

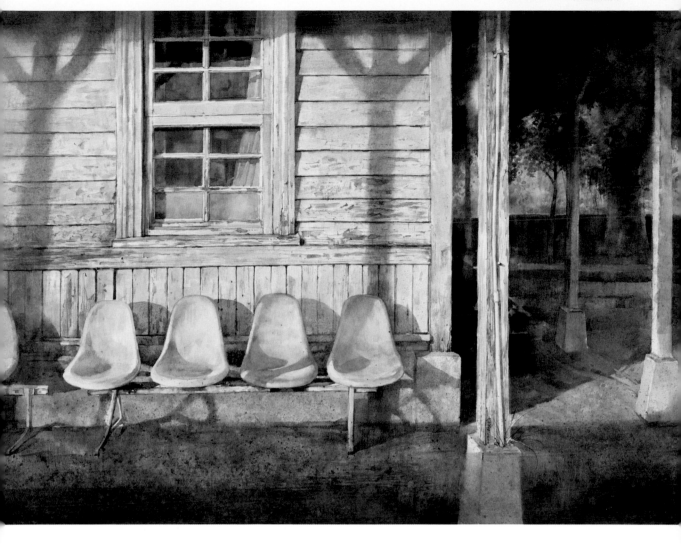

↘ 等待光陰
水彩・
36.5 X 52 ㎝・
2020

作品說明

取材自台南鹽場一棟日治時期的管理所老建築，隨著
鹽田產業沒落，目前已經閒置荒廢的空間，在橙黃色
夕陽的照射下，更顯滄海桑田、人事已非的孤寂感。
那古老的木板牆上斑駁的淡藍色，及褪色的塑膠椅，
似乎在跟我訴說：「請坐著耐心等待，那光陰的故
事！」

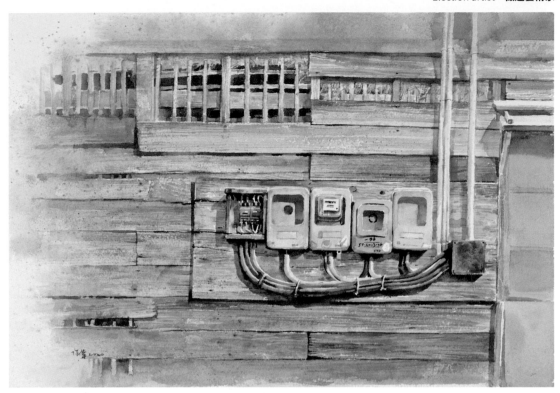

1 | 2

↘ 1. 日常時光
水彩 ·
31 X 41 cm ·
2020

↘ 2. 時光紋理
水彩 ·
27.5 X 39.5 cm ·
2020

1. 作品說明

一棟不起眼的老舊宿舍,可以感受簡陋克難的生活條
件,單純只有紅磚與木板,卻有著意外的協調優雅的
美感,越看越是寧靜和諧,每個老物件好像都藏著主
人家不同的精彩故事,它們見證了某個時代某個再日
常不過的時光。

2. 作品說明

在一次偶然的機會發現這棟木造老屋外牆上有著可愛
的風景,在一片充滿古樸肌理的木板牆上,剛好凸顯
了淡藍色的小電表及排列有序的管線,雖用了寫實水
彩的技法呈現,畫面仍然充滿點線面的冷抽象造型趣
味,就像是寫實中的抽象,有趣極了!

張家荣

Chang Chin-Jung

西元 1987 年
現就讀台灣師範大學博士班
台灣師範大學美術研究所畢業
台灣藝術大學畢業

獲獎

2013	全國美展水彩類 - 金獎
2010	台藝大師生美展水彩 - 第三名
2010	台灣藝術大學美術學院 - 傑出創作獎
2008	青年水彩寫生比賽 (大專組)- 第一名
2005	復興商工畢業展西畫類 - 第一名

參與國內外重要展出紀錄

2020	水彩的可能，桃園市文化局，桃園
2016	【擬人・你物】張家荣 X 林儒鐸雙個展，亞米藝術，台中
2015	揮灑水色 - 水彩五人聯展，雅逸藝術中心，台北
2015	後青春的世界，郭木生文教基金會，台北
2013	「被 遺留下的。」張家荣個展，宜蘭縣文化局，宜蘭
2012	「狂彩 ・ 雄渾」，新生代雙全開水彩畫展，國父紀念館逸仙藝廊，台北

創作自述

在悲劇作為美的根基，人若只見春天花開不見東風殘，這似乎是選擇逃避，讓生命可以入秋入冬，人要學會告別，告別快離開你的任何事物。

太平山為日據時期三大林廠之一，走過許多林道，我獨愛自然風貌的步道，倒下的巨木讓它靜靜沈睡在哪，綠色的精靈在它身上跳耀，有時天氣有時霧雨，太平山步道旁的樹木若倒下管理處的人會故意的不去整理他，從一顆種子到一株樹苗，慢慢地茁壯，那兒有一棵白領巨木在幾百年前因雷劈而被頗成兩半照成樹體成中空狀，但四周的後生木質部仍然堅實完好，所以不斷生長著，但有些巨木就沒那麼幸運，可能因為不明原因而倒下再也站不起來，但倒下不代表著一個死亡，因為他的養分能繼續地提供給其他的植物，亦也或許在細胞沒有死透的狀況下，靜待休息，又會長出新芽再次生長，發芽是一個生命實體的開端，接著開始不斷的經歷風吹日曬雨淋，除了純粹吸收養分來維持生存，樹的生命中其實還有著許多不同的意義。周而復時且完整的生命過程在眼前上演著。

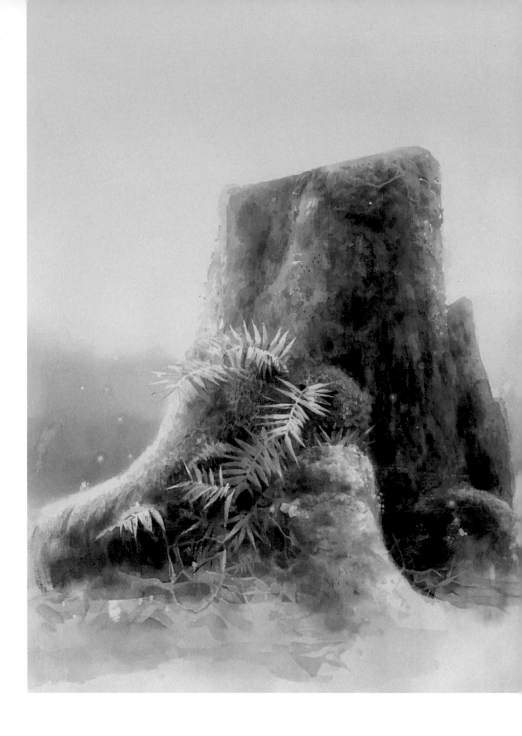

新生
水彩 ·
78 X 54 ㎝ ·
2020

作品說明

一般人畫樹可能是有著茂密的樹葉與強壯的枝幹，而筆者關注的卻是死去的樹，樹本身就是記憶的象徵，死去但還活著，他用另一種方式存在在世上，那種曾經存在但卻不在的感覺，是筆者所一直想捕捉的意念，筆者視死亡巨木為一聳立在荒野中的廢墟，廢墟通常是指一人造的建築物，但樹何以成為這樣的意念。科學家運用樹木年輪可追溯數千年的自然變化，而樹在此猶如一個龐大的圖書資料系統提供人類遺忘或不曾見過的資訊，若以此廣義的設定樹的狀態不亞於任何文明建築。筆者可感覺到樹是一個具體存在，它也包袱了許多的記憶，一棵樹長大需要十幾或幾千年的時間，多少人在下面走過、駐足、談天、沈思。觀者們看到斷掉的樹幹可以預想到生前的繁榮 是被鋸斷？颱風吹倒？自然死亡？我們不得而知，但曾經聳立在那的事實無法抹滅。

江翊民

Chiang I Ming

台灣藝術大學書畫藝術碩士
專職藝術創作

參與國內外重要展出紀錄
2020　台灣當代一年展　台灣，台北

創作自述
有記憶的東西總是能喚起我過去的感受，激發出創作
的動力。懷念過去，不僅是懷想某段記憶本身，更念
起曾經的自己在那樣的時空狀態裡。在資訊變化與發
展快速的現在，我不斷將自己置身在新舊交疊的環境，
感受著每一刻的溫度。

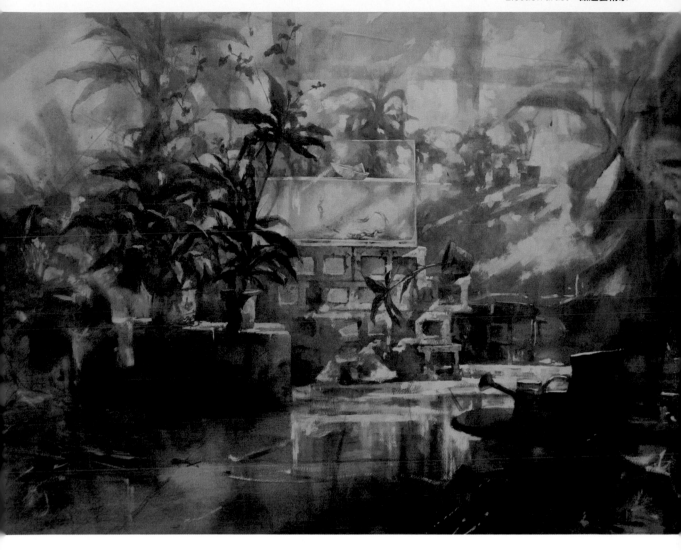

↘ 夢的不可承受之輕
水彩・
80 X 110 cm・
2018

作品說明

還記得小時候，常常仰望天空，腦袋裡載滿許許多多
天馬行空的夢嗎？又有多少人隨著時間與現實而遺忘
了這些？夢想的實現是漫長而艱辛的過程，也許有人
花一兩年就能實現；而有人卻是一輩子努力的方向。
圓夢得來不易，讓我們拾起兒時的夢，積極的生活著
吧。

歐育如
Ou Yu-Ju

臺灣藝術大學雕塑學系畢業
泰納畫室老師

獲獎

2012	光華盃青年水彩寫生比賽大專社會組 - 第一名
2009	臺藝大師生美展素描類 - 第一名
2008	光華盃青年水彩寫生比賽 - 第一名

參與國內外重要展出紀錄

2019	泰納畫室【過程】四人聯展
2018	北境風華—新北意象水彩大展
2011	行動博物館 - 當代木雕之美 - 巡迴展
2010	三義木雕青年創作營展出與收藏

創作自述

以觀照過去為基礎，筆者曾經認為，每一份重要的事物都理所當然地不會被遺忘，但發現終究我們要記得的事太過繁複，有時花花世界也讓我們忘記真要記得什麼。

現今商品推陳出新入速度之快，許多物品總留不住也留不久，但總是有一些舊物，被妥當地鎖在一個實體的或心理的箱子中，或像錢包或手環那樣緊緊地貼身相隨，年年歲歲千金不換，意義和原因被仔仔細細地記錄在那些磨損的痕跡裡，有很多方式可以形容，是一段插曲、一股香味、一個不經意、一道風、一種色

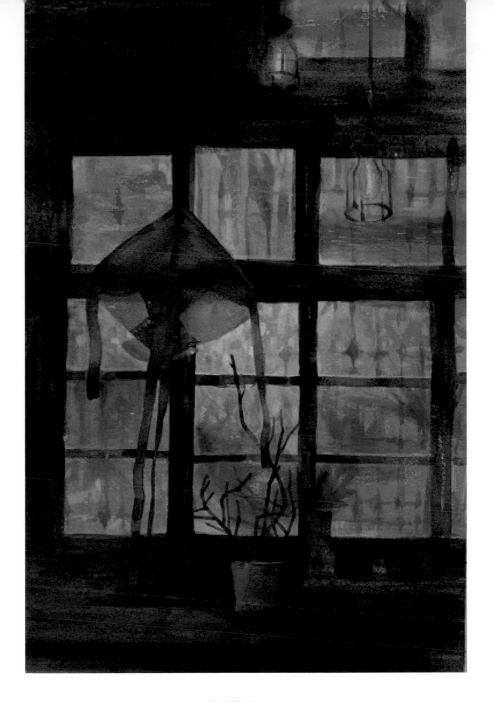

↘ 雨天的日子
水彩 ·
36 X 51 ㎝ ·
2020

彩、或是初衷，每每出現就牽動我們的五感和所有
神經，再現過去的片段，希望能藉由"懷舊"提醒自
己在忙碌的生活中，看一下、聽一下也停一下，讓
自己的靈魂跟上

作品說明

這是雨天的日子，雨是否快停了？還是還要下？其實
並不重要。只想著放風箏的緊張與雀躍的心情，單純
地讓人羨慕。

木式窗櫺與毛玻璃，透過霧霧的窗灑進的微光，將揚
起的閃閃塵埃映著，眼神跟著飄啊晃著就是在等著，
天氣陰陰的，風箏微微飛起的尾巴露出一些心思，時
間的流動在這一刻緩慢清楚地浮現了，夏天的雨有點
微涼，但卻倍感壞念。

賴永霖

Lai Young-Lin

臺南藝術大學造形藝術研究所畢業
泰納畫室老師

獲獎

2017	IWSIB 印度國際水彩雙年展風景類 - 第二名
2015	天火同人－第 13 屆桃源創作獎 - 桃源創作獎
2011	第 4 屆炫光計畫 - 炫光獎
2010	第 35 屆光華獅子會青年水彩寫生比賽大專組 - 金獅獎

參與國內外重要展出紀錄

2020	水彩的可能 - 桃園水彩藝術展
2019	雨當落下 - 賴永霖水彩創作展
2019	【過程】四人聯展
2018	台灣當代水彩研究展
2018	"Our Wonderful World" 國際水彩展
2018	"Pearls of Peace, Season-II" 國際水彩雙年展
2017	天色常藍－青島國際藝術沙龍展

創作自述

每個城市總有一些這樣的角落──它們身處於城市之中，卻又同時被這個城市給遺忘，這些被遺忘的角落僅僅是暫時逃逸出了城市充分利用土地的目光，成為介於節點與節點之間的「過場」，台南振興街旁邊的老巷便是其一。現代化的世界，是一個高速、分工，以及「趨同的世界」。工業化之前，不同文化在不同的地域環境發展出不同的審美，我們很難說台南的老房老巷是「靜止」在過去的產物，正因為它比其它事物都還要持續地緊隨時間往前推進，所以才能充滿歲月之美，也因此我更傾向用「舊」來理解這些老物，

↘ 台南巷弄 -1
水彩 ·
38 X 27 cm ·
2019

作品說明

來台南正興街吃冰淇淋的路途上，被古樸的巷弄所吸引。

它們與現代產物恰恰形成對比，我們乘坐上這輛名為工業化的高速列車，享受著它帶來的便利，卻也同時焦慮於它所帶來的劇變，這也是為何老物獨一無二的特質總能夠贏到我們的目光，因為它似乎能讓我們從這個趕往趨同的世界中奪回一些屬於個人的東西。「舊」是一個相對於「新」的概念，身處在這個高速的媒體時代，更新奇的、更聳動的、更具爭議性的資訊正如滔天巨浪席捲我們的日常，而「懷舊」恰好反應了現代人在高速生活下對於的「慢」的反思。

劉晏嘉

Liu Yen-Chia

西元 1995 雲林縣
國立台灣藝術大學美術系
雲林縣文化藝術獎邀請畫家
中華亞太水彩藝術協會正式會員

獲獎

2019	臺東美展西畫類 - 臺東獎
2019	桃城美展西畫類 - 第一名
2018	桃源美展水彩類 - 第二名
2017	玉山美術獎水彩類 - 第一名
2017	全國美術展水彩類 - 銅牌獎

參與國內外重要展出紀錄

2017 「塵埃」- 劉晏嘉 個展

創作自述

我自 2018 年的 10 月開始創作故鄉：雲林縣土庫鎮風景的系列作品，但故鄉的風景為何像是一個大哉問，比起實際上現有的某個場景，它可能更加貼近腦海中的某一種情境，甚至是一個色彩，但即便答案是如此抽象的存在，尋求的方式卻又似乎不能僅止於想像，於是我嘗試透過各樣的方式表達故鄉，其中包含以老家後院中的某個單一作物為對象進行長期的寫生觀察，進而衍生出我近期創作的「芭蕉樹系列」。

作品說明

這一件作品是我的「芭蕉樹系列」的其中一件。在長
時間對芭蕉樹的寫生過程中，我開始意識到芭蕉樹當
下的狀態是時間的累積，是不斷在活動的生命，是三
維立體的存在，而不只是任何單一時間點的單一角度
衡量出來的結果；同時，我也開始無法再輕易的認定
芭蕉樹的形貌及其詮釋方式，我試著環繞觀看、繪畫
芭蕉樹，並且試圖洞察芭蕉樹更加完整的生命狀態；
而系列中每件作品的完成都是一個暫時性的答覆。

呂宗憲

Lu Tsung-Hsien

西元 1995 年
目前就讀國立台灣師範大學美術學系碩士
畢業於國立清華大學藝術與設計系

獲獎

2019　風野盃全國寫生比賽大專社會組 - 風野銀獎

2018　中部四縣市寫生比賽大專社會組 - 第一名

2016-2018　新竹美展水彩類 - 佳作

參與國內外重要展出紀錄

2020　新竹市鐵道藝術村駐村藝術家

2019　「島嶼游擊」島嶼對話文化交流馬祖駐村藝術家

2019　「台北國際藝術博覽會」，台北世貿，台北市

2019　「台北新藝術覽會」，台北世貿，台北市

2019　「彩逸國際水彩展」，中正紀念堂，台北市

創作自述

創作以平日寫生經驗為出發，從表象的架構，色光與肌理質感為切入，尋找它們的美感可能性，在繪畫過程中主觀虛實收放和色彩取捨，目標不在於完全的照片寫實，而是更接近內心的真實風景。

作品說明

東門市場是我在新竹生活的日子裡幾乎每天會經過的地方，看似即將被城市遺棄的龐大建築體裡，保有著市井小名的生命力和過往曾經的繁華痕跡。騎著邁入三十幾年的老朋友穿梭在東門市場的天井下，黃昏的暖陽由天井穿透進來，一切時間彷彿靜止，就像回到過往老地方與老朋友的那些日子。

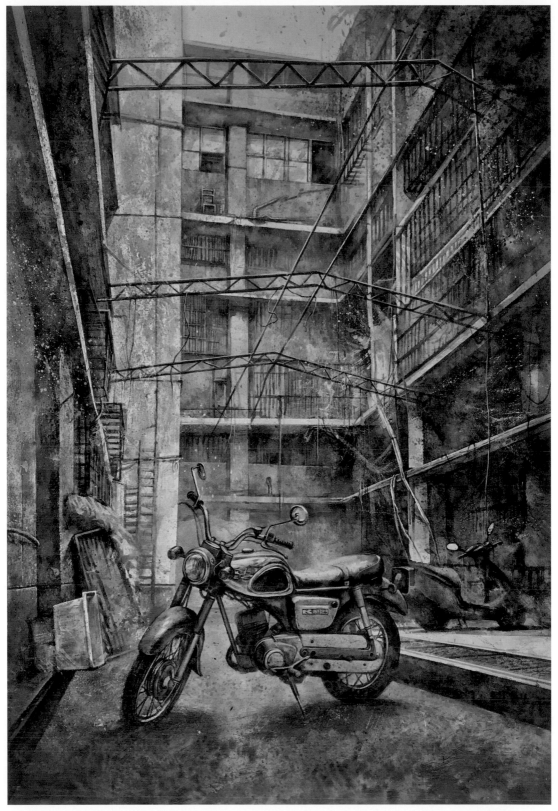

↘ 老地方和老朋
水彩・
90 X 60 cm ・
2019

綦宗涵

Chyi Tsung-Han

師範大學美術學系西畫組碩士
中華亞太水彩藝術協會准會員

獲獎

2019　義大利烏爾比諾第三屆國際水彩節 - 入選
2017　第十七屆台灣國際藝術協會美展水彩類 - 優選
2016　TWWCE 台灣世界水彩大賽 雙件 - 入選

參與國內外重要展出紀錄

2019　水彩解密 - 赤裸告白聯展 - 吉林藝廊
2019　水彩專題精選系列 - 秋色篇
2019　藝術的視野水彩教育展 - 大墩文化中心
2018　《塵澱》個展 - 新竹大遠百 VVIP 室
2017　《前往境的那一端》水彩聯展 - 綻堂文創

創作自述

到現在此刻的時代，生活周遭的老房老厝實在越來越稀少，到了我這代更是看的不多，很多是政策上對古蹟的遺棄和經濟利益考量，對傳統的建築是打擊甚大，造成了回不去的文化遺憾，位於新北板橋的林本源園邸是臺北難得保留完整且規模的懷舊屋舍，有護城河的外觀，柳葉垂，綠意盎然，傳統的瓦片工法與拼花，感受到建築的古意，真是適合吟詩作畫啊。

↘ 邸
水彩 ・
38 X 52 cm ・
2020

作品說明

構圖上取了林園的取景閣臺樓宇之麗，也隱約帶出的
亭池與渡橋，結合周未被綠意的幽然，截取現場的臨
場令人心情激盪的元素，反而使用較簡單利落的面呈
現屋舍在巨榕之下的陰幽，光影下交接錯落，彷彿穿
越古今之感。

宋愷庭

Sung Kai-Ting

國立東華大學藝術與設計學系
中華亞太水彩藝術協會准會員

獲獎

2020　法國 "The Art of Watercolor38th" 水彩雜誌第 38 期”專欄報導

2019　法國 "The Art of Watercolor37th" 水彩雜誌第 37 期作品”雪落下的聲音”榮獲第一名

2019　法國 "The Art of Watercolor36th" 水彩雜誌第 36 期作品”永安漁港”榮獲第二名

2019　法國 "The Art of Watercolor35th" 水彩雜誌第 35 期作品”綻放的氣質”榮獲第二名

2019　American Watercolor Society 152th 榮獲 MARY AND MAXWELL DESSER MEMORIAL AWARD 紀念獎

2018　美國全國水彩畫協會 NWS 榮獲署名會員資格 NWS Signature Members

2018　美國全國水彩畫協會 NWS 第 98 屆國際年展 (NWS 98th International Open Exhibition) 大師獎

2018　Royal Institute of Painters in Water Colours 206th 入選

2017　American Watercolor Society 150th　入選

2017　Royal Institute of Painters in Water Colours 205th 雙入選

創作自述

懷舊可以是一個物件、可以是一種感覺、也可以是一種氣質，為何懷舊的氣息總能讓人沉浸在其中，我想是因為它必然是經過時間的歷練所留下的，雖然不像是新的事物搶眼閃耀，但卻有更多的故事耐人尋味，或許藝術的迷人之處就在此吧，能夠讓人一而再再而三的品味，並讓人回味無窮。

我希望我的畫可以耐看，這種耐看要是建立在媒材的特質與品味的美感上，我想在深入的刻畫與寫意的筆法之

↘ 朱家角水鄉
水彩 ・
38 X 54 cm ・
2018

間，追求一個平衡點，同時挑戰如何利用美的結構組織來控制這全局的細節與造型，而我所崇尚的水彩藝術，是千錘百鍊、美感雋永的畫作，這種深刻的美讓我自然而然的從古典的作品當中吸收養分，不管是英國古典時期的水彩或是東方水墨，在這當中都有許多深刻的美讓我從中學習，也讓我的作品不只是在題材上復古，也在技法理念氣質上融入了更多懷舊古典氣息。

作品說明

這張作品我在嘗試甚麼是"單純"，從題材、用色、筆法、造型、媒材，我想在具象的前提下想辦法更加去玩弄抽象的趣味，過程中反而更自然的呈現了"水彩"這個媒材本身的特質，這張畫過程中最讓我頭痛的是要不停地讓畫面保有抽象的趣味、不要太寫實、同時還是要暗示造型、整體不能因為細節而混亂、大塊的布局如何分布，更著重在中國水墨中點與線之間的特質，所以我希望靠的不是題材本身的內容來呈現懷舊感，而是從整體氛圍和技法上呈現出具有古樸風味的作品，一種樸素優雅耐看的韻味。

吳浚弘

Wu Chun-Hung

西元 1997
創然藝術空間 - 負責人
新竹市立香山高級中學 - 美工科
玄奘大學 - 藝術與創意設計學系
新竹市立香山高級中學 - 水彩助教

參與國內外重要展出紀錄

2020　陳肇勳建築師事務所 收藏 《光點系列 04 歸途》

2019　玄奘大學藝術與創意設計學系、清華大學藝術與
　　　　設計學系聯展《拾 · 光 - 原點》策展人

2019　關西營區陸軍步兵 206 旅隊史戰史館收藏畫作
　　　　《松滬會戰》

2018　香港台灣水彩精品交流展《水色》

2018　世界水彩華陽獎得獎畫家邀請展

創作自述

對於懷舊這個主題，我認為是人們生活軌跡中留下的回
憶，供人緬懷的事物，身為一個東方人，對於老舊事務
往往寄託了許多情感，可以是圍牆、可以是收音機、可
以是照片、可以是雕刻。

廟宇是一種傳承了中國 5000 年文化，留下世世代代眾
人的文化足跡的物件，而且立足於天地之間，不會輕易
消逝，這次選擇了九份的 昭靈廟 霞海城隍 作為畫的主
題，表達廟宇對於台灣文化的屹立不搖，跨越時間的齒
輪，讓現代人得以體會浮雲眾生的心念，並將各自的思
念連繫在了一塊。

也用這幅作品表達我對於台灣傳統文化的敬畏之心以及
面對困難的心境，並且將這些化作一縷清煙與古人聯繫
在一起。

↘ 九宵
水彩 ·
58 X 75 cm ·
2018

作品說明

心的距離,
有如九宵。
遙不可及,
才有跨越的價值!

書名　　臺灣水彩專題精選系列 - 懷舊篇

發 行 人　洪東標

總 編 輯　陳俊男

學術策展　謝明錩

榮譽編輯　陳進興

編務委員　黃進龍、溫瑞和、張明祺、曾已議、李招治
　　　　　陳品華、李曉寧、陳俊男、劉佳琪、林經哲

作者　　　張明祺、溫瑞和、陳顯章、蔡維祥、陳俊男
　　　　　蔡秋蘭、蔣玉俊、劉佳琪、洪東標、陳樹業
　　　　　楊美女、黃玉梅、洪啟元、張淩煒、吳靜蘭
　　　　　林玉葉、陳仁山、劉淑美、郭宗正、王隆凱
　　　　　黃瑞銘、李曉寧、張晉霖、張栞中、林麗敏
　　　　　許德麗、鄭萬福、林秀琴、陳明伶、鄭美珠
　　　　　蘇同德、林毓修、林益輝、陳柏安、劉哲志
　　　　　曾己議、古雅仁、陳俊華、張家荣、江翊民
　　　　　歐育如、賴永霖、劉晏嘉、呂宗憲、綦宗涵
　　　　　宋愷庭、吳浚弘

邀請　　　謝明錩、何文杞、郭進興

美術設計　YU,SHUO-CHENG

發行　　　金塊文化事業有限公司

地址　　　新北市新莊區立信三街 35 巷 2 號 12 樓

電話　　　02-22768940

總經銷　　創智文化有限公司

電話　　　02-22683489

印刷　　　鴻源彩藝印刷有限公司

初版　　　2020 年 11 月

建議售價　新台幣 800 元

ISBN　　　978-986-98113-8-5(平裝)

臺灣水彩專題精選系列

光陰的故事-懷舊篇
The Story of Time ____ Nostalgia

國家圖書館出版品預行編目 (CIP) 資料

台灣水彩專題精選系列：光陰的故事．懷舊篇 = The
story of time-nostalgia / 洪東標，陳俊男主編 . -- 初版 .
-- 新北市：金塊文化 , 2020.10
面；　公分 . -- (專題精選 ; 5)
ISBN 978-986-98113-8-5(平裝)
1. 水彩畫 2. 畫冊
948.4　109015628